지상에
내려온
천상의 미

지상에 내려온 천상의 미

보살, 여신 그리고 비천의 세계

초판 1쇄 발행 2015년 10월 25일 ＼**초판 2쇄 발행** 2016년 12월 20일
지은이 강희정 ＼**펴낸이** 이영선 ＼**편집 이사** 강영선 ＼**주간** 김선정 ＼**편집장** 김문정
편집 임경훈 김종훈 하선정 유선 ＼**디자인** 정경아
마케팅 김일신 이호석 김연수 ＼**관리** 박정래 손미경 김동욱

펴낸곳 서해문집 ＼**출판등록** 1989년 3월 16일(제406-2005-000047호)
주소 경기도 파주시 광인사길 217(파주출판도시) ＼**전화** (031)955-7470 ＼**팩스** (031)955-7469
홈페이지 www.booksea.co.kr ＼**이메일** shmj21@hanmail.net

© 강희정, 2015
ISBN 978-89-7483-747-1 04600
ISBN 978-89-7483-667-2(세트)
값 16,000원

이 도서의 국립중앙도서관 출판시도서목록(CIP)은 e-CIP 홈페이지(http://www.nl.go.kr/ecip)에서
이용하실 수 있습니다.(CIP제어번호: CIP2015025750)

《아시아의 미Asian beauty》는 아모레퍼시픽재단의 지원으로 출간합니다.

아시아의미 3
Asian beauty

지상에
내려온
천상의 미

보살, 여신
그리고
비천의 세계

강희정
지음

서해문집

왕의 나라,
신들의 궁전

조각이건, 그림이건 혹은 건축이건 종교미술은 신에게 바쳐진다. 신을 찬양하거나, 신에게 공양을 하거나, 때로는 신이 머무는 공간을 꾸민 것이다. 신은 부처일 수도 있고, 시바일 수도 있고, 비슈누나 우마일 수도 있다. 그들을 공경하고 사랑할수록, 그들을 두려워하고 어려워할수록, 그들에게 바라는 바가 많을수록 더더욱 정성을 다해 꾸민다. 사람들은 신이 인간 세상에 가까이 있기를 기원한다. 그래야 그들의 가호를 얻고, 곤경에서 헤어날 수 있다고 믿었다. 아시아의 종교미술은 사원과 탑으로 집약된다.

사원은 신이 깃들어 머물기를 바라면서 인간이 지은 공간이다. 인간이 신의 세계를 알 리 없다. 신의 실체가 그들의 손에 쉽게 잡

힐 리 없다. 그래서 그들은 자신들이 상상하는 최고의 호사를 부려 신의 거처를 세운다. 그들의 상상은 한계가 있게 마련이다. 그 한계는 왕의 궁전에서 정점을 찍는다. 구체적으로 눈에 들어오는 왕궁을 모델로, 거기에 신성을 더해 사원을 짓는다.

수행하는 공간이 필요하고, 승단이 발달한 대승불교가 융성한 동북아시아는 사정이 좀 다르다. 하지만 인도와 동남아시아처럼 왕실이 적극적으로 후원해서 사원을 지었다는 점은 마찬가지다. 어디서건 왕실의 미의식과 취향이 반영될 수밖에 없다. 왕궁에서 하사한 비단과 곡류, 보물이 주요 재원 아닌가. 전체 건축을 계획하고, 설계하고, 장인을 배치하는 것도 결국은 왕실과 권문세가가 주도하지 않으면 안 된다. 신의 궁전이 세속의 궁전과 비슷한 이유다. 그런 면에서 보면 궁전을 장식하고 아름답게 꾸미듯이 그렇게 사원을 장식하고 꾸몄다는 게 이해가 될 것이다. 세속의 온갖 치장이 그대로 사원에서 보이는 것도 이상한 일이 아니다.

신의 궁전은 왕의 궁전과 닮았다. 캄보디아의 힌두교 사원은 신의 거처인 동시에 왕실 사원의 역할을 했다. 왕이 모시는 신은 왕국에서 가장 중요한 신이며, 현세의 왕은 그가 죽은 뒤에 바로 그 신이 된다는 믿음이 있었기 때문이다. 이를 신왕神王·devaraja 사상이라고 한다. 신왕 사상은 동남아시아 특유의 조상신 숭배에서 발

전한 사상이다. 이로 인해 캄보디아에서는 인도에서보다 신과 왕을 직접적으로 표현하는 미술이 발달했다. 사후에 신이 될 왕인데 어찌 신처럼 떠받들고 숭상하지 않을 수 있겠는가. 사원도 마찬가지다. 왕에게 바치는 정성이나 신에게 바치는 정성이나 결국은 같다. 그러니 신에게 드리는 미술도, 음악도 현세의 왕이 즐길 수 있을 정도로 최상의 수준이어야 한다. 사원도, 궁전도, 음악이나 미술도 그 아름다움은 세속의 왕, 내세의 신이 기꺼이 받아들이는 것이어야 한다. 그러니 미의 기준이 왕과 그의 왕궁에 있는 게 당연한 일 아닌가.

인도는 말할 것도 없고 동남아시아의 사원도, 동북아시아의 많은 사원도 왕가에서 후원하고 건설하지 않았던가. 수리야바르만 2세(1113~1150 재위)가 건설한 앙코르와트, 자야바르만 7세(1181~1218 재위)가 세운 앙코르톰(바욘Bayon 사원), 북위 황실이 세운 운강雲岡 석굴, 당의 무측천이 후원한 용문 석굴 봉선사가 좋은 예다. 중요한 사원이 전부 수도에 있는 것도 이상한 일이 아니다. 처음 앙코르와트가 지어졌을 때 이미 앙코르는 200년 이상 크메르 제국의 수도 역할을 하고 있었다. 영화로웠던 제국의 수도, 수도에 세워진 신의 궁전이 화려하고 아름다운 것은 더 말할 나위도 없다. 이들 왕실 사원은 모두 높은 탑과 여러 겹의 담장을 지닌 모

습이다. 당시 최고 수준의 수학과 건축 기술을 동원하여 웅장하게 세운 사원은 당대인이 추구한 미의식과 균형감각을 반영한다. 그렇지 않다면 우리가 어떻게 과거의 '미'를 말할 수 있을까?

앙코르와트에서 사원을 둘러싼 해자는 성스러운 신의 세계와 속세를 구분한다. 중앙의 사원은 인도의 우주관에서 세계의 중심이 되는 수미산, 즉 수메르 산을 나타낸다. 산과 바다로 둘러싸인 수메르에는 압사라와 나가Naga(뱀), 수많은 신인이 살고 있다. 그러므로 사원의 높은 벽과 해자, 벽을 둘러싼 부조는 수메르를 중심으로 하는 질서 정연한 우주의 시공간을 시각화한 것이다. 정문으로 접근하는 길에 조각된 수많은 나가는 수메르를 둘러싼 바다에 사는 지혜로운 물의 신이다. 캄보디아의 왕들은 자신들이 인도의 왕과 캄보디아의 나가 공주가 결혼하여 태어난 이들의 후손으로 자처했다. 그러니 성스러운 뱀의 신 나가가 사원을 지키는 것도 당연하다.

이처럼 앙코르와트는 캄보디아 사람들의 우주이자 역사이며, 종교를 신전으로 만든 것이다. 하나의 건축물 안에 역사와 종교와 사상과 문화가 다 들어 있다. 기술과 학문, 예술이 모두 포함되어 있는 셈이다. 중국과 우리나라의 탑도, 사원도 다 이와 같다. 불국사가 그랬고, 석굴암이 그랬다. 운강 석굴이 그랬고, 용문 석굴 봉

선사도 마찬가지다. 사원 건축의 중심이 되는 예배상도, 이를 장식하는 그림과 부조 어느 하나도 여기서 벗어나지 않았다. 사상과 신앙, 미학과 기술이 한데 어우러진 조화의 미를 구현했다. 아시아 사람들은 눈에 보이는 '형상의 미'만을 추구하지 않았다. 표피적이고 피상적인 아름다움에 머물지 않고, 철학과 종교가 조화를 이루는 아름다움을 구현했다. 성과 속, 신성과 세속의 경계가 아름다움 속에서 허물어졌다. 종교미술이야말로 아시아의 미를 대표한다고 해도 과언이 아니다.

이 책은 모든 사람이 공감하는 영원불변의 미에 관한 글이 아니다. 언제 어디서나 변하지 않는 아시아의 미를 말하려는 것도 아니다. 아름다움에 대한 고차원의 미학은 물론이거니와 그 어떤 장광설을 늘어놓으려는 것과도 거리가 멀다. 미는 말이나 글로 설명할 수 없다. 미에 대한 어떤 글도 미 자체가 아니라 아름다운 사람이나 사물을 보고 '느낀 아름다움', 바로 그 느낌을 설명하는 것뿐이다. 우리가 아름답다고 찬사를 보내는 대상은 미의 구현체다. '미'라고 부르는 추상적인 그 무엇이 아니다. 미의 본질은 규정할 수 없다. 미를 말한다는 것은 미를 보고 갖는 느낌을 설명하는 것에 불과하다. 느끼는 감정이 다르기 때문에 미에 대한 담론이 다양한 것은 당연하다. 여기서는 제한적으로나마 아시아 미술에 구현된 미를 들

여다보려고 한다. 이 글은 아시아의 미가 무엇이라고 일방적으로 제시하는 데 목적을 두지 않았다. 아시아의 미가 무엇인지를 정의하려는 것이 아니라 함께 아시아의 미를 발견하자는 것이다.

2015년 9월

강희정

2. 보살은 남성인가, 여성인가?

3.　어머니는 아름답다

4. 여신의 세계 :
신이라서 아름답다

I

불교 속 여성,
불교미술 속의
여성

인체의
아름다움과 신성

아시아의 미술에는 아시아 사람들이 느끼고 생각한 특유의 아름다움이 담겨 있다. 특히 아시아 고유의 종교인 불교와 힌두교 미술에는 신에게 바치는 정성과 함께 사람들의 미의식이 오롯이 반영됐다. 불교미술에서 구현된 미는 어떤 특정한 시기, 특정한 지역의 아름다움에 대한 관념을 현재가 아니라 과거로 추적해볼 수 있게 해준다. 오늘날 우리는 현재, 바로 지금, 이 자리에 남아 있는 불교 조각을 보는 것에 불과하지만, 이들은 특정 지역 역사의 산물이라는 좌표를 갖는다. 즉 지역이라는 공간과 역사 속의 시간이 정해준 미의 구현체인 것이다. 마치 수학에서 특정한 좌표가 어떤 도형의 위치를 정확하게 지정해주는 것과 같다. 여기서 좌표는 각각 시간과 공간을 의미한다. 시간과 공간에 대한 정확한 인식이

없다면 시시각각 변해온 아시아의 미를 이해하기 어렵다. 영구불변의, 언제, 어디서나 통하는 아름다움이란 없으며, 시대에 따라, 지역에 따라 미는 변화한다고 생각한다. 이를 전제로 어느 미술의 좌표를 설정함으로써 아시아에서의 미의 변화 양상을 적확하게 이해할 수 있는 것이다.

이 책에서 다루려고 하는 것은 건축, 부조, 조각 등의 유적에서 보이는 입체 조형이다. 특정한 좌표를 가진 미술을 통해 그 좌표 위에 있었던 아시아 사람들이 어떠한 아름다움을 추구했는지, 우리는 이를 어떻게 해석할 수 있는지를 알아보려고 한다. 이들 미술 작품은 해당 지역의 사람들이 신성하고 아름답다고 느꼈던 대상이며, 그들의 미의식을 반영한 조형물이다. 미의식이란 아름답기 때문에 아름답다고 느낄 수도 있지만, 구체적인 조형물을 통해 유도되기도 한다. '이것이 아름다운 것이다'라고 제시하고, 이를 보여줌으로써 서로 같은 시각 경험을 공유하고, 집단적으로 미를 공유하게 된다는 말이다.

불교미술에서 불상은 누가 봐도 한눈에 남성으로 보인다. 건장한 신체와 듬직한 체구, 두툼한 어깨와 팔은 물론이고 근엄해 보이는 얼굴까지 한몫 더해 남성이라고 생각하게 만든다. 불상은 조각이건 회화건 남성적인 성격이 두드러지는 데 비해, 보살상은 어딘지 여성처럼 느껴진다. 처음에는 보살상도 불상이나 다름없이

남성적으로 만들어지지만 시간이 흐를수록 보살과 비천의 표현은 중성화되고 점차 여성화되어간다. 불상이 더 남성적이고 강인한 형상을 추구했다면, 보살과 비천은 갈수록 여성적인 면모를 보여준다고 할 수 있다.

보살은 왜, 어떻게 여성화되었을까? 이 장에서는 아시아의 불교미술에 보이는 남성미와 여성미에 대해 살펴보려고 한다. 남성미와 여성미는 남성과 여성, 두 인체의 아름다움이 돋보일 때를 말한다. 이는 남성과 여성 인체가 지닌 각기 다른 특징을 최대한 잘 보여줄 때 드러난다. 획일적으로 구분되는 남성 혹은 여성의 특징이 드러나지 않는 인체는 그저 중성적이라고 할 뿐이다. 그렇다면 남성과 여성의 외적 특징은 쉽게 구분이 되는가? 누구라도 그렇다고 할 것이다. 가슴과 허리, 둔부로 이어지는 여성 인체의 굴곡이 이를 구별해주는 특징이라 하면 무난하지 않을까. 반면 직선적이고 뻣뻣해 보이는 쪽은 남성적이라고 잠정적으로 말할 수 있다. 이 시각적 구분은 불교미술에서도 마찬가지로 적용된다.

굳이 말하자면 남성적인 외모를 지닌 불상은 위엄이 있어 보이기는 하지만 그와 동시에 딱딱하고 경직된 느낌을 준다. 그에 비하면 훨씬 인간적이고 자연스러운 자세의 보살상과 비천상은 불상에서는 구현되기 어려운 불교미술의 다양한 아름다움을 보여준다. 절대 진리를 깨달은 부처(붓타, 붓다)의 모습을 표현한 불상은 아

무래도 제약이 따른다. 사람들이 생각하는 진리는 변하는 것이 아니다. 그러므로 즉각적으로 시선을 끄는 모습으로 불상을 만드는 일은 피하기 마련이다.

그에 비하여 속세 사람들과 더 가까이 있는 보살과 이들을 찬양하는 비천은 훨씬 더 표현이 자유롭다. 그래서 미술 양식의 변화나 새로운 조형도 손쉽게 적용될 수 있다. 비천상이나 보살상은 인도에서 하는 무용의 동작을 본떠서 팔다리와 손 모양을 만들기도 했다. 그러므로 이들의 형상은 세속의 무용에서 나타낸 동작 또는 행위의 아름다움이 어떻게 신성神性을 표현하게 되었는지도 보여준다. 더욱이 아시아 각지의 조각에는 해당 지역 아시아인의 외형, 체질의 특징이 반영됐다. 그러므로 아시아의 조각을 보면 지역과 시대에 따라 다른 미와 미인에 대한 그 당시 사람들의 취향을 알 수 있다. 이들 사회와 집단이 공유하는 미의식이 어떻게 눈에 보이는 특징으로 외화되었는지를 확인하는 일은 흥미롭다.

여기서는 불상과 대비되는 보살상과 여러 힌두교 신상을 비교하고 그 아름다움을 살펴봄으로써 인체의 미가 보여주는 지역성, 역사성, 사회성을 확인하게 될 것이다. 다만 불상과 달리 보살상은 역사적으로 여성과 남성의 각기 다른 미적 특성을 반영하고 또 변형해왔다는 점에 주목한다. 이들 조각이 처음부터 여성의 미를 표현한 것인지, 여성화된 것인지, 어떤 사회적 맥락에서 변하게

됐는지를 함께 살펴보려고 한다.

인도에서 발생하여 스리랑
카, 동남아시아로 전해진
소승불교는 개인의 수행을
중시하고, 궁극적으로 깨달
음을 얻어 부처가 되는 성불
을 중요하게 여긴다. 그래서
소승불교에는 보살이 없다. 반면
실크로드를 거쳐 동북아시아로 전

기도하는 공양자상, 미얀마

해진 대승불교는 더 많은 중생을 제도하
기 위해 다양한 방법을 고안했고, 더 많은 신을 만들어냈다. 그중
에서 가장 큰 영향을 준 중요한 존재가 바로 보살이다.

동아시아의 대승불교에서는 중생의 다양한 기원을 들어주는 보
살을 강조한다. 그런데 엄밀하게 말해서 보살은 신이 아니며, 전
능한 존재도 아니다. 보살은 위로는 보리菩提, 즉 깨달음을 구하고
아래로는 무지한 중생을 제도하는(상구보리上求菩提 하화중생下化衆生)
수행자다. 우리가 잘 아는 관세음보살, 보현보살, 미륵보살 등이
다 여기에 속한다.

우리나라의 절에 가면 절의 살림을 도와주는 여성을 보살님이

라고 부르지만, 원래 보살은 사람과 같은 존재는 아니다. 태어나고 죽고, 다시 태어나고 죽는 오랜 윤회의 세월 동안 과거 생의 선업이 쌓여서 부처로 성불하기 직전에 있는 존재다. 신을 어떻게 정의하느냐에 따라 다르겠지만, 기독교나 이슬람교의 신과는 나르다. 불교 경전에서 보살은 종종 신통력이 있어서 중생에게 그 신통을 보여주는 걸로 이야기되기도 하지만, 그렇다고 해도 다른 종교에서 말하는 신과 같지는 않다. 하지만 보살은 꽤 높은 단계에 있는, 인간도 신도 아닌 존재로 중생의 기원을 들어줄 수 있는 힘을 가졌다.

인류 역사에서 대부분 그랬듯이 인도 역시 남녀차별이 아주 심한 나라다. 인도에서는 전생에 나쁜 짓을 아주 많이 했기 때문에 여성으로 태어난다고 믿는다. 만약 누군가 딸을 낳으면 전생에 무수한 악업을 쌓은 결과 현생에서 딸을 갖게 되었다고 말한다. 그러므로 딸을 시집보내기 위해 아주 일찍부터 지참금과 결혼비용을 마련하기 위해 저금을 한다. 장모는 사위를 얻게 되면 자신이 지은 악업의 결과인 딸을 대신 데려갔다고 해서 사위의 발을 씻겨준다. 지금도 가난한 집에서 딸을 낳으면 지참금에 대한 부담 때문에 영아 살해가 일어나기도 한다.

인도아대륙이 워낙 넓다 보니 지역에 따라 편차가 있기는 하지만, 딸을 짐으로 여기는 관념이 아직도 많은 것이 사실이다. 법적

으로 카스트제도도 없어졌고 남편이 죽으면 미망인이 남편을 따라 죽거나 혹은 같이 화장하는 사티Sati 제도도 표면적으로는 사라졌지만, 여전히 신분제도도 남아 있고 사티도 암암리에 행해진다. 인도 문화가 퍼진 지역에는 심지어 명예 살인이라는 풍습도 있는데, 이는 조직폭력배나 산적 또는 도살 카스트를 고용해서 미망인을 살해하는 것이다. 물론 특정한 지역이나 시대에 따라 여성이 매우 존중받았던 경우도 있으며, 남인도에서는 어머니의 성을 따르는 모계사회가 현존하기도 한다. 그러나 인도 문화권에 속하는 주변국에도 여성을 천시함으로써 생겨난 제도는 남아 있으며, 법과 관계없이 실제로는 여성에게 불리한 편견과 구습이 상존한다.

21세기에도 이런 관습이 살아 있고 여성을 천시하는 사고방식이 뿌리 깊을 정도니 석가모니가 살았던 기원전 500년경에는 이와는 비교가 안 될 정도로 훨씬 더 심했을 것이다. 아무리 시대가 바뀌고 불교가 발전했다고 해도 대승불교 역시 여성을 비하하는 인식에서 자유로울 수 없었다. 따라서 물어볼 것도 없이 보살은 기본적으로 남자였다. 왜 보살의 성별이 중요한가? 보살상을 만들 때, 미의 기준이 어디에 있었는지를 알기 위해서다.

보살이 여성인가, 남성인가를 주제로 설명한 경전은 딱히 알려져 있지 않다. 보살이 과연 남성인지, 여성인지를 구별할 필요도 없이 남성이라는 생각이 당연한 것이었기 때문일 것이다. 물론 여

기에도 논란이 있기는 했던 모양이다. 나한이 되는 것이 목표인 소승불교와 달리 대승불교는 누구나 다 성불할 수 있다고 주장한다. 누구나 부처, 즉 여래가 될 수 있는 씨앗을 가지고 있다는 '여래장如來藏' 사상이 대승불교의 핵심이라 해도 과언은 아닐 것이다.

누구나 다 깨달음을 얻어 부처가 될 수 있다면 그 '누구'에는 당연히 여성도 들어가야 한다. 세상의 절반은 여성이니까. 훗날 역사적으로 여래장 사상이 발달하면 사람만이 아니라 짐승도 성불할 수 있고 굴러다니는 돌에도 불성佛性이 있다고 하게 되는데, 여성은 그러면 어쩌란 말인가?

신통하거나, 환생하거나

'여성이 성불할 수 있는가'라는 논쟁적인 주제는 《법화경法華經》에서 비교적 자주 언급된다. 《법화경》〈제바달다품提婆達多品〉 뒷부분에는 매우 흥미로운 '용녀 이야기'가 실려 있다. 이 부분은 용왕의 딸인 용녀가 《법화경》을 가지고 다니며 외워서 그 공덕이 쌓여 성불하게 된다는 내용이다. 그런데 용녀가 성불하기 전에 사리불이 그녀에게 다음과 같은 이야기를 한다. "여자의 몸으로는 이룰 수 없는 다섯 가지가 있다. 첫째는 범천왕이 되지 못하며, 둘째는 제석천왕이 되지 못하며, 셋째는 마왕이 되지 못하며, 넷째는 전륜성왕이 되지 못하며, 다섯째는 부처가 되지 못한다."[1] 사리불의

말대로라면 여성은 범천왕, 제석천왕, 마왕, 전륜성왕 그 어느 것도 되지 못하는데, 하물며 그보다 높은 부처가 되지 못하는 것은 당연한 일이 된다.

사리불의 말을 듣자 용녀는 자신이 신통을 부려 부처가 되는 것을 보여주겠다고 하고서, 눈 깜짝할 사이에 남자로 변하여 보살행을 하고는 연꽃 위에 앉아 부처가 된다. 《법화경》에는 부처가 된 용녀가 부처의 외형적 특징인 32상相 80종호種好를 원만하게 갖췄다고 나온다. 그녀는 아마 사리불의 말에 반감을 가졌던 모양이다. 여성인 자신도 성불할 수 있다는 것을 여봐란듯이 보여주고 싶었음이 분명하고, 실제로 그렇게 했다.

다만 여기서 흥미로운 것은 용녀가 부처가 되기 전에 먼저 '남성'으로 변했다는 점이다. 여성인 용녀 자신의 몸으로는 성불하지 못하고, 먼저 남성이 되었다가 부처가 됐다는 이야기다. 우리는 대승불교를 대표하는 그 유명한 《법화경》에서도 결국 여성의 몸으로는 성불하지 못한다고 하는 점을 눈여겨봐야 한다. 여기서 두 가지를 알 수 있다. 용녀의 성불은 인도에서 《법화경》이 처음 쓰였을 당시에도 여성이 성불할 수 없다는 점에 대한 반감이 있었다는 것과 그에 대한 방책으로 먼저 남성으로 변했다가 성불한다는 일종의 편법을 제시했다는 것이다.

도를 깨우쳐 부처가 된 《법화경》의 용녀 이야기는 대승불교의

발전 과정에서 인류의 절반인 여성의 성불이 중요한 문제였음을 시사한다. '여성이 성불할 수 있는가' 하는 문제는 전통적으로 여성을 비하하고 천시했던 인도에서도 쉽게 무시할 수만은 없는 문제였다. 특히 여성 천시 경향은 인도 북부에서 강했는데, 석가모니가 탄생하고 활동했던 지역도 주로 북부였다. 어디에서건 사회적 인식이 불교에 반영되는 것은 당연하다.

불교 경전 중에서도 일찍 만들어진《중아함경中阿含經》,《증일아함경增一阿含經》,《오분률五分律》에는 모두《법화경》에서 말한 것과 비슷한 내용이 나온다. 즉 여성은 범천왕, 제석천왕, 마왕, 전륜성왕, 부처가 될 수 없다는 것이다. 여성의 몸으로 될 수 없는 이 다섯 가지를 오위五位라 했다. 그리고 여성이 오위에 이를 수 없는 이유는 여성은 본질적으로 선한 힘이 약하고 부족하기 때문이라고 설명한다.[2]《증일아함경》에는 여성이 오위에 이르지 못하는 이유가 다섯 가지 나쁜 점을 가지고 있어서라고 했다. 즉 여성이 갖고 있는 예악穢惡, 양설兩舌, 질투嫉妬, 진에瞋恚, 무반복無反復 때문이라는 것이다. 다시 말해 여성은 더럽고 악하며, 한 입으로 두 말하고, 질투가 심하고, 은혜를 모른다는 이야기다. 얼마나 악의에 찬 편견인가. 이 부분은 인도에서 여성에 대해 가지고 있는 전통적인 생각이 어느 정도로 나빴는지를 잘 보여준다.

그런데 대승불교가 아시아 전역으로 확대되고 발전함에 따라

자연스럽게 변하는 부분이 생겼다. 모든 사람에게 부처가 될 수 있는 불성이 있고, 누구에게나 도道(불교의 진리)를 담을 그릇이 있다는 '도기道器의 평등설'이 나오면서 여성이 부처가 될 수 없다는 주장은 모순이 될 수밖에 없었다. 이에 대한 절충적인 해결책으로 나온 것이 《법화경》에서 말한, 여성이 남성으로 변한다는 '전녀성남轉女成男'설이다.

전녀성남설이 어느 날 갑자기 하늘에서 뚝 떨어진 것은 아니다. 이러한 종류의 이야기는 거슬러 올라가면 석가모니의 전생 이야기인 〈본생담本生談〉에도 나온다. 본생담은 석가모니가 전생에 모니옥녀牟尼王女 혹은 독모獨母로 태어났을 때의 일을 말한다. 모니옥녀라는 이름에서 알 수 있듯이 이 전생에서 석가모니는 여자였다. 모니옥녀는 수행을 열심히 해서 부처가 될 것이라는 약속, 즉 수기授記를 받으려고 했다. 그러나 옥녀에게 돌아온 대답은 '지금의 몸을 버리고 깨끗한 몸(淸淨身)을 얻어야 한다'는 것이었다. 지금의 옥녀는 아무리 수행을 해도 안 된다는 뜻이다. 여기서 더러운 몸이라는 것은 옥녀가 여성이기 때문이며, 아무 일도 하지 않았어도 단지 여성이라는 이유만으로 더럽다는 뜻이다. 이 말을 들은 모니옥녀는 '위로 보리를 구하고 아래로 중생을 교화'하리라는 '상구보리上求菩提, 하화중생下化衆生'의 서원을 세우고 투신자살한다. 자살한 모니옥녀는 바로 남성으로 다시 태어나 그녀가 전생에

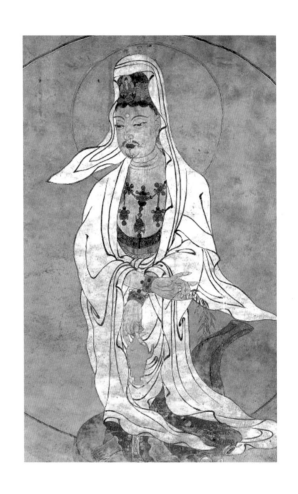

백의관음, 1476년경, 전라남도 강진군 무위사 극락전

여자라는 이유로 받지 못했던 부처가 되리라는 약속(수기)을 받는
다는 내용이다.[3]

여성의 얼굴, 남성의 수염

이와 비슷한 이야기는 《증아함경》과 《장아함경長阿含經》에도 실
려 있다. 여기에는 석녀釋女(석가족 여인) 구비瞿毘 · Gopikā가 여자인
자신을 증오하여 남자가 되기를 원했고, 그녀가 죽은 뒤에 33천에
태어나 구비천자瞿毘天子 · Gopakadevaputta가 되었다는 이야기가 나
온다. 석녀 구비가 부처가 되기 위해 남자로 다시 태어난 것은 아
니지만 여자의 몸을 싫어해서 남자로 다시 태어난다는 것은 좋은
이야깃거리가 되었던 모양이다. 이미 〈본생담〉에 한 번 나온 적이
있는 이야기이므로 다른 불교 경전에서 같은 유형이 반복되어도
이상할 것이 없다. 이야기의 주인공이 누구든지 내용은 간단하다.
요컨대 여성은 성불하여 부처가 될 수 없으므로 부처가 되려면 먼
저 남성으로 변해야 한다는 것이다.

아마도 중국이나 우리나라의 불화를 보면 곱상한 여성처럼 생
긴 보살 얼굴에 수염이 그려진 것을 자주 볼 수 있을 것이다. 이는
아무리 부드럽고 선이 고운 얼굴에 섬섬옥수를 자랑하는 보살이
라도 남성이라는 점을 명확하게 부각하기 위한 것이다. 수염처럼
전형적인 남성의 특징이 어디 있겠는가. 수염이 없다면 여성으로

보일 수도 있을 테니 굳이 수염을 그린 이유는 단 한 가지 이유로밖에 설명할 길이 없다. 곱디고운 외모로 여성을 표현하고, 이를 '여성적인 아름다움'이라고 생각하는 것은 매우 현대적인 사고라고 볼 수 있다. 남성의 형상도 얼마든지 곱고 우아할 수 있었다.

여성이 남성으로 변신한다는 전녀성남설의 마치 만화와도 같은 설정은 대승불교에서 중요한 논쟁거리였음이 분명하다. 《법화경》만이 아니라 《유마경維摩經》과 《수능엄삼매경首楞嚴三昧經》에도 '여인이 성불할 수 있는가'에 대해 사리불과 천녀天女가 이야기를 나누는 대목이 실려 있다. 천녀는 "여성은 득도할 수 없다"라고 말하는 사리불에게 신통력을 부려 사리불을 여성으로 만들고, 반대로 자신은 남성인 사리불이 된다. 그리고 나서 그녀는 "(불교의) 일체제법一切諸法에는 남자도 없고, 여자도 없다(非男非女)"라고 설법한다.[4] 구구절절이 옳은 말이다. 천녀의 이야기는 앞에서 본 모니옥녀처럼 남성으로 다시 태어난 것은 아니지만 부처의 법(불법)에는 남녀가 없다는 주장을 명확하게 보여준다. 결국 《법화경》에 나오는 용녀의 이야기와 같은 셈이다.

이 이야기들은 모두 간단한 에피소드에 불과하지만 불법은 남녀를 구분하여 성별에 차별을 두지 않는다는 견지에서 쓰인 것이다. 대승불교가 계속 발달하면서 여성이 성불할 수 없다는 '여인불성불女人不成佛'론은 점차 약화된다. 특히 불교의 중국화가 이뤄

지면서 이와 관련된 생각은 다양하게 바뀌었다. 더욱이 중국 최초의 여황제였던 당唐의 무측천武則天이 집권하면서 상황은 급격하게 달라졌다. 무측천은 즉위 초부터 당을 찬탈하고 여자가 황제 자리에 올랐다는 비난에 마주치게 된다. 이에 그녀는 불교를 적극 활용하기로 하고, 스스로 전륜성왕이나 미륵으로 예견된 인물이었다는 내용의 허위 경전을 만들어 퍼뜨린다.

'여성이 성불할 수 있는가'의 문제는 복잡한 논쟁으로 이어지지만, 한편으로는 보살의 성별에 대해 중요한 시사점을 던져준다. 여성이 성불하기 위한 전제 조건은 남성으로 변해야 한다는 것이다. 결국 여성은 다시 태어나 남성이 되거나 바로 남성으로 변하여 수기를 받아 부처가 되는 것이기 때문에 간단히 말해서 여성의 몸으로는 부처가 될 수 없다. 모니옥녀의 예에서 볼 수 있듯이 수기를 받아 부처가 되는 것은 '남자'인 보살이다.

그러면 미술 속의 보살은 확연하게 남자로 표현됐는가? 애초에 남성적인 특징만 보였다면 지금 이 이야기를 할 필요도 없다. 실제로는 상당히 많은 보살상이 우리 눈에 여성처럼 보이기 때문에 흔히 보살을 여성이라고 착각하는 경우가 생긴다. 물론 언제 어디서나 이와 같았다고 할 수는 없다. 경우에 따라, 시대와 지역에 따라 다르기는 하지만, 보살을 만드는 미술의 역사에서 점점 여성적인 외모를 강화하는 쪽으로 변했다는 것만은 분명하다. 그렇다고

해서 서구에서처럼 여성의 아름다움을 한껏 묘사한 것도 아니다.

우리는 인류의 성별에 민감하다. 일반적으로는 여성의 아름다움과 남성의 아름다움을 분리하는 경향이 있으며, 이것들은 각각 대척점에 있다. 여성의 아름다움은 섬세하고 보드랍고, 때로는 화사하거나 육감적이라고, 혹은 그래야 한다고 막연하게 생각한다. 반면 남성의 미는 철저하게 강하고 단단하며 거칠다고 생각한다. 부드러운 남자, 화장하는 남자, '초식남'이라는 속어는 21세기에 부각된 남성미의 새로운 면일 뿐이다. 그렇다면 남성으로서의 보살은 어떤 아름다움을 보여주는가?

쿠샨 :
남성미로 신성에 다가가다

여기서는 본격적인 인체 조각이 시작된 인도의 쿠샨Kushan 왕조와 사타바하나Satavahana 왕조 그리고 그보다 약간 늦은 시기 동남아시아의 종교 조각을 중심으로 살펴보려고 한다. 쿠샨 이전에 인도에 인체 조각이 없었던 것은 아니다. 마우리아Maurya와 슝가Śuṅga 시대에도 인체 조각은 있었다. 다양한 토착신 약샤Yaksha와 약시 Yakshi상이 그것이다. 이들 인체 조각을 만들던 기술과 조형감각을 기반으로 불교 조각이 발달하게 됐다고 해도 과언이 아니다. 이를 구체적으로 살펴볼 수는 없으므로 여기서는 일단 쿠샨 시대에 이르러 종교미술이 폭발적으로 늘어난 데 주목해보자.

쿠샨은 원래 타림 분지 초원에 살았던 쿠샨족이 서북 인도에 있었던 박트리아를 점령하고 세운 나라다. 이들은 중국 변방에 있던

흉노가 이동함에 따라 서쪽으로 밀려 서북 인도로 이주했다. 쿠샨은 기원전 1세기에서 기원후 226년경까지 북인도의 거의 대부분을 통일하고 강성한 나라를 유지하여 화려한 인도 고대 문화를 꽃피웠다. 현재 남아 있는 인도의 미술 가운데 쿠샨 시대 이전의 미술은 마우리아 왕조의 아쇼카 석주와 약시상 등을 제외하면 그다지 주목할 만하지 않다. 그러므로 이 쿠샨 시대가 인도의 고대 미술이 본격적으로 발달한 때라고 볼 수 있다. 또 이 시대의 인도인이 대거 동남아시아로 이주하여 그곳의 인도화가 진행되고 역사 시대가 열렸다고 보기 때문에 동남아시아에서 미술이 본격적으로 출현한 것도 이 무렵으로 여겨진다. 그러나 동남아시아에서는 쿠샨 시대와 동일한 시기의 미술이 아직까지 발견되지 않았기 때문에 이보다는 좀 늦은 시기의 미술을 살펴볼 수밖에 없다.

발라의 보살상과 영원의 아름다움

약시와 약샤를 만들던 전통은 머지않아 불교조각을 만들게 했다. 먼저 만들어진 것은 놀랍게도 불상이 아니라 보살상이었다. '보살bodhisattva'이라는 명문이 있는 제일 이른 시기의 미술은 역시 쿠샨 시대의 조각이다. 쿠샨의 유명한 왕인 카니슈카Kaniska 재위 3년(기원후 123 추정)에 만들어진 이 조각은 높이가 270센티미터에 이르는 거대한 규모의 조각이다. 발라Bala라는 승려가 후원을 해

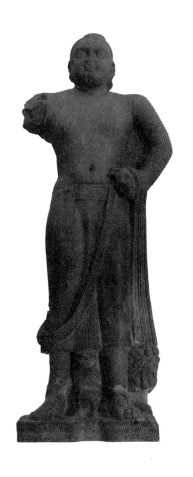

보살입상, 발라 봉헌, 쿠샨 시대, 인도 사르나트 박물관 소장

서 만들었다. 이전에는 전혀 제작되지 않았던 보살상을 처음 만들었다는 점이 중요하다. 그런 면에서 발라는 불교 조각의 최초 후원자라고 해도 좋을 것이다. 그는 여러 구의 보살상을 만들어 북인도 곳곳에 보냈던 모양이다.

이 보살상 이전에도 인도에서는 인체를 조각한 예가 많지만 확실한 보살 조각으로는 이 조각상이 첫 번째다. 아마도 명문이 없었다면 이 조각을 보살이라고 단정하기는 쉽지 않았을 것이다. 그 정도로 이 조각은 우리가 흔히 생각하는 보살과는 다른 이례적인 모습을 보여준다. 원래 조각상 뒤에 세워두었던 높은 일산日傘에 새긴 명문에 '보살'이라고 쓰여 있다.

당시에 보살이라고 하면 성불하기 전의 석가모니를 가리켰을 가능성이 매우 높다. 석가모니가 깨달음을 얻기 전에 수행하던 모습이라는 것이다. 그런 의미에서 본다면 이 보살상은 이후에 만들어지게 될 불상의 표준 역할을 했다고 해도 과언이 아니다. 석가보살이 깨달음을 얻어 부처가 되는 것이기 때문이다. 이 보살상이 만들어지기 이전에는 인도에서 아직 불상은 조각되지 않았고, 불상이 없었던 시기는 '무불상 시대'라고 따로 분류한다.

발라의 보살상은 붉은 사암으로 만든 거대한 조각이다. 크기도 크기려니와 이 보살상이 보여주는 육중한 무게감은 바로 남성미와 직결된다. 건장한 체구라는 말로는 형언할 수 없는 이 무게

감은 압도적인 크기에서만 오는 게 아니다. 어깨에서 가슴 그리고 다시 허리로 이어지는 튼실한 살의 느낌, 신체의 양감을 강하게 나타낸 데서 드러나는 무게감이다. 왼손을 허리춤에 대고 굳건하게 두 다리로 버티고 선 모습은 당당하다 못해 위압감마저 준다. 인체의 굴곡은 있으나 움직이는 듯한 느낌은 없다. 신체만이 아니라 굵고 두툼한 팔과 다리도 이 보살상의 육중한 무게감을 더해주기에 충분하다. 게다가 촘촘하게 주름이 새겨진 옷조차도 무거워 보인다. 사실은 매우 얇은 천을 왼쪽 어깨에서 허리께로 걸친 모습이지만, 천은 오히려 가벼워 보이지 않는다. 천의 얇은 느낌은 상반신과 왼쪽 다리에서만 느껴질 뿐이고, 촘촘하고 빽빽하게 새겨진 주름이 오히려 무겁고 두껍게 여겨진다.

군이 말할 필요도 없이 이 조각은 남성미의 표본이다. 2세기경 인도 사람들이 생각한 건장한 남성의 아름다움인 것이다. 당시 사람들에게 보편적으로 받아들여졌을 '석가보살: 위대한 성인 남성'의 이미지다. 보살의 모습으로 수행하는 석가모니를 만드는데 정성을 다해 이상적인 남성의 형상을 표현하는 것은 너무도 당연한 일 아닌가.

발라의 보살상은 시크리의 사암으로 조각됐다. 붉은빛이 도는 이 사암은 마투라Mathura에서 멀지 않은 시크리Sikri라는 지역에서 채굴된 돌이다. 재료의 산지에 따라 조각의 색깔은 다르다. 여러

정황을 종합하여 이 조각은 인도 고대 불교 조각의 2대 산지 중 하나인 마투라에서 제작된 것으로 본다. 조각 후에 다시 표면을 잘 다듬고 갈아서 매끈하게 만들었다. 이처럼 돌의 표면을 갈아 마연하는 것은 인도의 고대 조각에서는 흔한 일이다. 돌을 마연함으로써 반짝반짝 빛나게 만들어 미적인 효과뿐만 아니라 내구성도 높이는 부수적인 결과가 있었다. 돌을 마연하는 기술은 당시 페르시아 쪽에서 전해졌을 것이라고 추정한다.

발라의 보살상이 조각됐던 마투라는 갠지스 강에 가까운 북부 인도의 도시로 교통의 요지였다. 마투라는 쿠샨 시대에 막 번창하기 시작한 조각의 중심지로 서북 인도의 간다라와 쌍벽을 이룬 중요한 도시였다. 당시 거의 모든 조각의 생산지였던 마투라에서는 주문을 받아 작품을 만들었다. 그러므로 주문자에 따라 불교만이 아니라, 힌두교나 자이나교 조각상도 만들어 다른 지역으로 보내기도 했다. 이 시기에 발달한 인도의 다른 도시에서 마투라의 조각상을 찾기란 어려운 일이 아니다. 따라서 종교를 불문하고 어떤 조각이든 비슷한 특징을 보이는 것은 당연한 일이다.

듬직한 신체, 육중한 무게감

마투라 조각의 다른 예를 보자. 발라의 보살상보다 훨씬 발달한 단계의 조각이 마투라 박물관이 소장한 미륵보살상이다. 인도

의 불교 조각으로는 비교적 이른 시기인 2세기경에 만들어진 것이다. 이 보살 상은 인도 북부 웃타르 프라데시Uttar Pradesh 주의 아히차트라Ahicchattra에 서 출토됐다. 겉을 매끈하게 다듬은 사 암 조각으로, 외형의 특징이 마투라에 서 제작됐음을 말해준다. 이 보살상은 왼손으로 작은 물병을 들고 있는 미륵상이 라는 점에서 눈길을 끌었다. 미륵은 가장 최후의 순간까지 성불成佛을 미루고 수행 을 하는 존재다. 그런데 당시 인도의 수행 자들이 물병을 가지고 다녔기 때문에 수행자의 모습을 본떠서 물병을 들 고 있는 모습으로 만들었다. 고대 인도의 불교미술에서 이처럼 물병 을 들고 목걸이나 귀고리 등의 장 신구를 한 조각은 미륵으로 추정한다.

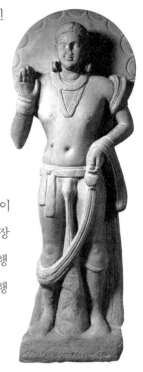

아히차트라 출토 미륵보살입상,
쿠샨 시대, 인도 마투라 박물관 소장

아히차트라 출토의 이 보살상 역시 발라의 보살상에 못지않은 육중한 남성미를 보여준다. 보살인데도 머리에 오른쪽으로 동그 랗게 말아서 꼭 소라처럼 보이는 머리털, 즉 나발螺髮이 표현되어

있어 특이하다. 나발은 불타Budha의 특징이기 때문이다. 타원형의 갸름하면서 통통한 얼굴 가득 고졸미소古拙微笑를 띠고 있으며 눈은 활짝 뜨고 있다. 고졸미소란 고대 조각에 흔히 나타나는 것으로, 입술의 양끝을 올려서 입만 웃는 것처럼 보이는 미소를 말한다. 보살답게 귀에는 커다란 귀고리를 하고, 목에는 자잘한 구슬 목걸이를 넓은 띠 모양이 되게 둘렀으며, 팔에는 요즘 유행하는 것처럼 여러 겹의 팔찌를 했다.

현대는 남성이 장신구를 하지 않는 게 일반적이기에 이처럼 건장한 신체의 남성이 주렁주렁 장신구를 한 것은 어쩐지 이상하게 보인다. 사실 열반에 들어 모든 인연이 끊어진(絶滅) 존재인 불타는 원칙적으로 속세와 아무 관련이 없으므로 속세의 욕망이 집약된 값진 장신구를 하지 않는다. 값진 보석으로 만든 장신구는 속세의 것이지, 모든 집착에서 벗어난 부처에게는 아무런 의미도 없는 것이기 때문이다.

반면 부처와 중생을 이어주는 중간자 역할을 하는 보살은 목걸이, 귀고리, 팔찌 등의 호사스러운 장식을 한다. 이들은 깨달음을 얻어 세간을 떠난 부처도 아니고, 세속의 어떤 존재보다 존귀하므로 장신구를 해도 이상할 것이 없다. 보살은 열렬한 사모의 정으로 자신들의 보화를 부처님께 바치고 싶어 하는 중생을 매몰차게 거절할 수 없으므로 그를 대신하여 중생이 바라는 대로 그들이 바

치는 보화를 받아주는 존재다.

옷을 입은 방식은 다르지만 이 보살상의 듬직한 신체와 무게감은 발라가 봉헌한 보살상과 통하는 바가 있다. 부드러우면서도 폭신해 보이는 살의 양감, 튼실해 보이는 팔과 다리, 굳건하게 땅을 딛고 서 있는 모습은 두 조각상의 유사성을 더욱 높여준다. 그러나 발라의 보살상이 보살상과 떨어뜨려 뒤에 일산을 세워 마치 우산을 쓴 모습처럼 만든 것에 비해, 여기서는 둥근 원 모양의 광배를 머리 뒤에 붙였다. 그런 면에서 보면 가슴 아래는 사방에서 볼 수 있는 완벽한 입체의 환조丸彫처럼 보이지만, 어깨 윗부분은 앞면만 조각을 한 부조浮彫인 셈이다. 위로 들어 올린 보살의 오른손 손바닥에 둥근 수레바퀴가 보인다. 이것은 불교의 진리, 불법佛法이 끊임없이 전해지길 바라는 기원을 상징하는 법륜法輪이다.

발라 보살상의 일산,
인도 사르나트 박물관 소장

두 보살상은 두껍고 무거워 보이는 천의天衣를 어깨와 팔에 걸친 모습에서도 차이가 난

다. 아히차트라 출토의 미륵보살상에서는 촘촘하고 도식적인 옷주름이 보이지 않는다. 대신 두 다리의 굴곡이 그대로 보일 정도로 얇은 옷이 신체에 밀착되었을 뿐이다. 얇은 옷으로 인해 다리 중앙에는 남성의 상징까지 드러난다. 이는 굽다Gupta 시대로 가면서 점차 사라지는 특징이다. 가슴에서 허리로 이어지는 곡선, 옷 아래로 드러나는 무릎의 윤곽까지 이 보살상은 마투라 장인의 섬세하고 세밀한 조각 솜씨를 잘 보여준다.

불상, 침범할 수 없는 남성미의 성채

1세기경부터 처음 만들어지기 시작한 불상 역시 철저하게 남성의 미를 보여주려고 했다. 남성의 이상적인 아름다움을 형상화하고 미의 기준으로 삼는 일은 보살상만이 아니라 불상에도 어김없이 적용됐다. 인도 남부의 아마라바티Amaravati는 사타바하나 왕조의 지배 아래 있었으며, 북부 지역에 비해 불교미술이 늦게 발달했지만 특색 있는 조형을 보여주는 곳이다.

마투라보다 늦게 시작됐으나, **아마라바티에서 발견된 불상**도 최초기의 불상 중 하나로 손꼽힌다. 이 불상은 비록 두 손은 파괴됐으나 다른 부분은 잘 남아 있다. 머리에는 희미하게 나발의 흔적이 있고, 육계肉髻가 봉긋하게 솟았다. 육계란 문자 그대로 '살로 이뤄진 상투'라는 뜻이다. 불교 경전에는 부처의 지혜가 워낙 높

아서 정수리가 불룩 솟아올랐다고 나온다. 정수리가 솟아오른 모양을 그대로 상투처럼 튀어나온 육계로 표현한 것이다.

이마 한가운데 볼록 솟은 둥근 구슬 모양의 백호白毫도 부처의 신체 특징 중 하나다. 우리나라의 절 대웅전에 있는 불상 중에는 이마에 구슬이 박혀 있는 예가 있다. 이 구슬이 바로 백호다. 백호 역시 부처의 지혜가 높아서 이마 가운데 희고 긴 털이 났다고 했는데, 긴 털을 그대로 나타낼 수 없으므로 마치 털이 동그랗게 말려서 구슬 모양이 된 것처럼 만들었다. 육계와 백호 등 부처만이 지니는 특징이 표현된 것은 아마라바티의 불상 조각이 다른 지역보다 늦게 이루어졌음을 의미한다. 그만큼 불상 만드는 법이 정비된 이후에 제작됐음을 말해주는 것이다.

하지만 아마라바티의 불상도 강인한 남성의 모습으로 조각됐다는 점은 앞에서 언급한 마투라의 예와 같다. 단단하면서 딱

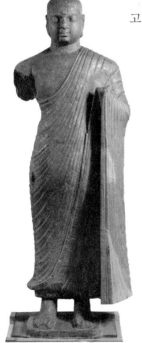

아마라바티 불입상, 3세기,
인도 아마라바티 고고학박물관 소장

딱하게 두 발로 땅을 딛고 서서 왼팔을 가슴 쪽으로 들어 올린 모습은 어쩐지 침범할 수 없는 성채를 보는 것 같다. 이 불상은 마투라의 조각에 비해 신체의 비례가 훨씬 짧다. 가슴과 배의 윤곽은 밋밋하고, 인체의 굴곡이라고는 허리가 약간 들어간 정도다. 넓고 두툼한 어깨, 무겁게 발목까지 축 늘어진 옷과 왼팔 아래로 뻣뻣하게 내려뜨린 옷자락이 불상의 둔중한 맛을 더해준다. 왼쪽에만 옷을 걸치고 오른쪽 어깨를 드러내는 편단우견偏袒右肩 방식으로 옷을 입었는데, 옷은 마투라의 불상보다 훨씬 두꺼워 보인다. 아마라바티는 마투라보다 남쪽인데도 오히려 두꺼운 옷을 입은 모습이 흥미롭다. 촘촘하게 새긴 옷 주름이 왼팔 쪽으로 향하고 있어 단조로움을 깨준다.

아마라바티의 불상은 정면 위주의 조각으로, 인체의 굴곡도 별로 없을 뿐만 아니라 전혀 움직임이 암시되지 않아서 고요하게 정지되어 있는 느낌을 준다. 이 조각은 단지 무게감뿐만 아니라 모든 것이 조용히 가라앉은 듯한 모습이다. 시간이 멈춰 있다는 것은 영원을 의미한다. 정지되어 있는 모습의 이 불상을 통해 영원한 불법의 진리가 변함없이 계속된다는 것을 시사한다. 그것도 당시 사람들에게 이상적인 남성의 형상을 빌려 나타낸 영원의 아름다움이다.

발라의 보살상과 함께 마투라에서 만든 쿠샨 시대의 보살상, 인

도 남부 아마라바티에서 제작된 불상은 모두 넓고 당당한 어깨와 가는 허리, 두툼하고 튼튼한 팔다리, 듬직한 체구에서 당시 인도 사람들이 좋아했던 남성미의 표본을 보여준다. 인자해 보이는 미소와 장대한 신체에는 보는 사람을 압도하는 박력이 있다. 이는 막강한 남성의 힘, 능력, 위대함을 시각적으로 보여주려는 욕구를 반영한다. 이때의 남성적인 힘은 사실 세속적인 것이지만, 불교 조각으로, 예배 대상으로 형상화됨으로써 종교적인 미로 대치된다. 부처건 보살이건 어느 쪽이든지 당대의 가장 강력한 남성의 이미지를 바로 자신들이 추구한 이상적인 미의 중심에 두었던 것이다. 예배의 대상으로 조각한 종교미술의 아름다움이 강하고 튼튼한 남성의 미를 통해 발현된 셈이다.

실제로 석가모니의 모습을 본떠서 불상을 만들고 보살상을 만들었을까? 불교가 발생한 지 약 500년 동안은 불상이 만들어지지 않았다. 그러므로 석가모니의 모습을 기억하는 사람도 없고, 보살의 모습을 본 사람도 없었다. 쿠샨 시대에 인도 사람들이 모델로 삼을 수 있었던 것은 실제 석가모니의 형상이 아니다. 자신들이 믿고 싶고, 의지하고 싶고, 기대고 싶은 사람, 즉 위대한 남성의 모습을 이상화하여 불상과 보살상을 만들었던 것이다. 그러므로 이 시기의 불교 조각이 남성성, 남성미를 보여주는 것은 당연한 일이다.

동남아시아 종교미술의 남성미

동남아시아에서 조각상이 나타나는 시기는 대략 4세기 무렵이다. 앞에서 언급했듯이 동남아시아의 역사시대는 쿠샨 시대 무렵에 이뤄진 인도인의 대거 이주 때부터 그 문이 열린다. 인도인은 자신들의 문화를 거의 그대로 이식했다. 보다 살기 좋은 곳을 찾아 먼 길을 떠난 이들은 동남아시아의 새로운 환경에 적응했고, 자신들의 문자와 종교, 제도를 고수하려고 했다. 동남아시아의 현지인은 인도인과 섞여서 살게 됐고, 인도 문화 가운데 문자와 종교, 사상을 받아들였다. 하지만 이것들은 동남아시아 각지의 현실에 맞게 변형됐다. 기원 전후부터 2세기까지 먼저 인도에서 동남아시아로 집중적인 이주가 이뤄졌지만 인도에서 볼 수 있는 것과 같은 미술품은 만들어지지 않았다. 불교 조각보다 힌두교 미술이 먼저 만들어진 것도 이례적이다. 아마도 힌두교가 번성했던 지역의 인도인이 먼저 동남아시아로 건너간 듯하다.

힌두교의 3대 신 중 하나로 알려진 비슈누는 파괴의 신인 시바와 달리 세계를 창조하고 유지하는 신이다. 굽타 시대 이전 인도에서 시바 신상은 주로 인체의 형상 대신 남성을 상징하는 링가linga의 모습으로 조성되고 숭배되었다. 반면 비슈누는 일찍부터 인간의 모습으로 만들어졌다. 다만 팔이 네 개 달렸을 뿐이며 네 개의 손은 각각 비슈누의 속성을 반영하는 물건(지물持物)을 들

고 있다. 지역에 따라 차이가 있
지만 비슈누가 들고 있는 지물은
대부분 곤봉, 소라, 법륜, 연꽃이
다. 인도에서 힌두교가 전해져 융
성한 동남아시아에서도 비슈누상
은 비슷하게 조각됐다. 동남아시
아 현지에서 변화되기는 했으나
예배상의 모델은 어디까지나 인
도에서 전래된 조각에 있었으므
로 처음에는 이를 모방하는 데서
시작했다.

태국 수랏 타니Surat Thani 지방,
차야Cha ya 지구의 왓 살라 퉁Wat
Sala Thung에서 발견된 5세기경
의 **비슈누상**은 이를 잘 보여준다.
앞에서 살펴본 마투라의 불상이

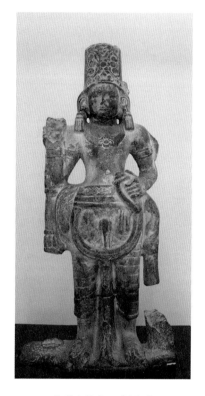

왓 살라 퉁 출토 비슈누상,
5세기, 태국 방콕 국립박물관 소장

나 보살상처럼 동남아시아의 비슈누상 역시 불교 조각은 아니지
만 남성적인 미를 기반으로 한다. 마투라의 조각처럼 양감이 강하
지는 않고 훨씬 날씬하다. 하지만 넓고 딱 벌어진 어깨와 가는 허
리, 정면 위주의 정지된 느낌을 주는 모습은 영원을 갈망하는 강

현대 인도의 비슈누

한 '남성'의 이미지를 추구했음을 잘 보여준다. 네 개의 팔 가운데 두 개는 깨졌고, 다른 손도 윗부분이 떨어져나가 왼손으로 소라를 쥔 모습만 분명하게 보인다. 가슴에는 양감이 별로 없으나 튼실한 팔과 다리가 비슈누의 강건한 이미지를 더해준다. 게다가 얕은 부조로 장식된 높은 원통형 관을 머리에 쓰고 있어서 더욱 권위적인 느낌을 더해준다. 보관에서 두 다리까지 이어지는 신체는 수직 기둥처럼 보일 정도로 움직임이 없이 직선적이다.

원기둥 같은 조형의 균형을 깨는 유일한 장치가 허리에 걸친 둥근 옷이다. 이 옷은 원래 얇은 천을 말아서 허리에 걸친 것이다. 하지만 인도와 복식 및 풍토가 다른 동남아시아에서는 이를 형식적으로 받아들여 마치 앞치마처럼 보인다. 이 비슈누 조각은 동남아시아의 종교 조각 가운데 가

장 이른 시기의 것이다. 그렇기 때문에 섬세한 인체의 굴곡 처리가 잘 보이지는 않으나 기본적으로 강인하고 굳건한 남성적인 미를 추구했다는 점은 인도와 같다. 굵고 무거운 귀고리, 두꺼운 목걸이, 얼굴의 길이보다도 높다란 보관은 모두 비슈누의 권위를 높여주는 구실을 한다.

인도와 동남아시아의 이 시기 예배상은 그 재료나 크기를 불문하고, 신상神像의 종류와 관계없이 모두 당시 사람들이 생각한 이상적인 남성의 신체를 재현했다. 남성의 미를 통하여 바로 신성에 도전한 것이다. 사람들이 간절하게 기도를 올리고, 열렬한 사모의 마음을 바치는 신은 듬직한 신체를 지닌 남성의 형상이다. 근엄한 모습의 이들은 변하지 않고, 다하지 않는 영원의 시간 속으로 자신의 추종자를 인도한다.

굽타 :
중성화되는 신들

철저하게 남성적인 미를 추구한 쿠샨 시대의 조각은 굽타 시대로 갈수록 점차 변화된다. 여전히 어깨는 넓고 허리는 가늘지만 매우 늘씬한 몸매로 변한다. 쿠샨 시대의 조각상이 장성한 어른 남성을 모델로 했다면 이 시기의 조각은 마치 소년의 몸처럼 여리게 보인다.

굽타 시대(320~550)는 쿠샨 왕조 이후 다시 혼란에 빠졌던 북부 인도를 통일한 굽타 왕조가 다스렸던 시기다. 이 시대는 이른바 인도에서 인도 문화의 전형典型이 완성된 고전기古典期로 평가받는다. 유럽에서 고대 그리스 문화를 고전으로 치는 것과 비슷하다. 굽타 시대는 인도의 그리스인 것이다. 인도의 문학과 사상, 예술의 고전기라는 이름에 걸맞게 굽타 시대에는 인도 전역에서 찬란한 문화의 꽃을 피웠다. 각지에 사원, 특히 석굴사원이 만들어졌

고, 산스크리트를 공용어로 채택하여 여러 종류의 산스크리트 문학도 발전했다.

하지만 점차 굽타 왕조가 쇠락하면서 불교는 세력이 약해지고 대신 힌두교가 더욱 강성해진다. 불교 조각은 판테온을 이룰 정도로 다양해지는 대신 생명력은 줄었다. 반면 힌두교 미술은 사원 건축에서 절정을 보여준다. 12세기경부터 본격화된 이슬람 세력의 인도 침입은 인도 불교의 쇠퇴에 결정적인 영향을 미친다. 우상을 숭배하지 않는 것을 원칙으로 하는 이슬람교는 인도 곳곳의 불교 유적을 파괴했고, 힌두교 역시 여기서 자유롭지 않았다.

남자에서 소년으로

4세기 이전까지 인도의 조각은 양감을 충실하게 표현하고, 누가 봐도 한눈에 남성이라고 생각할 만큼 남성적인 느낌을 강하게 주었다. 그런데 굽타 시대로 가면 남성성은 줄고, 섬세하고 부드러운 중성미가 더해진다. 굽타 시대 조각에서 중성화가 두드러지는 것이 힌두교의 융성과 같은 시기에 이뤄졌다는 점은 흥미롭다. 이를 딱히 힌두교의 영향 때문이라고 말하기는 어렵지만, 힌두교에서 다양한 신을 만들어내고 여신 숭배가 늘어났던 것과 무관하지는 않을 것이다.

굽타 시대를 대표하는 불상은 석굴사원의 경우를 빼면 아무래

도 사르나트Sarnath의 조각이라고 할 수 있다. 석가모니가 처음 설법을 했던 사르나트는 중국과 우리나라에서는 녹야원鹿野園으로 알려졌다. 깨달음을 얻은 석가모니는 이곳에서 다섯 명의 수행자에게 자기가 깨달은 진리에 대해 설명했다. 이들은 석가모니가 출가해서 처음 수행을 할 때 그와 함께했던 교진여橋陣如를 비롯한 다섯 사람이다. 이 다섯 명이 석가모니의 제자가 됨으로써 비로소 비구比丘가 처음 생겨났고, 불교 교단이 성립됐다. 이 때문에 사르나트는 불교 승단이 시작된 중요한 곳으로 여겨졌다. 그래서 사르나트는 일찍부터 석가모니의 탄생지인 룸비니, 깨달음의 성지 보드가야, 열반의 장소인 쿠시나가라와 함께 불교도가 순례해야 할 4대 성지로 자리 잡았다.

그러나 사르나트에서의 조각 활동은 간다라와 마투라보다 훨씬 늦은 굽타 시대 후기에 가서야 시작됐다. 그것도 처음에는 마투라의 조각을 본떠서 만들다가 점차 사르나트 특유의 지역색이 반영된 조각을 만들게 됐다. 마투라의 조각과 뚜렷하게 구분되는 것은 인체에서 과도한 양감이 사라졌다는 것이다. 비록 사르나트의 장인들이 마투라의 영향을 받아 조각 활동을 시작하기는 했지만 그 미의식은 전혀 다른 데 있었다. 마투라와는 추구하는 미적 감수성이 달랐다는 말이다.

델리 국립박물관의 관음보살상에서 볼 수 있듯이 군살이 전혀

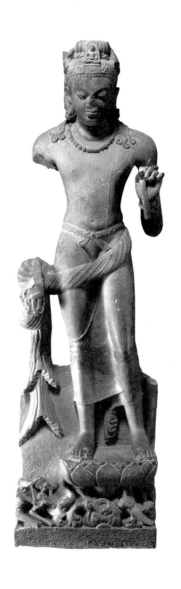

사르나트 출토 관음보살입상, 굽타 시대, 인도 델리 국립박물관 소장

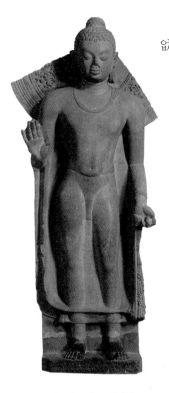

없는 날씬한 조형은 분명 이전 시기 마투라의 조각과 구별이 된다. 쿠샨의 조각이 정면을 바라보면서 굳건하게 서 있는 모습이라면, 사르나트의 보살상은 다리를 살짝 구부리고 느슨하게 풀어진 모습이다. 그 덕분에 인체는 훨씬 느긋한 느낌을 준다. 두툼하던 팔과 다리는 이제 날씬하고 길쭉해졌다. 어깨는 여전히 넓지만 허리가 가늘어졌고, 다리도 길어졌다. 둔중하지만 튼실한 장년의 남성 같았던 인체에서 젊고 날씬한 소년의 몸매가 됐다. 굽타 시대 사르나트에 이르러 중부 인도에서 미의식의 현격한 변화를 보게 된 것이다.

사르나트 출토 불입상,
473년, 인도 사르나트 박물관 소장

양감을 충실하게 나타내서 물렁물렁한 살이 막 잡힐 것 같았던 인체가 이제 싱그럽고 탄력 있게 보인다. 이러한 사르나트의 보살상 형태가 보드가야, 날란다 등지에서도 유행하게 된다. 보드가야, 날란다에서도 불상과 보살상이 이처럼 중성적인 매력을 지니게 된 것은 사르나트에서부터 시작된 것이다. 미의식이 바뀜에 따

라 강한 힘을 지닌 남성의 이미지로 나타났던 불상이 조용하고 부드러운 중성의 이미지를 갖게 된다. **사르나트의 불입상이 좋은 예**다. 힘세고 권위적인 남성성을 미의 기준으로 삼았다가 부드럽고 섬세한 중성성으로 미감의 기준이 바뀌었음을 알 수 있다.

잘록한 허리, 날씬한 다리

인도와 달리 동남아시아에서 역사시대 초기 조각의 절대다수는 힌두교 조각이다. 앞에서 설명한 대로 동남아시아에 전해지는 가장 이른 시기의 조각은 마투라의 영향이 짙은 것들이다. 신체의 볼륨이 과장되고, 철저하게 정면관 위주이며, 딱딱한 자세로 서 있는 모습이었다. 그런데 6~7세기로 들어서면 동남아시아의 조각도 중성화된 모습을 보여준다. 빠르게 사르나트 계통 조각의 영향을 받았다는 얘기다.

현재 남아 있는 대다수 동남아시아의 고대 조각은 힌두교 조각이며, 그중에서도 비슈누상이 가장 많다. 이들은 대개 머리에 원통형의 높은 관을 쓰고 팔이 네 개 있는 모습이다. 인도의 경우와 같다. 하지만 인도에는 굽타 시대 후기인 5세기경부터 7세기 사이의 비슈누 조각이 그다지 많다고는 할 수 없다. 그와 달리 동남아시아에 남아 있는 조각은 비슈누상이 많다. 특이하다고 하지 않을 수 없다. 게다가 이 조각들은 군살이 전혀 없이 날씬한 신체 모습

으로 양감이 현저하게 줄어들어 중성적인 모습을 보여준다. 6세기 이후 만들어진 사르나트의 조각을 연상시킨다. 여기에는 강단 있고 날렵한 걸 좋아하는 동남아시아 사람들의 미의식도 작용했을 것이다.

방콕 국립박물관에 전시된 비슈누상을 보자. 태국 수랏 타니 지방 카오 스리비차이Khao Srivichai에서 발견된 이 비슈누상은 어깨가 넓고 허리가 가늘며 다리가 늘씬하다. 그래서 어딘지 모르게 다부지고 당당한 인상을 준다. 이 조각을 사르나트의 조각과 비교하면 훨씬 뻣뻣하고 남성적인 느낌이다. 하지만 이전의 마투라 조각에 비하면 탄탄하고 날씬해진 체구에서 오히려 중성적인 느낌을 받는다.

앞의 쿠샨 조각들과 비교해보자. 그 차이가 분명하게 보일 것이다. 흐릿한 가슴 아래의 선과 살짝 부푼 배꼽 주위의 살을 빼면 군살이 하나도 없는 몸이다. 길고 쭉 뻗은 두 다리로는 굳건하게 땅을 딛고 서 있다. 그런데 양 겨드랑이에서 허리 그리고 넓적다리로 이어지는 옆선은 호리병처럼 굴곡이 강조됐다. 마치 여성의 신체를 보는 듯하다. 그렇다고 어깨가 좁거나 가슴이 볼록하게 튀어나오지 않았으니 여성도 아니다. 남성적이지 않으면서 여성도 아닌 신체. 부드러운 느낌을 주지는 않지만 여성적인 굴곡을 지녔다는 점에서 중성의 미를 나타냈다고 할 수밖에 없다. 한편 비슈누

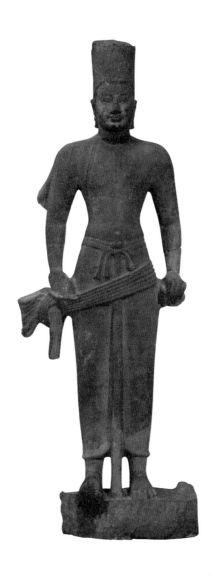

카오 스리비차이 출토 비슈누상, 6세기, 태국 방콕 국립박물관 소장

의 얼굴에는 아직 노란빛이 남아 있어서 처음에 금색을 칠했으리라고 추정할 수 있다. 금색으로 빛나는 몸, 금빛 조각상에 부여된 신성의 미다.

신성에 대한 다른 생각, 샥티즘

이들은 마투라로 대표되는 쿠샨 시대의 인도 조각에서 보이는 과도한 남성성을 포기하고 어떤 방향에서건 여성적인 미를 수용했다. 사회가 변했기 때문일까, 미의식이 변한 까닭일까?

여기에는 사람들의 생각과 사상의 변화가 한몫했을 것이다. 이즈음 인도에서 성행한 것이 여성의 에너지, 여성적인 원리를 숭상하는 샥티즘Shaktism이었다. 시바와 비슈누를 신봉하는 것 못지않게 중요한 힌두 전통이 바로 여신을 숭배하는 샥티즘이다. 샥티는 여성적인 기운, 성적인 에너지, 나아가 신의 배우자인 여신을 의미하며, 이를 중요하게 여기고 그 힘을 신앙하는 것을 샥티즘이라 한다. 힌두교에서 신은 기본적으로 남성이다. 처음에는 남성인 신의 배우자로서만 의미를 가졌던 여신의 에너지와 거기서 나오는 창조와 유지의 힘이 점차 주목을 받게 되었던 것이다. 그로 인해 여신의 권능과 막강한 힘이 숭배의 대상이 되면서 많은 힌두의 남성 신에 대응하는 여성 신이 만들어졌다. 여성만이 갖는 창조의 힘이라는 것은 결국 출산 및 양육과 직접적으로 관계가 있다.

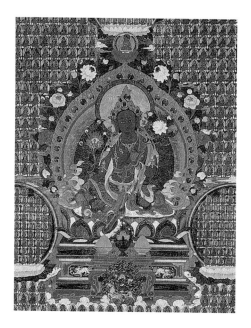

녹색의 타라, 19세기, 화정박물관 소장

남성적인 미를 추구하던 인도와 동남아시아의 종교 조각에서 중성적인 성격이 강해진 원인에는 이 샥티즘이 중요한 역할을 했을 것으로 보인다. 6세기 무렵부터 어떤 이유에서인지 여성의 기운을 대변하는 여신 신앙이 비약적으로 발전했다는 점이 이를 규명하는 열쇠가 될 것이다. 여성의 에너지, 여신의 힘, 여성적인 느낌이 그 어느 때보다 중요해지면서 점차 여성의 신체적 특징을 긍정적으로 받아들여 조각의 중성화가 강화된 것은 아닐까?

2

보살은
남성인가,
여성인가?

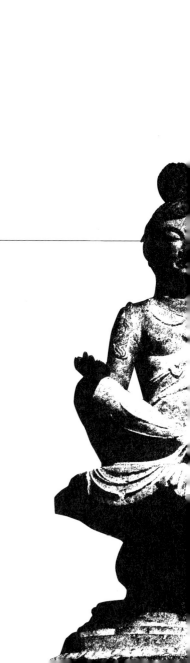

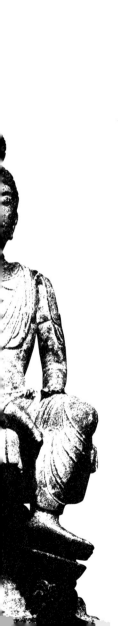

헷갈리는
보살상의 성 정체성

앞에서 언급했듯이 기본적으로 보살은 남성이다. 여성의 몸을 가지고는 성불할 수가 없다. 그러므로 무수히 반복되는 윤회에서 깨달은 자, 부처가 되려면 여성이라는 존재는 마치 뛰어넘어야 하는 어떤 단계 같은 것이다. 보살의 경우도 마찬가지다. 동아시아에서 보살은 곧잘 여성으로 오해받는다. 특히 관음보살의 경우는 흔히 어머니, 모성의 보살로 인식된다. 아마도 그 오해는 중국 당나라 때부터 비롯되었을 것이다. 그 이전 중국의 보살상은 도저히 여성으로 보려 해도 볼 수 없는 강인한 남성성을 지니고 있었기 때문이다.

20세기 들어 조각이 미술의 장르 중 하나로서 감상의 대상이 되고, 학문적 연구의 대상이 되었던 때부터 이미 당의 불교 조각은

아시아 조각사의 클라이맥스라고 이야기됐다. 여기에는 여러 가지 이유가 있었다. 무엇보다도 당의 조각은 서구인의 취향에 딱 맞을 만큼 입체적이고 사실적으로 묘사됐다. 한편으로는 불교가 융성했던 당의 문화가 중국 역사의 절정기라고 주장한 일본인의 역사관도 영향을 미쳤다. 서구인이나 일본인이나 당의 조각을 서양 미술에서의 그리스 조각과 비교하고, 그와 닮았다는 면에서 당 조각의 가치를 높이 평가했던 것이다. 그렇게 본다면 인도의 굽타 시대나 중국 당 시대는 각기 그 나라 문화의 고전기에 해당할 것이다.

특히 당의 조각 중에서도 보살상은 인체를 감각적으로 표현한 것으로 유명했다. 유연하면서도 섬세하게 굴곡을 나타내고, 부드럽게 양감 처리를 해서 주목을 받았다. 이러한 인체의 굴곡과 부드러운 양감 묘사는 당의 보살상이 '여성'이라는 오해를 불러일으키기에 충분했다. 당의 조각만이 아니다. 당과 비슷한 시기인 통일신라, 일본은 물론이고, 중앙아시아, 동남아시아의 보살상과 천인도 여성이라고 생각했다. 뒤에 다시 설명하겠지만 이 시기 아시아의 조각 가운데 여성을 표현한 것이라는 오해를 받은 예는 매우 많다. 그러나 이들 조각을 분명한 여성 조각상과 비교하면 딱히 여성이라고 보기는 어렵다. 여성으로 충분히 오해를 받을 만하지만 오해가 진실은 아닌 것이다.

그러면 먼저 당 대의 보살상을 여성이라고 판단하거나 '여성적'이라고 파악하는 것이 과연 옳은지 살펴보자. 이를 젠더 gender라고 하는 개념으로 풀어 나갈 수 있을까? 흔히 젠더로 구분되는 여성은 사회문화적으로 규정된 성별이다. 젠더로서의 여성은 사회가 부여하는 가치에 맞추어 여성으로서의 자기 자신의 자아와 동일시한다고 정의된다. 이때 여성은 항상 남성의 '타자他者'로 인식되고 남성 중심 사회의 문화, 상징의 질서에서 배제되었다고 판단한다. 그런 의미에서 본다면 남성 혹은 여성이라는 젠더는 일련의 내면화된 이미지, 기호, 개인에게 부여된 정체성이라고 볼 수 있다. 물론 이것은 미 이전의 문제다.

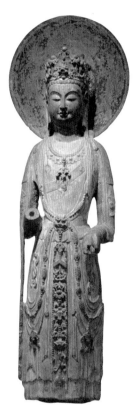

보살상, 6세기,
미국 하버드 대학교
박물관 소장

여성의 정체성과 관련된 인식 혹은 여성에 대한 사회화된 시선이 불교 조각에 반영되었는지를 논의한다는 것은 흥미로운 작업이 될 것이다. 과연 조각에 보이는 미적 특징이 여성성, 여성의 정체성을 반영한 것이라고 볼 수 있을까? 결론부터 미리 말하자면 적어도 '여성적'인 보살상이 여성으로서의

사회적 인식을 표현했다고 보기는 어렵다. 다만 여성적인 외모를 더 좋아하는 사회적인 분위기가 형성되어 있었다고 말할 수는 있을 것이다.

아주 단순하게 말해서 여성과 남성의 특징이 가장 확실하게 표현됐을 때 여성과 남성의 아름다움이 드러난다. 각각의 특징은 결국 여성과 남성의 성적 특징을 말한다. 이것은 젠더로서의 구분이 아니다. 사회적으로 주어진 역할 때문에 여성과 남성의 성적 특징이 달라지는 것이 아니다. 단지 주어진 것이다. 타고난 생래적生來的인 구분이다. 여성은 부드럽고 우아하고 섬세하다거나 남성은 강인하고 거칠고 근엄하다는 것은 오랜 인류 역사에서 체득하여 나눈 구별법이다. 여성의 여성으로서의 특징, 남성의 남성으로서의 특징은 자연의 산물이다. 남성성과 여성성의 구분은 세계 어디서든 비슷했다. 하지만 이를 아름답다고 느끼는 것은 다른 문제다. 시대에 따라서, 지역에 따라서 남성적인 아름다움을 추구할 때도 있고, 여성적인 아름다움을 선호할 때도 있다. 이도 저도 아닌 중성적인 아름다움을 추구했던 때도 있으니, 바로 이 시기, 7세기 무렵부터다.

당의 보살상이
'여성적'이라는 신화

당의 보살상을 여성적이라고 평가하거나 여성의 미를 표현했다는 설명은 여러 곳에서 보인다. 그렇지만 구체적으로 어떤 관점에서 여성의 미와 결부했는지는 명확하지 않다. 당과 그 이후 시대의 보살상을 '여성스럽다'고 판단하고 묘사한 정도다. 당의 보살상이 북제北齊, 북주北周, 수隋의 조각상이 지니는 남성적인 모습과 매우 다른 것은 명백하다. 사실 당 이전의 중국 조각에 비하면 당의 조각은 비교가 안 될 정도로 부드럽고 유연하다.

당 이전 시기의 조각은 딱딱하게 경직되어 있고, 뻣뻣하기 그지 없다. 신체는 막대기 같고, 굴곡이나 움직임이 없어서 나무토막을 세워놓은 것처럼 보일 정도다. 미국 **보스턴 미술관**이 소장한 북제의 보살상을 보자. 관음이라고 여겨지는 이 보살상은 상당히 거대

한 석조 보살상이다. 보는 사람을 압도하는 위압감은 단지 그 크기에서만 오는 것이 아니다. 이 보살상은 규모가 클 뿐만 아니라 거대한 덩어리 같은 느낌을 준다. 사실 머리와 목, 어깨로 내려오는 신체의 선은 분명하지만 그 아래는 그저 덩어리에 불과하다. 크고 건장한 남성을 보는 것 같다. 하지만 바로 이 딱딱한 외형이 우리에게 긴장감을 준다. 부드럽게 묘사된 조각이라면 어딘지 풀어지고 느슨해지는 느낌을 줄 것이다. 그런데 이처럼 인체와 옷 주름, 각종 장식까지도 뻣뻣하게 처리된 조각 앞에서는 전혀 느슨해질 수가 없고, 이를 보는 사람은 긴장하게 된다.

흔히 말하는 당 대의 보살상이 지닌 여성적인 성격은 '관능적으로' 보인다든지, '현실의 여성을 생각하게 한다'는 것을 의미한다. 사람들이 보통

보살입상, 6세기, 북제,
미국 보스턴 미술관 소장

여성적인 성격이라고 말할 때는 부드럽고 조용하고 온화한 모든 것을 뜻하며, 이런 성격이 그대로 드러나는 미술을 또한 여성적이라고 말한다. 현실에서는 얼마든지 예외가 있고, 더 '여성적'인 남성과 더 '남성적'인 여성이 있지만, 형용사의 세계에서는 '여성적' 혹은 '남성적'이라는 말로 지극히 일반화된다. 모든 세계, 모든 지역이 같지 않고, 모든 시대가 같지 않으며, 설사 이를 잘 알고 있다고 하더라도 형용사로 본 '여성성'과 '남성성'은 지역과 시대를 초월해 이와 같은 의미로 쓰이는 일상적인 말이 된다. 일반화할 수 없는 말의 일반화, 규정할 수 없는 것의 규정, 차이와 다름과 개성을 인정하지 않은 결과다. 말로만 보면 여성성과 남성성이라는 추상적인 성격은 많은 상상을 불러일으키지만 그 내용은 제한적이다. 미술은 이 상상을 구체화한다.

당의 불상이나 보살상을 우리는 '관능적'이라거나 '육감적' 혹은 '농염함'으로 설명한다. 이런 표현은 결국 '여성적'이라는, 보다 큰 의미의 형용어에 들어간다. 여기서 분명하게 '여성'이라고 쓰지 않더라도 충분히 여성적이라고 말하고 싶어 한다는 것을 알 수 있다. 어떤 경우라도 '부드러운 육체 표현이 요염하다'라고 쓴다든지, '유연하게 잘록 들어간 허리'를 강조한다면 그건 여성의 이미지를 연상하지 않을 수 없는 말들이다. 이런 묘사는 '보이는 그대로' 쓴 것이라고 할 수도 있다. 하지만 유연하다거나 부드럽다

는 느낌은 정도에 따라 사람마다 다르게 받아들일 수 있다. 무의
식중에 쓰는 언어는 그 자체로서 이미 여성에 대한 암묵적인 합의
를 전제로 한다. 게다가 이러한 묘사는 '여성'이 외적으로 표현된
양상을 설명한 것에 불과하다. 형용사는 전부 여성의 신체적 특징
중에서 쉽게 눈에 띄는 것과 관련이 있다. 철저하게 남성의 시각
으로 여성의 성적 특징을 외화外化하고 대상화한 말이다. 냉정하게
말해서 저 수식어들은 여성이 여성을 향해 쓰는 말은 아니다. 하
지만 이런 수식어가 여성의 아름다움에 대한 모종의 찬사 역할을
하는 것도 사실이다.

'여성적'인 보살상의 모델은 여성일까?

당의 조각상에 감각적인 묘사가 두드러진다는 점은 누구나 동
의한다. 중국 서쪽 변방의 돈황 막고굴 제45굴에 있는 보살상은
대표적인 당 전성기의 조각 가운데 하나다. 어떤 사람은 이 보살
상을 보고 성숙한 여성을 모델로 만들었을 것이라고 추정하기도
했다. 여성을 모델로 이 보살상을 조각했다고 생각하는 것은 보살
의 성별이 궁극적으로 남성이라는 것을 몰랐기 때문일까? '여성
적'인 특징을 보인다고 해서 그대로 여성을 모델로 했다고 단언할
수 있을까?

이 시기, 즉 7~8세기 아시아의 조각은 인도 조각의 강력한 영

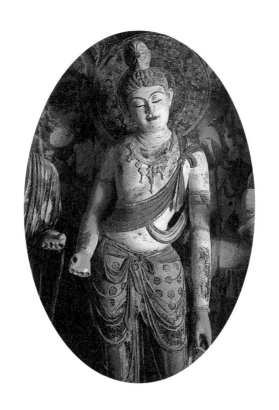

보살입상, 돈황 막고굴 제45굴, 8세기

향을 받았다. 앞에서 설명했듯이 중성적인 느낌을 주는 인도의 조각은 그 당시 성행하기 시작한 샥티즘에 기반을 두었다. 《법화경》이나 석가모니의 전생 이야기를 끌어오지 않더라도 인도의 여성 조각상과 비교하면 이들 불상이나 보살상이 여성이 아니라는 점은 명확하다. 그렇다면 그 영향을 받은 같은 시기의 중국, 우리나라, 중앙아시아, 동남아시아의 조각도 여성이라고는 할 수 없다. 이들 조각이야말로 중성화된 인도 조각을 모델로 했기 때문에 여성처럼 보일 뿐, 여성이 아니다. 이 역시 당의 여성상과 비교해보면 분명하게 드러난다. 누구든지 한눈에 이들이 전형적인 여성의 모습과는 다르다는 것을 알 수 있다.

미국 메트로폴리탄 미술관 소장의 쌍보살상은 존엄하고 귀한 티가 난다고 해서 젊고 우아한 궁정 여인들에 비교되기도 한다. 이처럼 여성성이 넘쳐나는 당의 조각은 얼마든지 예로 들 수 있다. 이것은 당시의 시대 양식이다. 즉 7~8세기 당에서 선호했던 미감이 이렇게 우아하고 섬세한 여성성으로 표출된 것이다. 그러면 조각가가 정말로 여성을 만든다는 생각을 하면서 보살상을 조각했을까? 이들 보살상은 정말 당 대의 여성 이미지를 보여주는 것이 틀림없을까?

그러면 당나라의 귀부인은 어떤 모습이었을까? 당은 조각 활동이 아주 활발했던 나라였다. 불교 조각 못지않게 많이 만들었던

것이 당삼채唐三彩다. 앞의 보살상을 당삼채 여성 도용과 비교하면 그 차이가 분명하게 드러날 것이다. 1954년 서안西安(당나라 때의 장안長安) 선우정회묘鮮于庭誨墓에서 발굴된 **당삼채 여용女俑(여자 인형)**은 당시 최신 유행의 옷을 차려입은 여인의 모습으로 만들어졌다. 무덤의 축조 연대가 723년경으로 추정되기 때문에 이 당삼채는 그 무렵에 만들어졌을 것이다.

당삼채는 주로 당나라에서 서너 가지 색의 유약을 발라 구운 도기를 일컫는 말이다. 보통 적색, 갈색, 녹색의 세 가지 색으로 칠했다고 해서 삼채

선우정회묘 출토 당삼채 여인상,
723년경, 중국 국가박물관 소장

라 한다. 거기에 나라 이름을 붙여서 당에서 만든 것은 당삼채, 요에서 만든 것은 요삼채라 한다. 당삼채는 도자기에 비하면 훨씬 낮은 온도로 구운 것이므로 도기陶器에 해당한다. 낮은 온도로 구울 수밖에 없었던 것은 표면에 바른 유약이 낮은 온도여야 색을 제대로 내기 때문이다. 당삼채에 바른 유약은 청자나 백자에 쓰던 유약과 달랐다. 낮은 온도가 아니면 유약이 휘발되어 날아가 버린다. 그러면 원래 의도했던 색이 나오지 않는다. 이 유약은 납이 섞

였다고 해서 연유鉛釉라고 한다. 화려하고 선명한 색을 제대로 내기 위해 한 번 구운 도기 표면에 하얀 흙(백토)을 발라 표면을 희고 매끈하게 만든 다음에 연유를 발라 다시 굽는다. 이 연유는 흐르는 성격이 강해서 아래로 주르륵 흘러내리는 게 특징이다. 마치 일부러 그런 효과를 노린 것처럼 유약이 줄줄 흘러내린 듯한 모습이다. 선명한 색의 당삼채는 마치 명도가 높은 화려한 색상의 미를 겨루는 경연 대회를 연 듯하다.

8세기에 만들어진 당삼채는 인물을 만들 때 부드러운 양감 처리에 신경을 썼다. 그러다 보니 이전보다 더 여성성이 두드러진다. 7세기에 만들어진 당삼채와 8세기에 만들어진 **아스타나 고분 출토 당삼채** 여인상의 복장은 얼추 비슷하다. 그들의 옷과 치장은 유사해 보이지만, 여성의 모습은 각기 다르게 표현됐다. 즉 7세기의 당삼채 여인상은 날렵하게 만들어졌지만 8세기가 되면 풍만해지다가 갈수록 점차 비만해진다. 얼굴 생김새, 머리모양, 몸매에서 모두 차이가 두드러진다. 채색이 다 떨어져 잘 보이지는 않지만 원래는 화려했을 **한삼채묘**韓森寨墓 **출토 도용**이 좋은 예다. 8세기 중엽에 만들어진 이 여성 도용은 훨씬 풍만하고 통통한 몸매와 얼굴을 보여준다. 아마도 당시 미인의 기준이 그랬을 것이다. 그러다 보니 얼굴도 7세기 여용의 얼굴보다 훨씬 통통하다 못해 보름달처럼 부풀었다. 뺨보다 이마가 오히려 좁아 보일 정도로 더

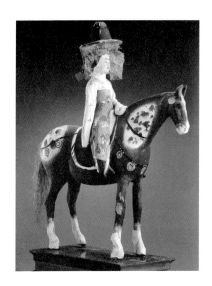

아스타나 고분 출토 당삼채 여인상,
7세기, 중국 신장웨이우얼자치구 박물관 소장

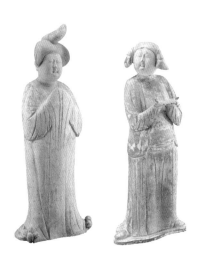

한삼채묘 출토 여인 도용, 8세기 중엽

퉁퉁해져서 눈·코·입이 마치 발그레한 뺨에 파묻힌 것 같다. 볼 그족족하게 붉은 칠을 한 뺨이 아주 탐스러워 보인다. 또 7세기 당삼채 여인상의 머리는 위로 단정하게 묶어 올린 모습인데, 이에 비해 8세기에 만든 여인상의 앞머리는 아래로 축 늘어진 싱투 같은 모습이다.

당시의 최신 유행 옷차림에 머리모양과 화장을 한 모습의 오밀조밀하게 생긴 당삼채 여용이야말로 당 대의 전형적인 여성 이미지다. 누구도 부정할 수 없는 당나라의 귀족 여인인 것이다. 당삼채 여용만이 아니다. 무측천에게 죽임을 당한 그녀의 손녀 **영태공주**永泰公主의 묘나 무측천의 둘째 아들 장회태자章懷太子 이현李賢의 묘에 그려진 〈시녀도〉 모두 당시 궁정 여인의 모습을 잘 보여준다. 이들의 무덤은 전부 무측천이 죽은 706년에 다시 수축되었는데, 무덤 벽화는 궁정 여인이나 황실 관리, 무관의 표준적인 이미지를 재현한 것이다. 무덤 벽화를 놓고 보면 700년대 초반까지 **당삼채 여용**이나 벽화 속 여인은 모두 어깨 폭이 상당히 좁고 가녀린 편으로 날씬한 모습이다. 머리는 위로 높이 틀어올려 세웠으며, 달걀형의 갸름한 얼굴에는 이목구비가 가늘고 길면서 단정하게 표현됐다. 영태공주묘와 장회태자묘, 절민태자묘(710)의 〈시녀도〉나 비슷한 시기에 그려진 여러 〈시녀도〉에 보이는 여성 이미지는 대부분 이와 같다. 700년 전후 당의 여성 이미지는 여전히 좁고 가

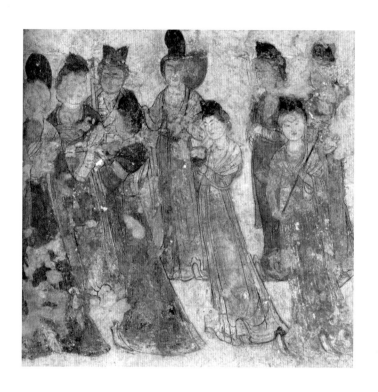

시녀들, 영태공주묘 벽화, 706년

파른 어깨, 날렵한 몸매를 지닌 단정한 모습으로 묘사된다.

비슷한 시기의 불교 조각으로 비교되는 것은 **광택사**光宅寺 **칠보대**七寶臺의 조상들이다. 원래 광택사 칠보대에 있다가 어느 시점에 보경사寶慶寺로 옮겨졌던 이 조각들은 무측천과 관계있는 것으로 주목할 만하다. 영태공주묘나 장회태자묘의 벽화와 거의 비슷한 시기에 만들어졌다. 그러므로 이 조각들은 모두 당 황실과 밀접한 관련이 있는 예술품이면서 동일한 시기의 작품이라고 볼 수 있다. 서안에서 당 황실이 주도하여 만든 당시 최고의 미술품이라고 보면 된다.

칠보대의 조각 중에서도 이

당삼채 여인상, 8세기 초,
일본 도쿄 국립박물관 소장

른바 '여성성'이 가장 두드러지는 것은 십일면관음상十一面觀音像이다. 종종 여성 보살로 여겨지는 칠보대의 십일면관음상과 같은 시기의 당삼채 여용을 비교해보자. 얼핏 보면 아주 비슷해 보인다.

광택사 칠보대 십일면관음상,　　　　　　광택사 칠보대 십일면관음상,
8세기 초, 미국 프리어 갤러리 소장　　　8세기 초, 미국 보스턴 미술관 소장

하지만 차이점이 몇 가지 있다. 우선 당삼채 여용은 상의가 한복 저고리처럼 짧아서 치마 밑에 가려진 하체가 훨씬 길어 보인다. 또 7세기의 미의식을 반영한 듯이 몸은 풍성해도 어깨가 좁고 옷으로 몸을 가렸다. 그래서 얌전하고 다소곳한 인상을 준다. 이에 비하면 칠보대의 십일면관음상은 그보다 훨씬 어깨가 넓어서 당당하게 보이며 가슴도 약간 융기됐다. 넓은 어깨에 비해 허리는 잘록하고 가슴에서 배로 이어지는 신체의 탄력적인 묘사가 두드러진다. 푹신푹신하고 물렁물렁한 살이 아닌 것이다!

가슴을 앞으로 내민 듯한 자세는 도전적으로 보이며, 몸에 딱 달라붙은 얇은 치마 밑으로 몸을 슬며시 내보이고 있다. 얼굴 묘사도 둘 사이는 명확하게 구분된다. 칠보대의 십일면관음상이나 당삼채 여용이나 눈·코·입이 아담한 것은 마찬가지다. 하지만 당삼채 여인상의 이목구비가 더 가늘고 길며, 입은 아주 작다. 이 얼굴은 '앵두 같은 입술, 마늘쪽 같은 코'라는 우리나라의 전통적인 미인관을 연상시킨다. 그에 반해 칠보대 십일면관음상은 눈썹이 둥글게 원을 그리고, 콧날과 눈썹이 붙어 있어서 인도풍의 얼굴을 보여준다. 물론 인도의 보살상과 비교하면 훨씬 둥글고 통통하다. 이목구비도 오밀조밀하다. 칠보대 십일면관음상에서 엿보이는 어딘지 모르게 인도 여인 같은 얼굴은 인도 조각의 강력한 영향을 중국적으로 변모시켰다는 것을 말해준다.

그런 면에서 본다면 이 조각상은 인도에서 생각한 '신'의 이미지를 중국화한 것이라고 볼 수도 있겠다. 바꿔 말해서 당시 사람들이 생각하는 여성의 이미지를 그대로 보여주려고 만들지는 않았다는 뜻이다. 오히려 인도 조각의 영향을 받아 인도풍의 조각을 했을 뿐이라고 생각할 수 있다. '여성적'으로 보인다고 해서 반드시 진짜 여성을 모델로 했다고 할 수도 없고, 중국 여성의 아름다움을 표현한 것이라고 말할 수도 없다는 것이다.

'여성적'인가, '중성적'인가?

보살상이 보여주는 특정한 인상이 여성의 아름다움을 표현한 것이라고 말해도 좋을까? 오늘날의 시각과 관점으로 지나치게 재단하는 것은 아닐까? 보살상이 여성이라거나 여성의 아름다움을 나타냈다고 말하는 것은 섬세한 인체의 굴곡과 풍만하고 부드러워 보이는 모습 때문이다. 보살상이 이런 특징을 갖게 된 것은 7세기 중엽 이후다. 앞에서 거론한 북제(550~577), 북주(557~581)의 보살상은 크기도 장대하지만 정면 위주의 딱딱한 묘사로 인해 오히려 남성적인 느낌을 준다. 이러한 경향은 수(581~618)와 당 초기(618~712)까지도 계속 이어진다. 인체의 아름다움을 완벽한 입체로 조성하는 기술과 이를 재현하려는 의지는 분명 계속해서 발달하고 있었다. 그러나 7세기까지 불상과 보살상은 여전히 경직된

모습으로, 뻣뻣하게 만들어졌다. 규모가 큰 조각상은 확실히 위압감마저 준다. 위압감을 주는 권위적인 모습에서 온화한 여성의 미를 찾아보기는 어렵다.

인도에서부터 동남아시아를 거쳐 바람이 불어오기 전까지 중국의 인체 조각은 남성미를 기본으로 했다. 이 순풍을 맞아 비로소 중국의 조각이 부드럽고 유연해지는 것이다. 중국인은 석가모니를 '위대한 남성'이라고 확신했기에 남성적인 아름다움을 추구했다. 그들에게 남성은 권위적이며, 근엄하고, 장대하다. 마치 당 이전의 불상과 보살상처럼.

낙양洛陽에서 약간 떨어진 곳에 위치한 용문龍門 석굴 봉선사奉先寺는 675년경에 완성되었다고 한다. 당의 여제 무측천이 기꺼이 자신의 화장품 비용(지분전脂粉錢)을 희사해서 만들게 했으므로 황실의 입김이 강하게 반영된 당 초기의 사원이다. 중국 사람들은 정면의 거대한 본존불이 무측천의 생김새를 본떠서 만든 일종의 초상 조각이라고 보기도 한다. 그렇다면 본존불은 여성스러워야 하지 않을까? 무측천이 여성이니 말이다. 얼굴이 곱상하게 보이는 점을 제외하면 이 불상은 전혀 여성적으로 보이지 않는다. '여성적'이라는 말 속에 들어 있는 부드러움과 우아함, 가녀린 속성이 하나도 드러나지 않기 때문이다.

봉선사의 본존불이 여성으로서의 무측천을 모델로 해서 만들었

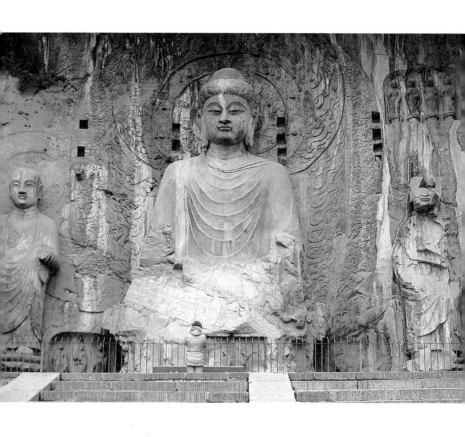

용문 석굴 봉선사, 675년

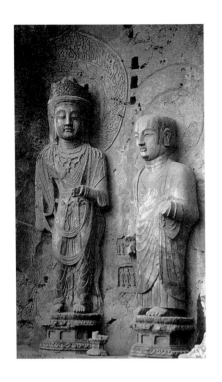

봉선사 협시보살과 나한

다는 이야기는 중앙의 불상이 지니는 권위를 무측천의 권세에 빗대어 세간에 전하는 속실일 것이다. 봉선사를 조영하는 데 무측천의 후원이 상당한 힘을 보탰기 때문일까? 분명한 것은 이 시기를 전후하여 중국의 조각이 이전과는 다른 특징을 보인다는 점이다. 특히 인도풍이 강해진다. 앞에서 말했듯이 굽타 시대 이후 인도의 조각은 중성화 경향을 띠게 되는데, 중국 조각에 인도풍이 강해지면서 중국의 조각도 중성화의 길을 가게 된다. 우리는 흔히 이를 '여성화'라고 착각하고 여성의 미를 구현했다고 이야기한다. 여성화라고 보는 것에도 일리는 있다. 이전의 조각이 육중하고 둔하고 경직되어 있어서 비여성적인 특징을 지니는 것은 분명하기 때문이다.

본존불 좌우의 협시보살을 보면 매우 어색하다. 상반신에 비해

하반신이 너무나 빈약하기 때문이다. 머리는 상당히 입체적이고 이목구비는 단정하게 조각됐지만 그 아래 몸은 정말 기괴하게 보일 정도다. 무엇보다 머리와 몸의 균형이 맞지 않는다. 어깨와 가슴은 넓은데, 그 아래 가슴에서 허리로 이어지는 부분은 얼굴 넓이 정도밖에 되지 않는다. 허리와 골반에는 입체감이 전혀 없으며, 두 다리만 간신히 구분될 정도다. 몸을 본존불 쪽으로 기울여서 아주 약간 허리를 틀었다. 그러나 신체의 움직임이 느껴지지 않아서 똑바로 서 있는 모습과 별 차이가 없다. 약 4등신으로 보이는 신체 비례, 균형이 맞지 않는 상체와 하체, 정면 위주의 딱딱한 조각은 북제, 북주의 조각에서 크게 벗어나지 못한 모습이다.

675년에도 이처럼 상체와 하체가 각기 따로 놀아 서로 연결되지 않는 조각을 만들었으니 여기서 '여성의 농염한 미'를 말하기는 불가능한 일이다. 이 또한 당시의 여성 인물상과 비교해보면 한 군데도 비슷한 곳이 없으니 7세기 후반의 여인상과 보살상 역시 공통점은 없다고 봐야 하겠다. 허리가 아무리 가늘어도 넓은 어깨와 딱딱한 조형에서 여성의 미를 논의하기는 무리다.

한편 각 보살상 옆으로 두 구의 승려상이 보인다. 그들은 각각 석가모니의 2대 제자인 아난과 가섭이다. 지혜가 뛰어났다는 가섭은 노인의 모습이고, 총명했다는 아난은 젊은이의 모습이다. 둘 다 머리를 깎고 출가하여 승복을 입은 모습이지만 가섭의 얼굴은 거

의 다 깨져서 알아보기 어렵다. 반면 아난의 소년 같은 모습은 잘 보인다. 아난은 석가모니의 아버지인 정반왕의 동생 감로반왕의 아들이다. 간단히 말해서 석가모니의 사촌동생이다. 석가모니가 깨달음을 얻고 고향인 카필라로 돌아왔을 때 아난은 여덟 살이었다. 그는 석가모니에게 귀의하여 출가를 한다. 아난은 보름달 같은 얼굴에 푸른 연꽃같이 맑은 눈빛을 가졌다고 한다. 외모가 출중할 뿐만 아니라 총명하기도 했다. 진리를 향한 열정까지 갖춘 완벽한 미청년이었으니 불교미술로도 많이 만들어지는 게 당연했다.

무측천의 시대, 미의식에 무슨 일이?

무측천 시대를 거치면서 당에서는 여성에 대한 생각이 변하게 됐다. 여기에는 몇 가지 이유가 있었다. 무엇보다도 무측천의 집권이 결정적인 계기가 되었을 것이다. 7세기 중엽부터 8세기 전반까지는 중국에서 여성이 정치에 깊이 관여했던 때다. 이때 '무위武韋의 화禍'라는 정치적 상황이 전개됐다. 여기서 '무위'란 무측천의 '무'와 중종의 황후 '위'씨를 말한다. 무위의 화는 이 두 여성이 각기 권력을 둘러싸고 정쟁을 벌인 일을 말한다. 두 여성이 이 시기 정치사에 미친 영향은 실로 막대했다. 이들 외에도 정치에 개입한 여성이 있었다. 무측천의 막내딸인 태평공주다. 그녀 역시 당 황실의 세력자로 만만찮은 권력을 쥐고 있었다. 어머니를 닮아

권력욕과 지략이 있었던 태평공주를 713년 현종이 살해함으로써 여성이 주도했던 궁중 암투는 막을 내렸다.

대략 655년부터 태평공주가 살해된 713년까지 60여 년간 있었던 일을 모두 '무위의 화'라고 한다. 그만큼 정치에 깊이 관여하고 권세를 잡았던 이들 여성의 역할이 두드러졌기 때문이다. 후대의 역사가가 전형적인 여화女禍의 시기로 간주하는 때다. 권력자 또는 세도가로서의 여성만이 아니다. 당 대는 전반적으로 이전 시대보다 여성의 지위가 높아진 시기다. 어현기魚玄機, 설도薛濤, 화예부인花蘂夫人 등 여류 문인도 이름을 떨쳤다. 정치적, 사회적으로나 문화적으로 여성의 능력이 두드러졌던 때인 것이다.

무측천이 스스로 황제가 되어 당을 대신하는 주周를 세운 사건은 널리 알려진 역사다. 사실상 당에 대한 반역인데도 그녀는 자기 행동을 합리화하려고 했다. 황제의 자리를 빼앗고 주를 건국한 것을 합리화하는 일련의 시책을 폈다. 그런데 그중에는 불교 경전을 새롭게 해석하고 다시 쓰는 일도 포함되어 있었다. 690년에 무측천이 주를 건립했을 당시 그녀는 《대운경大雲經》을 다시 해석하여 《대운경소大雲經疏》를 저술하게 했다. 자신이 여성으로서 황제 지위에 오르는 것을 정당화하기 위한 일이었다. 그녀는 《대운경소》를 옮겨 써서 천하에 배포하게 했으며, 전국의 각 주에 대운사를 세우게 했다. 《대운경소》는 《대운경》의 내용 가운데 한 부분이

일층 강조된 것인데, 남인도의 공주로 태어난 정광천녀淨光天女가 왕위에 올라 자기 왕국을 극락으로 만든다는 부분이다. 결국 무측천 자신이 정광천녀라는 이야기를 하고 싶었던 모양이다.

무측천은 이에 그치지 않고, 《보우경寶雨經》을 이용하여 자신의 권력을 정당화하기도 했다. 그녀는 이미 번역되어 있었던 《보우경》을 다시 번역하게 했다. 그리고 제1권에 정광천녀 이야기와 유사한 여왕의 이야기를 추가했다. 《보우경》에서는 《대운경》의 정광천녀 대신 일월광천자日月光天子가 등장한다. 일월광천자는 남성이지만 마하지나국摩訶支那國, 즉 중국에 여성으로 다시 태어난다. 마하는 크다는 뜻이고 지나는 중국을 가리키는 말이니, 마하지나는 문자 그대로 대중국을 말한다. 여성이 된 일월광천자는 거기서 전륜성왕이 되고, 다시 도솔천에서 태어나 미륵이 될 것이라는 내용이다. 여기서 매우 흥미로운 것은 남성이 여성으로 바뀌어 태어나고, 마침내 미래 부처, 즉 미래의 구세주인 미륵이 된다는 부분이다.

앞에서 여성의 몸으로는 성불할 수 없고, 그래서 여성은 남성이 되어야 비로소 성불하게 된다는 전녀성남설에 대해 이야기했다. 그런데 무측천은 《법화경》의 용녀 이야기를 뛰어넘었다. 남자가 거꾸로 여자가 되어 이 땅을 구원할 미래불 미륵이 된다니! 가히 혁명적인 발상이라고 하지 않을 수 없다. 무측천 자신의 정치적인 정당성을 확보하려는 시도에 불과한 것이지만, 엄청난 반향을 불

러 일으켰음에 틀림없다. 여성이 왕이 되고 미륵이 되어 이 땅을 극락으로 만들고, 우리를 구원하다니! 여성에 대한 생각이 바뀌지 않을 수 없었다.

권력을 차지하고, 정당성을 부여하는 일은 무측천 자신을 위한 일이었다. 그러나 이것은 한편으로 민심을 얻기 위한 것이기도 했다. 민의가 곧 천의, 민심은 곧 천심이라고 하지 않던가. 그래서 무측천은 민심을 좀 얻었던 것일까? 그녀는 권력의 핵심에 있었던 다른 여성과 달리 살해되지도 않았고, 권력을 빼앗기지도 않았다. 황제의 자리에 앉은 그녀, 무측천. 빼어난 미모로 태종의 사랑을 받았던 그녀. 권력을 잡은 뒤 그 외모에는 권위가 더해지지 않았을까? 타고난 미모와 권력, 두 가지를 갖춘 무측천에게서 사람들은 위엄이 넘치는 아름다움을 볼 수 있었을 듯하다. 봉선사의 불상이 무측천을 모델로 했다는 말이 전혀 근거 없는 말은 아닐 듯하다. 증거가 없을 뿐, 아름다우면서도 권위적인 얼굴의 봉선사 불상은 언제나 무측천을 생각나게 한다.

그러면 무측천 이전에는 어땠을까? 이전에도 보살이 여성처럼 생각됐을까? 그렇지 않다. 불교가 중국에 전래된 이후 보살이 남성이라는 인식은 중국 전역에서 보편적으로 받아들여졌다. 중국인이 과연 보살의 성별을 남성 혹은 여성 중 어느 쪽으로 이해했는지를 찾기는 쉽지 않다. 그런데 당나라 초기의 승려 법림이 태

종에게 바친 헌사獻辭는 그 실마리를 제공한다. 태종은 당의 제2대 황제로, 당을 건국한 고조 이연의 둘째 아들이다. 당은 건국 이후 노자가 당 황실과 같은 이씨라는 점을 강조했다. 노자와 성씨가 같다는 이유로 당 황실은 불교를 배척하고 도교를 우선하는 정책을 폈다. 626년에 당 고조는 불교를 탄압하는 정책을 펼쳤다. 법림은 이에 대항하여 불교를 옹호하는 내용의 《파사론破邪論》과 《변정론辯正論》을 썼다. 나아가 그는 지실智實과 함께 도교 도사의 우선권을 인정하는 태종의 조칙에 반대하는 주장을 펼친다. 639년에 태종 당시 황실의 도사였던 진세영秦世英은 법림이 황실의 명예를 훼손했다고 고소했다. 이에 법림은 자진 출두하여 구금됐다. 당 조정은 구금된 법림을 조롱했다. 그에게 관음을 염송해서 이 위기를 헤쳐나가보라고 주문했다. 관음에게 빌어서 구원을 얻으라는 뜻이다. 이는 법림이 《변정론》에서 관음의 이름을 부르며 기도하면 다치지 않는다고 썼기 때문이다.[5] 그러나 법림은 '나무관세음보살'을 부르는 대신 대당大唐의 위업을 찬양하는 탄원서를 썼다. 그는 탄원서에서 태종에게 만물을 자식처럼 길러주는 이가 곧 당 태종이니 그가 바로 관음이라고 한다. 관음과 태종이 완전히 일치한다는 그의 주장에 기분이 좋아진 태종은 사형을 면해주고 대신 유배형을 선고했다.[6]

태종과 관음을 비교하고, 심지어 이들이 동일하다고 주장했다

는 사실은 법림이 권력에 영합했음을 말해준다. 하지만 그와 동시에 남성인 태종을 관음이라고 했으므로 당시 사람들이 관음이라는 존재를 남성으로 인식했음을 확인해준다. 이는 보살을 남성으로 인식했던 경전의 서술과도 맞아떨어진다. 관음은 무수한 보살 가운데 하나에 불과하지만, 가장 대표적인 대승불교의 보살이다. 그러므로 관음을 남성으로 인식했다는 것은 보살을 남성으로 정확하게 인식하고 있었음을 말해준다. 이를 보면 당 초기까지 보살 상을 남성적인 모습으로 만든 것이 이해가 된다. 이때까지 보살은 강인한 남성의 미를 추구했던 것이다.

'신성'의 아름다움에서 '아름다운' 신성으로

당의 조각은 성당기盛唐期(713~765)에 가까워질수록 얇은 옷 아래로 인체의 굴곡을 과감하게 드러내고 옷과 장신구가 서로 조화를 이루게 된다. 이 시점에 이르러서야 보살상은 본격적으로 이른바 '여성화' 혹은 '중성화'가 진전된다. 보통 중국 조각의 여성화라고 할 때 그 핵심은 성당 양식과 밀접하게 관련이 있다. 8세기의 미술인 성당 양식은 사실적인 세부 묘사와 함께 자연스러운 인체 각 부위의 연결로 비로소 완성된다. 이 시기의 불교 조각도 마찬가지다. 이전의 조각이 뻣뻣한 장승이나 인형처럼 보인다면 이 시기의 조각은 제법 사람처럼 보인다. 그것도 이상적인 인체를 지닌

아름다운 사람으로 말이다. 그래서 당의 조각, 특히 불교 조각이 인체의 이상적인 미를 추구했다고 이야기되는 것이다.

이상적인 미라는 것은 어느 시대, 누가 보더라도 아름답다고 느낄 수 있어야 한다. 하지만 미는 제한적이고 상대적이며, 절대로 변하지 않는 것이 아니다. 똑같은 것을 보고 누구는 아름답다고 느끼지만, 누구는 전혀 아름다움을 느끼지 못할 수도 있다. 하지만 절대 다수의 공감을 얻을 수 있는 미가 있다. 이를테면 바로 당대의 조각이다. 특히 서양인은 당의 조각을 그리스 조각과 비교하여 그 아름다움을 극찬했다.

당의 인체 조각이 보여주는 아름다움을 이상적 사실주의로 규정하기도 한다. 그런데 '이상적'이란 말과 '사실주의'는 어쩐지 어울리지 않는다. 서구 미술 사조에 익숙한 사람은 '사실주의'라는 말에서 구스타브 쿠르베Gustave Courbet(1819~1877)를 떠올릴 것이다. 쿠르베의 사실주의 회화는 이제껏 '아름다움의 구현'을 목표로 하던 서구 회화에 변혁을 가져왔다. 어둡고 칙칙하고 외면하고 싶은 현실 세계를 그림 속에 담았기 때문이다. 그런데 당 대의 조각에서 말하는 사실주의는 쿠르베의 사실주의와 전혀 다르다. 추하지도, 칙칙하지도 않다. 그저 사실적으로 느껴진다는 의미에서의 사실주의다. 그러므로 이를 굳이 '무슨 주의'라고 이름하지 않아도 된다. 이때의 사실적인 묘사는 옷 주름이나 각종 장신구가 사실적

으로 보인다는 것을 말할 뿐이다.

당의 미술에서 인체의 비례와 생김새는 이상적인 아름다움을 추구하며, 양감 묘사와 옷의 세부는 사실성을 보여주려고 했다. 그런 점에서 당의 불상과 보살상은 이상적이면서 또한 사실적이라고 할 수 있다. 현실에서는 찾아볼 수 없는 것이 이상이다. 아무 데서나 쉽게 볼 수 있으면 그것을 어찌 이상이라 하겠는가? 반면 현실적인 모습을 세밀하게 반영한 것이 사실이다. 이상과 사실, 서로 모순되는 두 가지가 교묘하게 어울려 조화를 이룬 것이 당의 조각이다.

성당기와 중당기(766~835)는 미술에서 여성의 이미지가 매우 풍부하게 재현되었던 때다. 불교 조각이 아닌 경우에도 마찬가지였고, 이 점은 회화에서도 잘 드러난다. 그런데 부드럽고 섬세하게 나타낸 보살상은 특히 여성적이라고 말한다. 그렇다고 해서 이 시기의 중국 조각이 여성의 미를 노골적으로 드러냈다거나 명백히 여성임을 암시하는 어떤 특징을 나타냈다거나 하는 것은 아니다. 오히려 다른 미술 작품에서 표현된 여성 이미지와 불교 조각을 비교하면 중성의 아름다움이라고 하는 편이 낫겠다는 생각이 절로 든다.

중성의 아름다움이란 남성도 아니고, 여성도 아닌 제3의 성이 지니는 아름다움이다. 말하자면 남성의 특징도, 여성의 특징도 명

확하지 않다. 남성의 남성다움을 보여주는 강인함, 거칠고 억셈, 듬직함이 분명하지 않고, 여성의 여성다움을 보여주는 부드러움, 섬세함, 연약함도 드러나지 않는다. 여성인 듯, 남성인 듯, 여성인가 싶기도 하고, 남성인가 싶기도 한 상태. 보는 사람이 '여성이다' 혹은 '남성이다'라고 쉽게 말하지 못할 때 중성적이라고 할 수 있다. 현실 세계에서 때로는 아주 예쁜 남성을 보고 '꽃미남'이라 하고, 때로는 멋진 여성을 보고 '소년 같다'거나 '보이시하다'고 말한다. 이들은 남성인데 여성처럼 예쁘고, 여성인데 예쁘다고 하기는 어딘지 어색한 매력을 가진 사람일 것이다. 남성의 남성성, 여성의 여성성이 섞여 있을 때 중성적이라 하고, 그것들이 아름답게 표현됐을 때 중성의 미라 할 수 있다. 당의 조각상은 굳이 말하자면 중성적인 아름다움을 보여준다.

8세기에 활동한 장훤張萱과 주방周昉(약 780~810 활동)은 궁정 여인의 생활을 그린 것으로 유명한 화가다. 장훤의 〈도련도搗練圖〉(북송 모작)나 주방의 〈쌍륙도雙六圖〉(북송 모작), 〈잠화사녀도簪花仕女圖〉(북송 모작)에 보이는 궁중 여인은 8세기경 당 궁정에 살았던 여인의 모습을 그대로 나타낸 것으로 여겨진다. 이 그림들을 통해 화가의 눈에 비친 당 대 미인의 모습을 짐작할 수 있다. 그림 속에서 그녀들은 화려하기 그지없는 비단옷을 입고, 한눈에도 값비싸 보이는 장신구를 하고 있다. 하늘하늘한 비단옷은 아주 가느다란 붓으로

섬세하게 묘사됐고, 색감도 매우 세련됐다. 날아갈 듯한 비단옷으로 몸을 감싸고, 값진 머리꽂이와 같은 장신구로 치장한 궁중 여인은 당 대 궁정의 호사스러움을 깨닫게 해준다. 얼굴은 통통하면서도 계란형이고, 오밀조밀한 이목구비는 아주 작아서 간신히 알아볼 수 있을 정도다. 매우 가는 선으로 그린 우아한 비단옷 아래로 풍만한 몸집이 느껴진다. 정교한 무늬의 화사한 비단옷에 감싸인 몸은 슬며시 보일 듯 말 듯하다.

이들 궁중 여인의 아름다움은 뽀얗게 칠한 부드러운 살결과 우아한 몸짓, 화사한 옷과 장식에서 나타난다. 공들인 화장과 섬세한 붓질은 아시아의 미를 명확하게 보여준다. 인도의 조각처럼 몸매를 드러내거나 인체의 굴곡을 보여줌으로써 나타낸 것이 아니다. 바로 이 점에서 용문 석굴 봉선사를 비롯한 다른 불교 조각과는 차이를 보인다. 이 시기 그림 속 궁중 여인은 젠더의 시각에서 당의 여성을 대표하는 전형으로 관찰되었고, 그것이 그대로 상징처럼 됐다. 그녀들은 모두 '당의 여성', '당의 궁중 여인'으로 그려진 것이지, 인류 중의 여성으로 언제, 어디서나 보편타당한 여성의 이미지를 보여주는 게 아니다.

전통적으로 예禮와 의義를 중요하게 여겼던 중국에서 인체를 드러내 보여주는 데 무관심했다는 것은 충분히 이해할 수 있다. 흙을 빚어 만든 도용이나 나무를 깎아 만든 목제품 중에도 사람이 있었

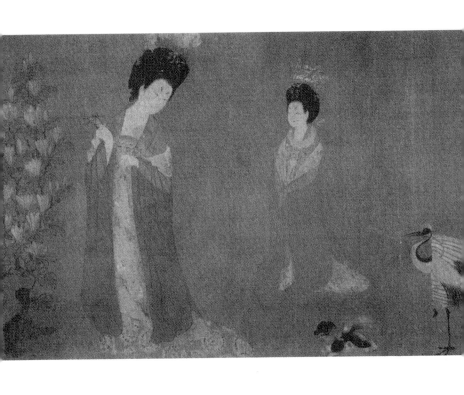

(전) 주방의 〈잠화사녀도〉, 북송 대 모사, 중국 요령성 박물관 소장

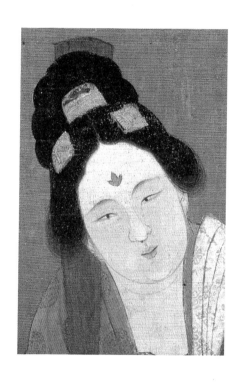

(전) 장훤의 〈도련도〉 부분, 북송 대 모사, 미국 보스턴 미술관 소장

지만, 이들의 신체는 '아름답게' 보이기 위해 꾸민 것이 아니다. 멀리 선사시대부터 중국인은 사람을 본뜬 조각을 만들었지만, 과거와 달리 팽만한 신체를 생생하고 있는 그대로 드러냈다는 점에서 당의 조각은 중국 전 미술의 역사에 견주어 매우 이례적이다.

중국의 8세기 조각을 대표하는 것이 천룡산天龍山 석굴의 조각상이다. 이 석굴 사원은 중국 산서성山西省 태원太原 서남쪽에 있다. 그중에서 이른 시기에 판 석굴은 동위(534~550) 때 만들기 시작했으나 다른 중요한 굴은 모두 당 대의 것이다. 특히 제4, 5, 6굴은 무측천 말기인 690~705년경에 조성된 것으로 알려졌고, 제14, 17, 18굴은 현종(재위 712~756) 대의 것이다. 이 굴속에 있던 조각상이야말로 대표적인 당의 조각이었으나 지금은 많이 파괴됐다. 신체에 딱 달라붙는 얇은 옷, 이상적으로 균형 잡힌 신체 비례, 과감하게 드러낸 인체가 특징이다. 이는 천룡산 석굴 조각 특유의 양식이자, 당 조각의 절정기를 대표한다. 그러나 20세기 들어 진행된 파괴와 약탈로 현재는 많은 불상과 보살상이 부서지고 머리만 잘린 채 팔려 나가 세계 각지에 흩어져 있다.

원래는 천룡산 석굴에 있다가 20세기 전반에 반출된 것으로 보이는 시카고 미술관 소장의 보살상은 별로 중국의 조각 같지 않은 특징을 보여주는 좋은 예다. 전통적으로 중국인은 인체를 드러내지 않는 것을 미덕으로 여겼다. 그들은 옷깃을 잘 여민 단정한 모

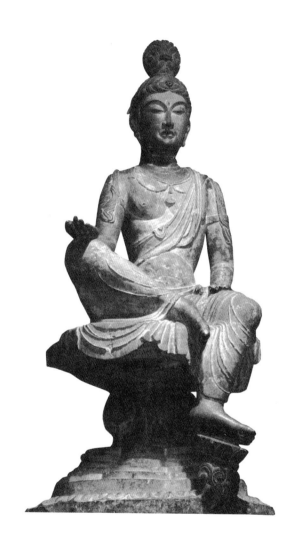

천룡산 석굴 추정 보살좌상, 8세기 전반, 미국 시카고 미술관 소장

습을 좋아했으며, 옷을 풀어헤친 것을 방탕하다고 생각했다. **진시황릉에서 출토된 병사 도용**이나 한나라 무덤에서 출토된 무수한 도용도 역시 여러 겹으로 옷을 단단히 껴입은 모습이다. 옷 입은 차림새에 흐트러짐이 없다. 단정하게 갖춰 입은 모습이 곧 그들이 말하는 '예'다. 겹겹이 껴입은 옷 아래로 인체의 윤곽이나 아름다운 곡선이 드러날 리 없다. 이후의 조각도 마찬가지다. 중국인은 입체로서의 인체에 대해서는 처음부터 관심이 없었다. 하물며 균형 잡힌 신체의 아름다움이라든가, 움직이는 인체를 통한 율동미는 더더욱 찾아보기가 어렵다.

중국에서 인체, 사람의 몸에 본격적으로 관심을 보이게 되는 것은 불교의 전래와 외래 문물의 유입에 힘입은 바 크다. 인도와 서역에서 전해진 조각이야말로 중국인이 인체의 아름다움에 눈을 뜨게 하는 계기를 마련해주었다. 여태껏 사람을 만드는 기술은 있었지만 인체를 드러내려는 의지는 없었다. 불교가

진시황릉 병마용갱 출토 병사 도용,
기원전 210년경, 중국 진용秦涌박물관 소장

전해지고 나서야 비로소 그들은 인체의 미, 생동감, 균형에 관심을 갖게 된다.

당의 보살과 그리스의 여신

시카고 미술관 소장의 이 보살상은 군살이 전혀 없는 탄탄한 신체를 그대로 드러낸다. 마치 자신감 있는 몸매를 과시라도 하는 듯하다. 8세기 전반기 당의 조각은 이렇게 자연스럽게 흘러내린 얇은 옷과 탄력 있는 인체를 보여준다. **사모트라케**Samotrake**의 니케**Nike에 견줄 만하다. 단지 스포츠 용품 브랜드로 알고 있는 나이키가 바로 이 니케다. 승리의 여신 니케 조각은 원래 배의 앞머리에 붙여두던 조각이다. 배가 항해할 때 앞에서 불어오는 맞바람을 맞아 옷이 몸에 쫙 달라붙은 것 같은 모습을 연출한 조각이다. 마치 눅눅한 바닷바람을 맞아 입고 있던 옷이 달라붙은 것 같은 모습이라고나 할까. 서양 사람들은 옷을 입은 채 물에 들어갔다 나오면 옷이 몸에 달라붙은 것처럼 보이는 조각이라고 해서 이런 스타일을 '젖은 옷 양식'이라고 한다.

사모트라케의 니케와 천룡산 석굴의 조각은 사실상 아무런 관계도 없다. 하지만 이들은 겉으로 자연스럽게 드러나는 균형 잡힌 신체와 신체에 밀착된 얇은 옷을 표현했다는 점에서 '젖은 옷 양식'을 공유한 것처럼 보인다. 제작된 시대도, 만들어진 지역도 아

사모트라케 출토 니케 여신상,
기원전 200~기원전 190년경,
프랑스 루브르 박물관 소장

무런 연관성이 없는 두 조각이 같은 시대 양식을 가지고 있다고 할 수는 없다. 이들 조각은 단지 인체를 자신 있게 드리내려는 조각가의 의지를 보여준다는 점에만 공통점이 있을 뿐이다.

니케는 여신이다. 그것도 당당한 승리의 여신이다. 당의 조각을 여성적이라고 생각한 서양 사람들은 자신들에게 친숙한 니케나 아테나와 같은 그리스 여신상을 천룡산 석굴 조각과 동일하게 여겼던 모양이다. 얼핏 보기에 비슷해 보인다는 이유로 남성에 해당하는 불교의 보살상을 그리스 신화 속의 여신과 같은 존재로 생각하고 보살상을 여성이라고 간주했을 것이다. 불교에 대해 제대로 이해하지 못하면 그 고유의 맥락을 파악하기 어렵다. 보살이 여성이라는 일종의 신화는 서양 사람들의 태도에서 시작됐다.

세속의 여성 이미지를 빌려다 보살로 만들다

당삼채나 회화를 통해 본 당의 여성 이미지는 일관성 있는 변화를 보인다. 당 초기에는 날렵하고 가는 맵시를 보여주다가 8세기에 오면 점차 살이 붙어 육감적으로 변한다. 당의 조각을 '풍만하다'거나 '농염하다' 또는 '관능적'이라고 말하는 것은 모두 8세기의 조각에 대한 설명이다. 8세기에 추구한 여성의 미는 비단 당만이 아니라 주변 국가로도 전파됐다. 일본 천황의 보물 창고인 쇼소인正倉院 소장 《조모입녀병풍鳥毛立女屛風》이 좋은 예다.

이 병풍에 그려진 〈수하미인도樹下美人圖〉는 매우 풍만한 여성이 나무 아래 있는 그림이다. 여인이 입은 옷에 원래 여러 종류의 새 깃털을 붙였다고 해서 '조모입녀'라는 이름이 붙었다. 《조모입녀병풍》의 그림은 중국적인 색채가 워낙 강하다. 그래서 한때 중국 회화로 오해받기도 했다. 하지만 그림 뒷면에서 752년경에 해당하는 연도가 쓰인 일본의 문서가 발견되어 일본 그림으로 확인됐다. 이에 따라 중국의 화법畵法을 익힌 일본 화가가 그린 일본 그림으로 본다.

이 그림은 중국 장안현長安縣에서 발굴된 위가묘韋家墓 묘실 서벽의 〈수하미인도〉와 거의 같은 이미지를 그대로 보여준다. 위가묘는 섬서성陝西省 장안현 남리왕촌南里王村에 있다. 당 개원開元(713~756) 연간에 축조된 무덤으로 추정되므로 그림도 8세기 전반

〈수하미인도〉,《조모입녀병풍》, 8세기, 쇼소인 소장

〈수하미인도〉, 위가묘 벽화, 8세기

의 것으로 보인다. 《조모입녀병풍》과 위가묘 벽화의 두 그림 속 여성은 모두 풍만한 몸과 후덕해 보이는 얼굴을 보여준다. 이마 위로는 앞으로 떨어질 것처럼 머리를 묶었다. 퉁퉁한 얼굴은 물론 옷과 머리, 장식이 다 당삼채 여인상과 유사하다. 터질 듯이 부풀어 오른 뺨과 작은 눈, 코, 입이 닮았다. 당삼채 여인상이나 궁중 여인도가 같은 이미지를 공유했음을 보여준다.

일본의 〈수하미인도〉는 당삼채 여인상이나 궁중 여인도와 별반 다르지 않다. 풍만하고 농염한 여성의 미를 기반으로 한 미술이다. 아마 통일신라시대의 미인상이 남아 있었다면 이와 비슷했을 것이다. 이목구비는 작으면서 얼굴과 신체는 풍성한 미인을 만들고 그리는 것은 당에서 시작됐다. 왜 8세기 당에서 이런 미인관을 갖게 됐을까? 아직까지 정설은 없다. 속설에는 현종이 사랑했던 양귀비楊貴妃가 풍만한 여성이었기 때문에 이 시기 장안의 미인상이 모두 풍만해졌다고도 한다. 그러나 누구도 이를 확인할 수는 없다. 부피감이라는 것은 상대적인 것이고, 양귀비가 얼마나 퉁퉁했는지는 알 수 없기 때문이다. 용문 석굴 봉선사의 불상이 무측천을 닮았다는 항간의 소문만큼이나 허망한 속설이다. 그 기원이 어디에 있든지, 누구를 모델로 했든지 간에 풍만한 여인상을 일본에서도 똑같이 그렸다는 것은 그만큼 당 미술의 구심력이 강했음을 말해준다. 당시 아시아에서 미의 기준이 당에 있었다고나 할까.

중국과 일본의 여인 그림이 비슷하게 보이는 것을 당 대에 두 드러진 국제양식으로 이해할 수도 있다. 일본 나라의 호류지法隆寺 금당벽화도 이와 같은 범주에 속한다. 호류지 금당에 그려진 〈아 미타정토도阿彌陀淨土圖〉는 현재 남아 있지 않다. 이 그림은 일본 것 인데도 이국적인 분위기가 강한 대표적인 그림이다. 보살상의 얼 굴을 보자. 가늘고 부드러운 곡선으로 섬세하게 얼굴을 그렸다. 그 때문일까, 어딘지 모르게 외국의 여성을 보는 것 같은 느낌이 든다. 보살상의 얼굴은 분명히 전통적인 중국 미인과 매우 차이가 난다. 일본 그림이기 때문일까? 그렇지도 않다. 이 시기의 중국, 우리나라, 일본은 같은 양식을 공유했다. 돈황 막고굴의 벽화 속 여인도 이와 비슷하다. 그러므로 이것을 일본 그림의 특징이라고 만은 할 수 없다.

호류지의 〈아미타정토도〉와 앞에서 언급한 《조모입녀병풍》의 〈수하미인도〉를 비교하면 분명하게 알 수 있다. 두 그림의 얼굴은 모두 이중 턱을 가진 풍만한 형태다. 하지만 눈썹과 눈매, 콧날 처 리에서 현격한 차이가 보인다. 호류지의 보살상은 두 눈썹이 붙어 있고, 옆으로 길게 그려진 눈이 살짝 치켜 올라갔다. 반면 〈수하미 인도〉의 여인은 눈썹이 짧고, 높이 붙어 있으며, 눈도 작다. 코와 입도 마찬가지다. 같은 계통의 미인이라고 볼 수가 없다. 이들이 만일 입체로 만들어졌다면 그 차이는 더 분명하게 드러났을 것이

호류지 금당 〈아미타정토도〉 모사도, 일본 나라 시대

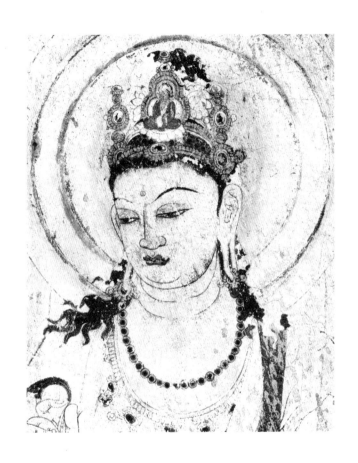

〈아미타정토도〉 모사도의 관음보살

다. 보살상은 상반신에 아무것도 입지 않았으나 가슴이 없다. 즉 여성은 아니다. 허리는 잘록하지만 어깨가 넓고 당당해 보인다. 다리는 쭉 뻗은 늘씬한 모습이다. 〈수하미인도〉의 여인은 옷을 갖춰 입어 인체를 보여주지 않지만 누가 봐도 확실한 여성이다. 풍만한 몸을 옷으로 가렸어도 좁은 어깨와 자세에서 아시아 특유의 여성미를 암시한다. '여성적'이거나 '중성적'이라고 말한다 해도 두 그림이 각기 다른 아름다움을 추구한다는 것은 분명하게 드러난다. 궁중 여인의 미와 불교미술에서의 보살 이미지는 이처럼 전혀 다른 방식으로 재현되고, 또한 재생산됐다.

촉각을 자극하는 당의 미인도

여성의 사회적 지위가 높아진 당에서 여성은 당당했다. 하고 싶은 대로 하고 입고 싶은 대로 입었다. 이때는 특별히 호복胡服, 즉 이민족의 옷과 모자를 골랐다. 그녀들은 승마를 취미 삼아 거리를 활보하기도 했다. 남북조시대 말기부터 여성은 승마를 하기 시작했다. 승마 풍습은 궁정 여인을 중심으로 더더욱 유행했다. 물론 아무나 말타기를 즐길 수는 없었다. 신분이 높은 궁정 여인 혹은 세도가 집안의 여인이나 가능했을 것이다. 말을 탄 여성은 처음에는 '멱리冪羅' 혹은 '유모帷帽'라고 하는 얇은 베일 같은 것으로 얼굴을 가리고 다녔다. 하지만 현종 대에 들어가면 맨 얼굴을 드러

낸 채 외출했다. 얼굴을 가릴 필요도 없었던 것이다. 승마하는 여성을 묘사한 시와 그림은 흥미롭기만 하다. 유명한 당의 시인 두보는 〈괵국부인虢國夫人〉이라는 시를 남겼다.

괵국부인, 주군의 은총을 입어 동틀 무렵 말을 타고 들어오네.

이 시에 등장하는 괵국부인은 양귀비의 언니다. 그러니 황제의 사랑을 독차지한 양귀비 덕분에 맘껏 권력을 누리며, 새벽에 말을 타고 궁에 들어올 수 있었던 것이다. 두보의 시는 장훤이 그렸다는 〈괵국부인유춘도虢國夫人遊春圖〉에서 그대로 드러난다. 요령성遼寧省 박물관 소장의 〈괵국부인유춘도〉는 풍만한 신체의 여성이 말을 타고 어딘가로 가는 모습을 그린 그림이다. 이 그림 속의 정황은 바로 두보의 시와 일치한다.

당의 황제가 말을 엄청 좋아한 것은 잘 알려진 일이다. 특히 현종은 수만 마리의 말을 키웠다고 한다. 그래서 당에서는 그 어느 때보다도 말이 많이 그려지거나 조각으로 만들어졌다. 그런데 이 그림 속의 말도 꽤나 튼실하다. 이 튼튼한 말을 탄 여인, 괵국부인의 모습이 마치 당삼채 여인상을 보는 듯하다. 터질 듯한 뺨에 작은 이목구비, 앞으로 쏟아질 듯이 묶은 머리가 똑같다. 이들 모두 어깨는 좁고 몸은 풍만하다. 신체는 그저 화려한 비단옷에 가려졌

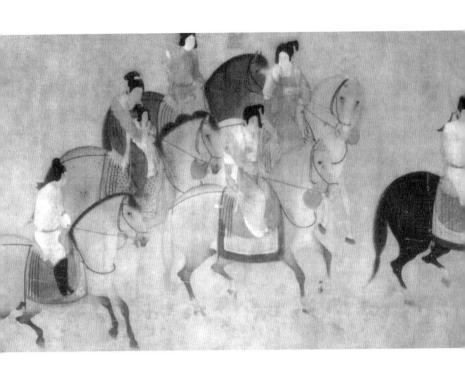

장훤, 〈괵국부인유춘도〉, 북송 모사본, 중국 요령성 박물관 소장

을 뿐, 몸의 라인도 전혀 드러나지 않는다. 그녀들의 여성스러움은 뽀얀 분단장과 화려한 비단옷에서만 보인다. 풍만한 몸짓에선 전혀 교태를 부리거나 내숭을 떠는 듯한 느낌이 들지 않는다.

포근하고, 푹신하고, 따뜻한 느낌. 〈괵국부인유춘도〉나 당삼채 여인상은 모두 우리의 촉각을 자극한다. 손가락으로 한번 찔러보고 싶은 촉각 말이다. 당 대 중국의 장인들은 그림에서, 조각에서 촉각을 상상하게 한다. 그 촉각은 다시 아름다움으로 돌아온다. 미를 그대로 아름답다고 느끼는 것은 단지 '보는 행위'에서만 얻을 수 있는 게 아니다. 아름답다고 느끼는 것은 종합적인 감각을 통해 이뤄진다. 만질 듯, 만져질 듯한 촉각적 상상이 또한 미로 연결된다. 촉각을 자극하는 이미지가 주는 말랑말랑하고 폭신하고 보드라운 느낌, 그것이 바로 8세기 당나라 미인의 아름다움이다.

같은 시대의 보살상 조각과 비교했을 때 회화 속 여인상이 훨씬 전통적인 중국 미인에 가까우며, 그런 의미에서 동양적으로 보인다. 그에 반해 보살상은 중성적인 느낌이 강한 인체를 가졌고, 얼굴은 회화보다 이국적異國的이다. 이국이라는 것은 당시로 보면 당연히 인도적이거나 서역적인 것을 의미한다. 회화 속의 여성이 가늘고 작은 눈, 마늘쪽 같은 코와 점을 찍은 듯이 작은 앵두 같은 입술로 묘사되었다면, 보살상은 좀 더 분명하고 윤곽이 뚜렷한 이목구비를 갖고 있다.

중성적이고 이국적인 보살상의 이미지는 굽타 시대 사르나트에서 시작되어 날란다Nalanda에서 정점에 이른 인도의 조각 양식과 관련이 있다. 5세기 전반까지 인도에서 가장 비중이 큰 조각의 생산지였던 굽타 시대 마투라이 조각 양식은 넓은 어깨와 팽창한 가슴에서 강한 남성적 이미지를 보여주는 것이었다. 반면 굽타 시대 사르나트와 이를 계승한 날란다의 조각은 훨씬 가늘고 길어진 팔다리와 곡선적인 인체 묘사로 인해 얼핏 보면 여성으로 보일 만큼 중성적인 이미지가 강하다. 그럼에도 이들을 여성이라고 말할 수 없는 것은 똑같은 시기의 여성상이 너무나 명백하게 여성의 상징을 드러내고 있어서 이들이 쉽게 구분이 되기 때문이다. 이 점은 인도의 약시나 압사라Aspara와 비교하면 명확하게 알 수 있다.

사르나트와 날란다의 조각 양식은 이곳을 왕래한 현장玄奘, 의정義淨 등의 중국인 구법승求法僧이나 날란다에서 공부하고 중국에 온 인도인 승려 금강지金剛智 등에 의해 이식되었을 것이다. 그들이 들고 오거나 현지에서 그려온 인도의 불교미술이 직접적으로 영향을 주었으리라고 생각한다. 물론 당의 보살상이 날란다의 조각 양식을 보여준다는 말은 아니다. 알맞은 비례를 지닌 인체, 단단해 보이는 신체의 양감, 몸의 굴곡을 과감하게 드러내기 위해 옷을 얇게 처리한 것은 당연히 인도의 영향을 받은 것이다. 이전 수隋의 미술에서는 보이지 않았던 특징이기 때문이다.

수에 이르러 이전과는 다른 새로운 미술이 전해져 미술의 특징이 바뀌게 된다. 더 이상 황하 문명을 만든 한족의 미술이 아니고, 혼종混種의 문화가 된 것이다. 불교 조각에서 더더욱 외래 문물의 영향이 강해진 것이 당 대였다. 수나라는 30년 남짓 존속했던 나라다. 수의 조각이 뻣뻣하게 경직되어 있으면서 원통형 신체를 가진 점은 당의 경우와 좋은 비교가 된다. 이 단계를 거쳐 비로소 인체의 아름다움에 탐닉하는 당 조각이 만들어진다. 살수대첩으로만 알았던 수나라는 이 과도기이자 준비기였다.

세속의 여권女權과
천상의 보살상

당에서는 대체 무슨 일이 있었던 걸까? 부처의 법, 즉 경전을 구하러 승려들이 인도에 갔다 왔다는 사실은 중요하다. 그러나 당의 미술이 변화한 것을 그것만으로 다 설명할 수는 없는 일이다. 인도를 왕래한 승려는 그 이전 시대에도 있었고, 인도와 서역의 승려도 다양한 루트로 중국에 왔다. 손오공처럼 머나먼 설산을 넘는 고달픈 육로를 택한 이도 있고, 배를 타고 험난한 파도를 넘는 해로를 선택한 사람도 있다. 육로는 곧 서역의 실크로드이고, 해로는 동남아시아를 통과하는 바닷길이다.

하지만 그들의 왕래만으로는 설명할 수 없는 사회현상이 조각의 중성화 뒤에 있었다. 여성이라고 생각될 만큼 인체를 거의 그대로 드러내고, 그 부드러운 굴곡에서 오는 곡선미를 그냥 보아

넘길 수 없게 만든 것은 단지 미술의 변화라고 할 수만은 없다. 미술 스스로 알아서 양식을 변화시키는 것이 아니라는 말이다. 미술은 혼자 자라는 생물이 아니다. 미술은 사회 저변의 인식 변화를 반영한다. 다만 그 방향이 정해져 있지 않을 뿐이다. 그러면 당의 사회와 문화는 어땠을까?

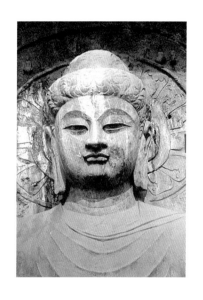

용문 석굴 봉선사 본존불 얼굴 부분

앞에서도 언급했듯이 용문 석굴 봉선사의 본존불이 무측천의 얼굴을 본떠서 만들었다고 믿는 중국인이 오늘날에도 여전히 적지 않다. 무측천의 권력이 너무나 강력해서 우주의 중심인 봉선사 노사나불盧舍那佛과 동격이라는 생각을 했나 보다. 물론 무측천의 미모야 태종과 고종을 모두 사로잡을 정도였으니 두말할 나위 없다. 어찌 보면 중국인의 이 믿음은 봉선사 본존불의 얼굴을 아름답다고 느꼈기에 자연스럽게 무측천을 떠올려서 생긴 걸지도 모른다. 이런 전설 같은 얘기가 언제, 어떻게 생겼는지는 알 수 없지만, 아무 불상에나 이런 신화를 붙여주지는 않는다. 그만

큼 봉선사의 불상이 특이한 조각이고 독특한 아름다움이 있기 때문에 무측천이 모델이라고 여긴 것이다. 양귀비와는 다르지만 무측천도 희대의 미녀가 아니었던가! 스스로 당이라는 국호를 주周로 바꾸고 황제가 된 여성이니 그녀의 아름다운 얼굴에는 권위와 위엄도 가득했을 것이다. 바로 이 봉선사의 본존불처럼 말이다.

그런데 한편으로는 당의 보살상이 여성처럼 보이게 된 원인이 무측천의 집권에 있다고 보기도 한다. 즉 무측천이 다스리기 시작한 이후 중국에서 보살의 여성화가 이뤄졌다고 보는 견해다. 대체 당나라 사람들은 여성을 어떻게 인식했던 것일까? 당의 보살상에서 보이는 것이 정말 그 당시 중국인이 생각한 여성의 이미지 또는 여성의 아름다움과 동일한 것일까? 보살상에 대한 이러한 견해는 젠더로서의 '여성'의 개념에 맞는 사회적 가치와 역할을 배제한 것이 아닌가? 그렇다면 이를 확인하기 위해서라도 보살상이 아닌 당시의 여성상을 한번 살펴보는 것이 좋겠다.

당나라의 여성관에 대해서는 역사나 문학 등의 측면에서 접근할 수도 있지만 여기서는 미술상의 여성을 주요 대상으로 할 것이다. 다양한 미술에서 여성이 형상화된 모습을 통해 당시 사람들이 생각한 '여성의 성격과 특징'을 확인하게 될 것이다. 돈황 전문가인 미국 코네티컷 대학교의 닝챵 교수는 여성의 이미지에 관해 돈황 막고굴의 〈유마경변상도維摩經變相圖〉에 나오는 천녀天女를 언급

했다. 그는 천녀의 이미지를 중국의 불교미술에서 매우 의미 있는 여성상으로 간주하고, 사리불舍利佛을 가르치는 천녀의 모습은 당시 사회적으로 인정받았던 여성의 뛰어난 능력을 상징하는 것이라고 봤다. 그러나 〈유마경변상도〉가 당에서만 여성이 지닌 우월한 지위를 나타낸 것이라고 보기는 어렵다. 어느 시대, 어느 지역의 불교미술에서도 여성이 항상 표현되기는 했기 때문이다.[7]

"보살이 기녀처럼 생겼다"

수나라 때 태어나 당 초기에 활동했던 승려 도선道宣(596~667)은 《석씨요람釋氏要覽》이라는 책을 썼다. 그는 《석씨요람》 서문에서 "(요즘은) 보살이 기녀처럼 생겼다"라며 한탄했다.

> (남북조시대인) 송나라와 제나라의 보살은 모두 두툼한 코와 큰 눈을 가진 대장부의 모습인데, 당 이후에는 모두 단정하고 유약하여 꼭 기녀처럼 생겼다. 이에 사람들은 과장하여 궁녀가 보살과 같다고 말한다.[8]

한탄하듯이 쓴 도선의 글이 실제로 그가 한 말인지, 그의 생각인지는 확인할 길이 없다. 후세 사람들이 윤색한 것일 수도 있다. 그러나 분명한 것은 그가 남북조시대의 조각과 당의 조각을 구분

했다는 점이다. 도선은 여기서 그치지 않고 한발 더 나아가 사람들이 본질을 추구하지 않고 법식을 잊었으며 오로지 길고 짧은 장단長短만을 따질 뿐, 심지어 보살상에 귀와 눈이 제대로 갖추어졌는지조차 묻지 않는다고 탄식했다.[9]

그의 한탄은 실로 흥미롭다고 하지 않을 수 없다. 보살과 기녀라니! 극과 극이 아닌가? 가장 성스러운 존재인 불교의 보살을 어찌 보면 속세에서도 비천한 존재인 기생에 빗대다니, 지나치게 극단적인 비교가 아닌가. 그럼에도 도선이 보살을 기녀처럼 생겼다고 한 말은 시사하는 바가 크다. 그가 생각하는 이상적인 보살의 이미지와 당시의 보살은 전혀 다르다는 뜻이 된다. 아무래도 기생이라 하면 가장 세속적인 이미지를 떠올릴 수밖에 없다. 기녀는 화려하게 치장하고 사람들의 눈길을 끄는 존재다. 그렇다면 그가 생각한 보살의 이미지는 기녀와는 정반대라는 말이 된다.

굳이 〈천녀유혼〉이나 〈황후화〉 같은 중국 영화 속의 기생이나 후궁을 떠올리지 않더라도 기생의 이미지는 쉽게 그려볼 수 있다. 누구나 감각적인 옷을 입고, 갖가지 장신구로 꾸미고, 얼굴을 곱게 분단장한 아리따운 여인의 모습을 연상할 것이다. 어쩌면 그녀들의 몸짓에 사람들의 시선을 끄는 교태도 숨어 있었는지 모른다.

그렇다면 도선은 보살상에서 겸허한 몸짓과 수더분한 외모를 기대한 것일까? 아마도 도선은 보살이 자비와 지혜의 본성이 드

러나는 평온한 얼굴을 해야 한다는 신념을 가졌던 모양이다. 적어도 당 이전에 만들어진 보살상은 여성적이거나 화려한 외모를 갖추지는 않았으니 도선의 생각과 맞았을지도 모른다. 거기에는 오랜 세월 동안 쌓아온 보살행이 배어나는 숭고미가 있었다고 볼 수도 있겠다. 미학에서 말하는 숭고미는 성스럽고 고귀한 아름다움이다. 도선이 기대한 것도 바로 이런 숭고미였을 것이다.

기녀는 원래 노래하고 춤을 추거나 악기를 연주하는 등의 일을 하며 살아가는 여성을 가리키는 말이었다. 조선시대나 일제강점기의 기생과는 좀 다르다. 우리는 기생이 천한 신분이라는 점에만 관심을 두지만, 사실 그녀들은 재주가 뛰어난 예인이었다. 한나라의 이부인이나 조비연도 원래 기녀로서 무제와 성제의 총애를 입어 빠른 속도로 신분이 상승한 여인들이다. 그러니 기녀가 오늘날 생각하는 것처럼 천한 신분이기만 했던 것은 아니다.

기녀가 제도적으로 정착한 것은 당나라 때였다. 당 대에는 궁기宮妓, 관기官妓, 가기家妓, 사기私妓 제도가 만들어졌다. 기녀가 소속된 곳에 따라서 궁궐 소속이면 궁기, 관청 소속이면 관기가 되는 식이었다. 당시 신분이 높은 남성은 집안의 기생을 물건처럼 남에게 선물로 주기도 했으니 기녀는 노비처럼 신분이 낮았던 것은 확실하다. 당시 당의 위상이 높았던 까닭에 주변의 다른 나라에서 기녀를 조공하기도 했다. 당시 기록에는 지금의 중앙아시아에 있

었던 나라에서 기녀를 바쳤다는 얘기도 나온다.

궁기는 궁정음악을 담당했으니 말하자면 여성으로만 이뤄진 관현악단인 셈이었다. 당 대의 부조는 아니지만 **왕처직**王處直이란 고관의 무덤에서 발견된 **벽화 부조**는 이들 여성 오게스트라의 좋은 예를 보여준다. 1995년 하북성河北省 곡양현曲陽縣 서연천촌西燕川村에서 발견된 이 무덤은 10세기경에 만들어진 것이다. 얕은 부조로 새기고 그 위에 곱게 칠을 한 벽화다. 뺨이 유달리 통통한 여인들이 여러 종류의 악기를 연주하는 것이 잘 묘사되어 있다. 현대인의 눈으로 보면 교태를 부린다거나 애교스럽지 않지만 이들 여성 연주자의 신분은 기녀였다. 궁기는 궁궐에서도 어디에 소속되었는지에 따라 내인內人, 궁인宮人 등으로 불렸다. 미모가 뛰어나면서 비파, 삼현, 공후, 쟁 등을 담당한 기녀는 특별히 대우를 받기도 했다. 궁기나 재주가 뛰어난 관기는 좀 더 좋은 대우를 받았으니 기녀라고 해도 그 처우는 다 달랐다.

기녀제도가 정비됐다는 것은 기녀가 그만큼 많았다는 말도 된다. 그러니 이들을 제도적으로 감싸 안을 필요가 있었던 것이다. 두말할 필요도 없이 음주가무와 기녀가 합쳐진 상황은 예술의 산실이 됐다. 악기를 연주하고, 시를 짓고, 자신을 아름답게 꾸민 기녀와 당 대 문인 사이의 로맨스는 마르지 않는 문학의 샘이 됐다. 문인의 사랑을 받는 기녀는 문학 작품의 소재가 됐고, 그들의 열

정은 전파 없는 미디어가 되어 문학 작품을 널리 퍼뜨렸다.

백거이白居易(772~846)는 유명한 그의 시 〈비파행琵琶行〉에서 기구한 생애를 보낸 한 기녀를 노래했다. 최연소로 진사에 급제하여 승승장구하다가 815년 강주사마江州司馬로 좌천되고 나서 그 이듬해에 쓴 시니 백거이 자신의 우울한 심사가 반영되기는 했을 것이다. 시인 백거이는 어느 가을날 밤에 심양강 강가에서 문득 비파를 타는 여인을 만나게 된다. 그녀가 타던 곡은 〈예상우의곡霓裳羽衣曲〉이라는 무용곡으로 서역에서 지어진 것이다.

〈비파행〉은 시인을 만난 여인이 자신의 신산한 삶을 하소연한다는 내용으로 이뤄진 시다. 그녀는 열세 살에 비파를 배웠고, 뛰어난 솜씨로 명성을 날리는 기녀가 되어 어느 모로 보나 부족할 것 없이 살았다. 하지만 점차 나이가 들어 인기도 떨어지게 되자 상인에게 시집을 갔다. 상인은 자신에게 이익이 되는 일만 찾아다닐 뿐 여인을 거두지 않으니, 그녀는 자신의 젊은 날이 그립다며 탄식을 한다. 그녀의 이야기를 다 듣고 나서 백거이도 자신의 처지를 탄식하며 한 곡 더 청해 들었다는 구절이 이어진다.

열세 살에 비파 배워,

교방 제일이라 명성 떨쳤네.

연주 마치면 비파의 명수들도 감탄했고,

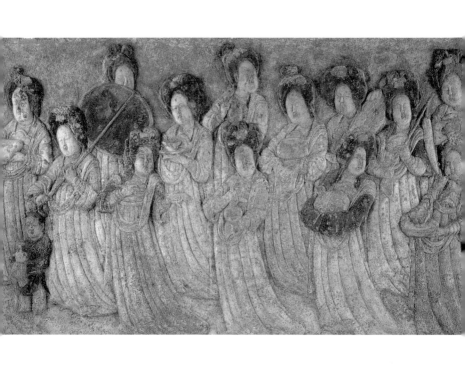

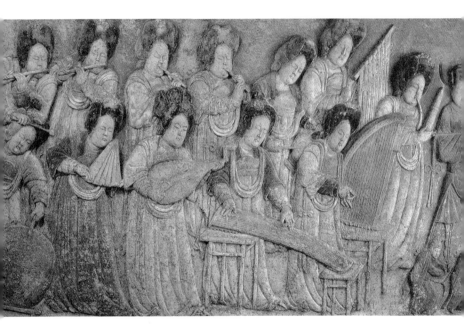

〈주악도〉, 왕처직 무덤의 벽화 부조, 10세기

꾸미고 나서면 미녀들도 질투했다네.

오릉의 젊은이들 다투어 선물을 했고,

(연주하는) 곡마다 붉은 비단 쏟아졌다네.

(중략)

강가를 오가며 빈 배만 지키노라니,

배를 휘감은 밝은 달빛에 강물은 차갑기만 하네.

깊은 밤 홀연히 젊은 시절 일을 꿈꾸다 우니

화장 섞인 눈물만 붉은 뺨 위로 흐르네.

　백거이 본인도 바로 좌천된 처지였기에 늙은 기녀의 일생에 쉽게 감정이입을 했던 모양이다. 장안에서 멀리 떨어진 궁벽한 마을에 와 있다는 점에서야 관리인 백거이 자신과 기녀였던 그녀가 그다지 다를 것도 없다. 그래서 시의 정취는 쓸쓸하고 긴 탄식이 절로 난다.

　물론 이렇게 우울하고 한숨 어린 내용의 시만 있는 것은 아니다. 두목杜牧(803~853)의 〈증별贈別〉이란 시는 애틋한 이별을 노래한다. 두목은 9세기의 시인이며, 일찍이 관직에 올라 여러 곳의 자사를 지냈던 인물이다. 이 시는 그가 양주揚州에서 회남절도추관淮南節度追官이라는 직위에 있다가 감찰어사監察御史가 되어 장안으로 떠나면서 아끼던 기녀에게 지어준 일종의 작별시다. 그가 33세 되

던 835년에 지었다. 앞에서는 기녀의 아름다움을 칭찬하고, 이어 이별의 아쉬움을 노래했다.

한들한들 가녀린 열세 살 남짓,
두구豆蔲꽃 봉오리 진 이월 초.
봄바람 십 리 양주 가는 길,
주렴을 다 걷어도 너만 못하구나.

(하략)

어리고 아름다운 여인을 두구꽃에 비유하는 것이 여기서 유래했다고 한다. 이 꽃은 여름에 피는데, 시에서는 2월이라고 했으니 기녀가 아주 어리다는 것을 암시한다. 그러니 이 시는 열세 살가량의 어리고 가냘픈 기녀에 관한 시다. 기녀, 호녀를 노래한 당의 시인은 아주 많다. 그 대부분은 매우 서정적이어서 남녀 간의 애정과 이별, 늙음에 대한 한탄 등 감정을 노래한 것이 많다. 당 대 사회와 문화의 일면을 보여주는 예라 하겠다. 그만큼 기녀가 많았고, 세간의 관심을 끌었다는 얘기다. 한편으로는 개인의 로맨틱한 정서가 무시되지 않았던 시대라는 말도 된다.

관능적 보살상과 기녀의 관능

실제로 보살상에서 화려하게 꾸민 여성의 느낌이 강하게 보이는 것은 7세기 이후에 두드러진다. 7세기 중엽에 조각된 보살상이 별로 많이 남아 있지는 않다. 하지만 일단 675년경에 완공된 용문 석굴 봉선사의 조각을 기준으로 삼을 수 있다. 봉선사의 협시보살은 화려한 보관과 구슬목걸이, 각종 영락瓔珞(구슬 장신구)으로 장식되어 있어 얼핏 보면 잘 꾸민 여성처럼 보이기도 한다. 그러나 결정적으로 여성의 상징인 가슴이 표현되지 않은 채 그냥 넓고 평평하기만 하다. 신체 묘사가 사실적이지도 않을 뿐더러 인체 비례가 어색하기 그지없다. 이 시기까지만 해도 인체를 사실적으로 드러내고 보여주는 데 익숙하지 않았던 것이다.

물론 화려하게 장식했다고 해서 여성적인 특징을 지녔다고 볼 수는 없다. 다양한 장신구를 이용해 복잡하게 꾸민 보살상은 이미 동위東魏(534~550) 때부터 시작되어 북제 때 많이 만들어졌다. 분명히 이 시기, 한 세기가량 중국의 보살상은 번잡한 장식을 했다는 면에서 대개 비슷하다. 신체와 옷을 처리하는 양식의 변화는 분명 있었다. 그러나 이전의 보살상에는 보관과 목걸이 등의 장식이 아주 단순했다. 여기에 변화가 생긴 것은 북제, 즉 6세기 중엽부터다. 보관도 복잡해지고, 목걸이나 허리를 묶은 띠 등이 아주 화려해지기 시작했다. 보살이 입은 옷을 묶었던 끈과 띠가 다양해졌으

며, 실제로 현실에서 썼던 것을 표현하기에 이르렀다. 이는 북제의 보살상과 당시 사람들의 복식 및 그 장식을 비교해보면 잘 알 수 있다.

그렇다고 해도 이 시기의 조각은 관능적이며 농염하다고 설명되는 당 대의 보살상과는 상당한 거리가 있다. 북주와 수나라 때 만들어진 보살상 중에는 4등신 내지 5등신의 어린이와 다름없는 짧은 체구에 인체의 움직임이 거의 없고 뻣뻣한 모습을 한 경우도 많다. 그러나 장식은 점점 화려해진다. 불법佛法, 불교의 진리를 추구하는 보살이 입은 옷과 장신구는 아이러니하게도 속세의 왕, 왕자, 귀족이 입는 옷과 비슷해졌다. 여기에는 문헌으로 확인되지 않는 어떤 이유가 있었을 것이다. 추정컨대, 불교라는 종교에서 부처와 보살의 지위를 왕과 왕족이 갖는 세속에서의 권력과 동일하게 여겼기 때문이라고 할 수 있다. 당 대로 갈수록 그 장식은 사치스러울 정도로 복잡하고 화려해진다. 당 문화 자체가 자신감이 가득한 화려한 성격에 국제적, 역동적이었기 때문에 더더욱 그랬을 것이다.

성당기인 8세기에 이르러 비로소 관능적인 보살상이 조성된 것은 사실이다. '기녀처럼 생긴 보살'이라는 도선의 인식도 성당 조각과 무관하지 않을 것이다. 그러나 그와 같은 보살상도 당시 사람들이 보고 만들어낸 당 대 여성의 아름다움과는 거리가 있다.

화장을 한 여인 얼굴, 중국 신강유오이자치구 박물관 소장

앞에서 살펴본 것과 같이 당의 여성 이미지는 대개 〈궁중여인도〉 계통에서 확인된다. 당나라 여성의 아름다움은 화려하게 분단장하고 비단옷을 걸친 전형적인 궁정 여인의 모습을 통해 알려졌다. 그런데 당에서는 남녀 모두 오랑캐, 즉 이민족의 옷과 모자인 호복胡服, 호모胡帽 등의 서역풍을 좋아했다. 한때 크게 유행한 패션이었던 것이다. 복식뿐만이 아니다. 여성의 화장법 역시 서역풍이 풍비했다고 한다. 이시다 미키노스케石田幹之助는 그의 책 《장안의 봄》에서 백낙천의 시 〈시세장時世粧〉을 예로 들었다. 이 시에서 백낙천은 장안에서 중화풍 화장이 아니라 서역풍 화장이 유행했음을 암시했다. 비단 호복과 호모의 복식만이 아니고 실제로 당에는 외국인이 엄청나게 들어와 있었다. 그중에는 특히 페르시아인이나 소그드인, 위구르인 등이 상당히 많았다. 서역, 중앙아시아나 더 서쪽 지방, 인도 계통의 무희나 기녀가 당 황실에 진상되거나 다른 경로로 유입되었던 것도 특기할 만하다.

이국 취향과 인도 불상의 영향

당의 수도 장안의 국제적인 성격은 이미 잘 알려진 사실이다. 그에 따라 이민족의 옷을 입은 중국인이나 외국인 여성 어느 쪽도 쉽게 접할 수 있었던 당시의 사회 모습은 특히 눈여겨볼 만하다. 이 무렵 중국의 미의식이 매우 혼종적이었음을 알려주기 때문

이다. 무수한 외국인과 외국 문물이 들어와 복합적인 문화를 이룬 것이 당이었다. 그러므로 당의 문화는 개방적인 열린사회를 반영한다. 아름다움의 표현도 이전보다 훨씬 자유롭고 포용력이 컸을 것이다.

이 무렵 주변 국가에서 당에 기녀를 바쳤다는 기록은 여러 곳에서 보인다. 《책부원귀册府元龜》에는 개원 6년(718)에 소그드에서 호선녀胡旋女를 조공했다는 기사가 실려 있으며, 《구당서舊唐書》에도 729년에 미국米國에서 호선녀 세 명을 조공했다는 기사가 나온다. 727년에도 사국史國에서 호선녀와 포도주, 표범을 진상했다고 한다. 소그드는 당시에 강국康國으로 불렸던 사마르칸트 쪽의 나라이며, 미국은 마이마르Mâimargh, 사국은 케시Kesh라는 나라였다.

구체적으로 라리슈카(839~890)라는 쿠챠庫車의 기생 이야기도 돈황 문서에서 확인됐다. 그녀는 그저 기생의 처지로 대상을 따라 장안에 흘러들어가 부유한 중국인의 첩실이 됐다. 그냥 호녀라고 하면 이민족의 여인이라는 뜻이지만, 호선녀라고 하면 호족의 춤인 호선무를 추는 여인을 말한다. 호선무를 추는 여성이 공식적으로 당 황실에 조공된 것이다. 호선녀 혹은 호녀가 꽤나 여러 명 당황실과 세도가에 진상되었음을 짐작할 수 있다. 이들은 아마도 진귀한 이국의 풍물 중 하나로 대상화되었을 것이다.

호선녀를 잘 보여주는 예가 돈황 막고굴 벽화에 나온다. 막고굴

의 무수한 벽화 중에는 한 발을 앞으로 내딛고 몸을 비틀어 마치 곡예를 하듯이 뱅글뱅글 돌며 춤을 추는 듯한 여인 그림이 있다. 호복을 입고 머리를 묶은 여인이나 천녀 같은 모습의 여인들이 춤을 추고, 주위에는 이들을 위해 악기를 연주하는 천인이 보인다. 사람들은 진지한 표정으로 음악을 연주하고, 한편으로는 흥겹게 춤을 춘다. 호선녀는 화려하고 발랄한 몸짓으로 경쾌한 리듬에 맞춰 춤을 추고 있다. 마치 서커스를 하듯 빠른 몸놀림을 보여준다. 이전에는 보지 못했던 빠른 음악에, 빠른 춤이다. 이국에서 온 여인은 생김새도 신기했을 뿐만 아니라 미인이기도 했다. 넋을 잃고 바라보는 중국인의 모습이 그려지는 듯하다. 맨발을 자유자재로 놀리며 곡예라도 하듯이 빠르게 추는 춤, 현란한 몸놀림, 타고난 미모가 사람들의 시선을 사로잡았다. 이러니 당연히 호선녀에 대한 대중의 관심은 높을 수밖에 없었다. 큼직큼직한 이목구비의 이국 여인이 신기하기도 했을 것이다.

조공이든, 상인의 무리를 따라왔든 간에 중국에 들어온 이국 여성은 대개 기녀였다. 손계孫棨의 《북리지北里志》에 따르면, 장안에는 가무는 기본이고 때로는 시문에도 능숙한 기녀가 아주 많았다. 앞에서 얘기했듯이 기녀 중에는 궁기를 비롯하여 관기, 가기가 있었다. 그런데 가기의 수는 주인이 차지한 관직의 위계에 따라 제한이 있었다. 그러다가 751년에 조칙을 내려 그 제한을 해제했다.

춤추는 무희, 돈황 막고굴 제112굴 남벽 벽화 중 〈금강경 변상도〉, 8세기

악기를 연주하며 춤을 추는 무희들,
돈황 막고굴 제156굴 〈사익범천문경 변상도〉, 8세기

아무나 제한 없이 집 안에 기녀를 둘 수 있게 된 것이다. 그 정도로 당 사회에서 기녀는 흔했다. 가기는 다른 사람에게 선물로 줄 수 있었으므로 물건이나 다름없는 대우를 받았다.

이백李白도 그의 유명한 시 〈소년행少年行〉에서 오릉五陵의 공자, 장안의 부잣집 아드님이 이국인 여성인 호희의 술집으로 들어간 다는 내용을 노래했다.[10] 이백뿐만이 아니다. 8세기에 활약한 시 인 하조賀朝도 〈증주점호희贈酒店胡姬〉라는 오언율시를 썼다. 그보 다 약간 뒤의 양거원楊巨源이란 시인도 역시 〈호희사胡姬詞〉를 지었 다. 당시唐詩 가운데 호희가 나오는 예는 이 밖에도 상당히 많다. 예컨대 시견오施肩吾의 〈희증정신부戱贈鄭申府〉, 장효표章孝標의 〈소 년행少年行〉, 장호張祜의 〈백비왜白鼻騧〉 등의 문학 작품에는 어김없 이 호희 이야기가 나온다. 적어도 당 대 문인의 풍류 생활에 호희 가 단단히 한몫했던 것은 분명하다 하겠다. 문학 작품인 당시에서 호희가 그 소재로 종종 취급되었다는 것은 충분히 당 사회의 일면 이 어떠했는지를 짐작하게 해준다.

얼마나 많은 사람이 호희에게 빠졌던 것일까? 그리고 또 얼마 나 많은 사람이 그녀들에게 바치는 시를 썼던 것일까? '미'라는 것 은 단순하지 않다. 아름다움은 말이나 글로 설명할 수 있는 게 아 니다. 느끼는 것이다. 아름답다고. 느낌은 주관적인 것이며, 지극 히 개인적인 것이다. 눈으로 보고, 마음으로 느낀다. 어떤 대상을

아름답다고 느끼는 것은 눈과 마음의 협동 작업이다. 그리고 최종적으로 머리가 아름답다고 판단한다. 눈이 보는 것은 단순히 특정한 대상만이 아니다. 눈은 보는 사람의 기분과 보는 대상을 둘러싼 분위기를 같이 본다.

무엇을 보고, 언제, 어떻게 아름답다고 느끼는가? 매번 다르다고 할 수밖에 없다. 다만 분명히 말할 수 있는 것은 주변 분위기가 매우 중요하다는 것이다. 당 대 사람들은 호희의 이국적인 외모에 호감을 가졌다. 중국 여인에게서 볼 수 없었던 하얀 피부 혹은 검은 피부와 몸을 드러내는 차림새, 화려한 춤에 매혹됐다. 화려하고 경쾌한 춤사위와 교태부리는 눈짓과 감각적인 몸놀림에 흠뻑 빠져들었다.

장안을 중심으로 당 사회에 낭만적인 이국 취향이 팽배했다는 것은 잘 알려진 얘기다.《구당서》에는 "사녀士女(궁중 여인)들이 다투어 호복을 입는다"라고 했고,《안녹산사적安祿山事蹟》에도 "신분이 높은 사족과 일반 서인庶人은 호복을 입고, 부인은 보요步搖를 꽂았다"라고 했다. 이전에 그들이 오랑캐라고 무시했던 주변 이민족의 옷과 치장이 매우 유행했음을 알려준다.

앞서 도선이 말한 기녀는 아마도 중국인 기녀가 아니라 호희, 즉 외국인 기녀였거나, 아니면 호복을 한 중국 여인이었을 가능성이 크다. 당 대의 보살상은 당삼채 여인상이나 벽화 속 궁중 여인

의 이미지와 차이를 보인다. 그보다는 호희와 좀 비슷하게 보인다. 중국인들은 불교가 외국에서 들어온 종교이고, 석가모니가 인도 사람이란 것을 잘 알고 있었다. 불교 사원의 벽화에서도 외국인과 중국인은 분명하게 차이가 난다. 그러니 부처 앞에서 춤을 추는 호선녀와 보살이 닮았다고 해도 하등 이상할 이유는 없다. 중국인의 입장에서 그들은 모두 외국인이다. 이국적인 풍모의 호선녀와 역시 이국의 종교인 불교의 신상이 비슷한 것은 오히려 당연한 일이다. 세속적이든, 종교적이든 간에 그들은 '미'를 보여주는 존재였다.

이와 관련하여 흥미로운 기사가 있다. 단성식段成式의 《사탑기寺塔記》에는 당 대의 유명한 화가 한간韓幹의 이야기가 실려 있다.[11] 한간이 장안의 보응사寶應寺에 벽화를 그렸다는 내용이다. 글 끝부분에 절 안에 그려진 석범천녀釋梵天女가 모두 제공齊公의 기녀 소소小小의 모습을 베껴낸 것이라는 내용이 실려 있다.[12] 석범천녀는 불교의 신, 천인, 천녀를 말한다. 불교에서 이들은 하급 신과 같은 존재인데, 그들을 그린 그림 속에서 기녀를 닮았다는 말이다. 기녀 소소가 누구인지, 정말 기녀를 실제 모델로 썼는지는 알 수 없다. 그러나 이는 분명히 기녀라는 존재가 당 대의 여성 이미지를 만드는 데 중요한 역할을 했다는 것을 뒷받침해주는 것이다. 과연 석범천녀만 기녀를 모델로 했을까? 범위를 좀 넓혀서 보살상도 마

찬가지가 아니었을까? 물론 당시 세간에 널리 알려진 소문에 불과한 것이었는지도 모른다. 소소가 유명한 '기생'이기 때문에 그저 사람들 입에 오르내린 것에 불과할 수도 있다. 그녀의 사진도, 그림도 없었을 텐데, 어떻게 확실하게 말할 수 있었을까? '천녀가 소소를 닮았다더라' 하는 소문만 무성했던 것인지도 모른다. 그녀는 그저 장안의 내로라하는 미녀였을 것이다. 누가 제공의 기녀를 쉽게 볼 수 있었겠는가!

소소의 아름다움은 상상의 산물이다. 그런데 이 상상은 오히려 천녀를 통해 구체화된다. 소소의 이야기는 인물상을 만드는 데 실제 여성의 이미지가 중요한 모델이 될 수도 있었음을 시사한다. 호희의 이미지는 그림 속의 호선녀에게서 확인할 수 있다. 중국의 서북 변방인 돈황 막고굴에 그려진 호선녀의 모습은 당삼채 여인상이나 무덤 벽화에 그려진 궁중 여인 등의 당 대 회화에서 보이는 여성의 이미지보다 보살상에 더 가깝다. 이는 보살상의 모델이 호희였을 가능성을 시사한다. 호희의 이국적인 외모가 보살상의 모델이 된 배경에는 중성적인 이미지의 인도 조각이 중국에 들어온 일도 영향을 주었을 것이다.

당 대의 여아선호와 불상의 중성화
여자아이를 선호하는 당 내의 사회적인 분위기도 미적 기준의

변화에 한몫했다. 이 시기의 많은 시가 겨우 12~13세가량의 기녀를 노래한다는 것은 널리 알려진 일이다. 중국에서도 뿌리 깊었던 남아선호사상이 잠시 수그러들었던 때다. 당의 시인 백거이가 쓴 〈장한가長恨歌〉(806)가 좋은 예다. 〈장한가〉는 현종과 양귀비의 사랑을 주제로 한 유명한 시다.

> 마침내 하늘 아래 부모의 마음이
>
> 사내 낳는 것을 중히 여기지 않고
>
> 딸 낳는 것을 중히 여기게 했네
>
> (遂令天下父母心, 不重生男重生女)

백거이의 이 시구는 그 당시 널리 알려져 있었던 《사기史記》의 한 부분을 그대로 가져온 것이다. 《사기》에는 "사내를 낳는 것은 즐거울 것이 없고, 계집애를 낳는 것은 멸시당할 일이 없네"라는 대목이 나온다. 이 부분은 한漢 무제가 위衛황후를 총애한 것을 암시하는 내용이다. 〈장한가〉에서 백거이는 당 현종을 한 무제에 비유했다. 현종의 총애를 등에 업고 양귀비가 세도를 부린 것을 한 무제의 총애를 받은 위황후 일족이 누린 권세에 빗대어 표현한 것이다. 한 무제에게 위황후가 중요했던 것처럼 당 현종에게는 양귀비가 중요했다. 위황후의 일족이 떵떵거리는 권세를 누린 것처럼

양귀비의 집안도 더할 나위 없는 세도를 부렸다. 앞의 〈괵국부인〉이라는 시에서 본 것처럼 말이다.

　무제의 위황후나 현종의 양귀비 모두 절세가인으로 황제의 총애를 입고, 그 덕에 두 집안이 모두 영화를 누렸다는 데 공통점이 있다. 이 점은 그다지 새로울 것도 없다. 이미 역사적으로 여러 명의 경국지색으로 인해 일가친척이 모두 영화를 누렸던 사실은 잘 알려져 있기 때문이다. 이와 같은 문학 작품에서의 비유는 당 대에 딸을 선호하는 분위기가 강했음을 말해준다. 아들을 낳아봤자 잦은 분쟁이 일어났던 변경에 병졸로 불려가 생명을 잃게 될 확률이 높았다. 그보다는 차라리 빼어난 미모로 가족에게 권세를 가져다줄 예쁜 딸을 낳는 것이 훨씬 낫다는 인식이었다.

　무측천 이후 더더욱 고양된 이러한 분위기가 당시 많은 사람에게 딸을 좋아하게 만들었다. 예쁜 딸을 낳아서 온 집안이 사회적으로 신분이 상승되기를 기대했던 것이다. 이런 기대는 어느 시대에나 있었다. 새삼 다른 설명이 필요하지 않을 것이다. 다만 당 대에는 기대가 훨씬 더 커졌을 뿐이다. 다른 어떤 시대보다도. 무측천이나 양귀비처럼 아주 좋은 모델이 바로 눈앞에 있었기 때문이다. 이유가 어디에 있었던 간에 더 이상 장점이 부각되지 않게 된 아들에 비할 바가 아니었다.

　별 볼일 없다고 생각했던 딸의 상대적인 가치가 높아지자 미술

도 변했다. 이렇게 여성에 대한 가치 판단이 변함에 따라 성스러운 예배의 대상인 보살상조차 여성, 아니 기녀를 모델로 조성했다는 의심을 사게 된다. 결과적으로 여성의 이미지에 대한 반감을 줄여주고, 보다 적극적으로 여성을 묘사하거나 모델로 삼아 '중성의 아름다움'을 추구했던 것이다. 보살상이 가진 중성적인 아름다움은 이러한 당 사회의 변화와 밀접하게 관련된다. 보살상의 중성적 아름다움은 당 대 미술의 지평을 넓히는 작용을 했다고 생각된다.

3

어머니는
아름답다

부처를 낳은 여인, 마야부인

신의 세계에서도 어머니는 중요하다. 신을 낳은 어머니도 중요하고, 신에게 바치는 어머니의 기도도 중요하다. 그런데 어머니는 지구상의 누구에게나 중요한 존재이자 아름다운 존재다. 그 아름다움은 얼굴이 예뻐서도 아니고, 몸매가 멋있어서는 더더욱 아니다. 자식에 대한 무한한 애정과 헌신이 원천이다. 그 누군들 자기 어미가 예뻐서 사랑한다고 하겠는가. 어린이에게 물으면 누구나 다 자기 엄마가 세상에서 가장 예쁘다고 말한다. 심지어 자기 엄마가 예쁘지 않다고 말하면 화를 내기도 한다. 그들에게 중요한 것은 객관적인 미가 아니다. 자신의 애정이다. 자기가 사랑하는 엄마가 세상에서 제일 미인이 된다. 어린이의 순수한 애정이 곧 미의 척도다. 정말로 아름다운지 아닌지는 중요하지 않다. 자식을

사랑하는 엄마가 예쁜 거고, 자식이 사랑하는 엄마가 아름다울 뿐이다. 엄마라는 존재의 아름다움에 대한 그들의 느낌을 어리다고 무시할 것인가? 그들의 미감을 무시해도 되는가? 이는 미가 얼마나 주관적인지를 단적으로 잘 보여주는 예로 오히려 존중되어야 한다.

기독교미술에서 성모마리아는 매우 중요한 인물 중 하나다. 그런데 성모마리아는 사실상 매우 젊고 아름다운 여인으로 그려진다. 정말로 마리아는 아름다웠을까? 누가 보기에 아름다웠던 걸까? 성모마리아 단독상이나 십자가에서 내려진 예수를 안고 있는 성모마리아를 나타낸 피에타상이나 어느 쪽이든 마리아는 빼어난 미인이다. 나이를 추측할 수 없을 만큼 젊고 아름답다. 영원히 젊고 아름다운 것은 마리아의 변하지 않는 신성을 나타낸다. 세속의 인간처럼 늙거나 병드는 것은 신의 영역이 아니다. 신의 반열에 있기 때문에 마리아가 아름다운 것일까? 그렇기도 하고, 아니기도 하다. 인간으로서 신적인 위치에 오른 것은 그녀가 예수의 어머니이기 때문이다. 예수 그리스도의 형제도, 부인도, 딸도 아닌 바로 어머니인 까닭에 성모마리아는 아름다운 것이다. 세상에서 가장 헌신적이고 가장 순수한 애정을 가진 존재로서 어머니만 한 사람이 있으랴!

아시아에는 성모마리아와 같은 존재가 없다. 아마도 석가모니

의 어머니인 마야부인이 가장 비슷한 존재일 것이다. 그러나 마야
부인은 기독교의 성모마리아처럼 신앙의 대상이 되지는 못했다.
그래서 미술 작품으로 그다지 많이 만들어졌다고 하기 어렵다. 더
욱이 마야부인은 석가모니를 낳은 지 일주일 만에 세상을 뜬다.
그래서 석가모니는 이모의 손에서 자라게 되며, 종종 어머니를 그
리워한다. 석가모니의 어머니 마야부인에 대한 이야기는 이 정도
에 불과하다. 일찍 돌아가셨기 때문에 별다른 에피소드가 없는 게
당연하다. 훗날 석가모니가 깨달음을 얻고 설법을 하다가 불현듯
자신의 어머니에게는 정작 설법을 하지 못했다는 데 생각이 미쳐
어머니가 계시는 도솔천에 올라간다는 얘기가 더 있긴 하다.

세상을 구원할 대단한 아들을 낳고 겨우 일주일 만에 돌아가신
석가모니의 어머니를 불교미술에서는 어떻게 표현할까? 생김새
는 달라도 기본적으로 성모마리아와 별반 다르지 않다. 성모마리
아가 그렇듯, 마야부인도 젊고 아름다운 모습이다. 물론 마야부인
은 젊은 나이였을 것이다. 바라던 아들을 낳고 너무 일찍 죽어서
젊은 나이 그대로였으리라는 건 분명하다. 그러나 역시 미인이었
을까? 아무도 모른다. 불교 경전에는 온통 미사여구로 가득 차 있
지만 누가 알겠는가, 그녀가 얼마나 미인이었는지. 왕비였기 때문
일까, 아니면 부처를 낳은 여인이기 때문일까?

성모마리아와 달리 마야부인은 신이나 성인으로 숭배되지 않았

다. 신비화하려는 시도조차 없었다. 그저 한 사람의 어머니로, 자식을 낳은 보통의 어머니로만 나올 뿐이다. 어머니에 대한 찬사와 애정, 그것이 또한 불교에서 찬미의 대상이었다. 즉 어머니인 마야부인을 아름답게 생각했던 것이다. 그런 이유로 부처의 어머니 마야부인은 당시 기준에 맞는 미모를 자랑하는 모습으로 만들어진다. 어머니에 대한 간절한 사모의 정이 담겨 있다고 볼 수밖에 없다.

윤회와 마야부인의 태몽

마야부인이 처음 불교미술에 등장하는 것은 두 가지 장면에서다. 태몽과 출산이다. 태몽은 당연히 석가모니에 관한 태몽이다. 간절히 아들을 낳기를 원하던 마야부인은 어느 날 코끼리가 자기 배 속으로 날아 들어오는 태몽을 꾼다. 태몽을 포함한 석가모니의 생애 혹은 전생 이야기를 다룬 경전은 꽤 많다. 그중에서도 원형을 잘 간직한 경전이 《불본행집경佛本行集經》, 《불소행찬佛所行讚》, 《방광대장엄경方廣大莊嚴經》 등이다. 표현은 조금씩 달라도 그 내용은 기본적으로 같다. 마야부인의 태몽은 석가모니의 생애에서 중요한 부분이기도 하다. 성인, 부처의 탄생을 예고했다는 점에서도 의미가 있지만, 전생과 현생을 연결해주는 대목이기 때문이다. 인도 문화의 특색이자, 불교의 특징이 된 윤회 사상이 그대로 드러

나는 부분이다.

윤회, 한 사람의 영혼이 태어나고 다시 죽는 일을 영원히 반복한다는 것은 매우 흥미로운 생각이다. 게다가 그가 살아생전에 한 일에 따라서 다음 생이 결정된다. 어찌 보면 인과응보에 기초한다는 점에서 도덕적인 사상이고 문화다. 윤회에 대한 관념은 불교가 들어오기 전의 동아시아에서는 없었다. 대부분 사람은 한번 죽으면 그것으로 끝이라고 여겼다. 복잡한 장례 절차와 화려한 장의는 죽은 사람의 영혼을 잘 보내주기 위한 환송회였던 셈이다. 윤회를 중심으로 세계관이 이뤄진 불교가 동아시아로 전해지자 그에 대한 반발이 만만치 않았다. 특히 중국에서는 윤회를 둘러싼 논쟁이 심심치 않게 전개됐다.

도솔천에 머물러 있던 석가모니의 전생은 마야부인의 오른쪽 옆구리를 통해 배 속으로 들어간다. 석가모니로 태어나기 전의 마지막 전생은 호명보살이다. 호명보살은 흰 코끼리를 타고 도솔천을 떠나 속세로 향했다. 무수한 천신이 풍악을 울리고, 온갖 희한한 향을 피우며 이 경사를 찬양했다. 하늘에서 아름다운 꽃을 뿌리며, 사방을 밝게 비췄다. 호명보살이 마야부인의 태 안으로 들어갔을 때 부인은 잠에서 막 깨어나려던 참이었다. 마야부인의 몸은 달디 단 이슬을 먹은 것처럼 상쾌했다. 그녀의 태몽은 이에 대한 예지몽이었다. 이에 대해 《불본행집경》은 이렇게 기술했다.

그때 대비께서 잠자는 동안 꿈에 한 마리,

어금니 여섯 개인 흰 코끼리를 보니

머리는 붉은빛이며, 일곱 가지로 땅을 버티며

금으로 이빨을 단장하고

허공을 날아 내려와 오른편 옆구리로 들어왔다.

색의 대비가 아주 명확하다. 붉은 머리의 하얀 코끼리와 금색 이빨. 문자만으로도 상당히 강렬한 이미지가 느껴진다. 그러나 인도의 고대 미술 중에 마야부인의 이 꿈을 여기 언급된 색깔 그대로 그린 예는 없다. 마야부인의 꿈을 흰 코끼리가 태 속에 들어왔다고 해서 '백상입태白象入胎'라고 한다. 성인, 현자, 위인의 탄생 설화가 그렇듯이 석가모니의 탄생도 예사롭지 않았다. 박혁거세나 주몽의 탄생설화와 마찬가지다. 어머니의 오른쪽 옆구리로 석가모니가 들어간 이상한 일에 대해 경전은 또 다음과 같이 설명한다.

만약 그 어머니의 꿈에

태양이 오른쪽 옆구리로 들어오는 것을 보면

그가 낳은 아들은

반드시 전륜성왕이 된다네.

만약 그 어머니의 꿈에

달이 오른쪽 옆구리로 들어오는 것을 보면

그가 낳은 아들은

모든 왕 중에 제일이 된다네.

만약 그 어머니의 꿈에

흰 코끼리가 오른쪽 옆구리로 들어오면

그가 낳은 아들이야말로

삼계에서 더없이 높은 어른이 된다네.

모든 중생을 이익 되게 하여

친한 이와 원수에게 모두 다 평등하며,

저 깊은 번뇌의 바다 속에서

수많은 무리를 건지신다네.

인도 바르후트에 있는 거대한 스투파Stupa(탑파)의 난간에는 둥근 원반에 이 **태몽 장면**을 묘사한 조각이 있다. 원형의 화면 속에는 코끼리 꿈을 꾸는 마야부인이 누워 있다. 잠자는 모습의 마야부인을 나타내야 하므로 중앙에는 누워 있는 부인이 있고, 그 위편으로 다리를 구부린 코끼리가 보인다. 조각만으로는 흰 코끼리

바르후트 스투파 울타리, 1세기, 인도 콜카타 박물관 소장

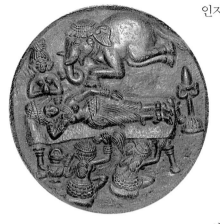

마야부인의 태몽,
바르후트 스투파, 1세기

인지, 또 상아가 금색인지 알 수 없다. 그러나 하늘을 날아서 마야부인의 태중으로 들어가는 것만은 분명하다.

한가운데 누운 부인은 스스로 팔베개를 하고 있다. 그런데 잘 보면 옆으로 누운 것인지, 앞으로 누운 것인지 확실하지가 않다. 어깨와 팔, 두 다리의 방향이 일치하지 않아서 그렇다. 사실 이것들을 인위적으로 일치시켜 사실적으로 보이게 만드는 것은 어찌 보면 눈속임이다. 2차원적인 평면에 마치 공간이 있는 것 같은 착각을 하게 만드는 것이다. 마야부인의 팔과 어깨, 다리의 방향이 일치하지 않는 것은 당시 사람들이 자기가 본 대로 만들었기 때문이다. 사람의 눈이 얼굴을 보고, 어깨를 보고, 팔을 보며 인식하는 것을 그대로 조각했을 뿐이다. 복잡한 화면 구성으로 인해 마야부인의 작은 얼굴은 잘 보이지 않는다. 이목구비는 명확하지만 딱히 미인으로 보이지도 않는다. 대신 허리가 잘록한 굴곡 있는 몸매는 분명하게 나타냈다. 다리 관절이 이상하게 꺾인 코끼리의 비사실적인 모습만큼이나 비사실적인 몸매다. 그러나 인도

의 미인상은 언제나 이렇게 풍만하고 요염하게 나타난다. 우리는 이를 약시상에서도 확인할 수 있다.

마야부인의 출산과 약시의 미

약시는 대지의 여신 혹은 지모신地母神이라고도 하고, 나무의 정령이라고도 한다. 그래서 인도에서는 나무마다 각기 다른 약시가 있다고 보기도 한다. 마야부인의 태몽 조각이 있는 **바르후트 스투파 난간** 기둥에는 **약시상**이 조각됐다. 이 약시상을 보면 당시 사람들이 생각한 전형적인 여신의 이미지를 알 수 있다. 약시는 비록 여신은 아니지만 매우 크고 둥근 가슴과 잘록한 허리, 펑퍼짐한 엉덩이가 인상적이다. 인체의 굴곡을 최대로 과장한 데서 인도 특유의 미의식이 드러난다. 이 바르후트 스투파의 약시는 세련된 머리장식과 목걸이를 하고 있어 상류층 여인을 모델로 했음을 알 수 있다. 약시의 신체는 굴곡이 강할 뿐만 아니라 한 손을 머리 위로 올려 나뭇가지를 잡고 있어서 더욱더 굴곡을 강조해주는 자세를 하고 있다. 자세부터가 여인의 곡선을 더 돋보이게 한다. 그러다 보니 약시상은 여성 신체의 특징을 가장 과장하고 강조하는 모습이 됐다.

비단 바르후트 스투파의 약시상뿐만이 아니다. 여성 인체의 특징을 과장하는 자세의 약시상은 많은 곳에서 찾아볼 수 있다. 가

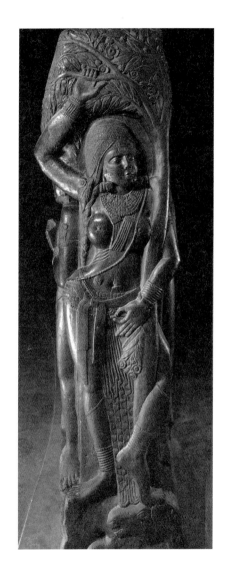

약시상, 바르후트 스투파 울타리

장 유명한 예가 산치 스투파 토라나(문)에 있는 약시상이다. 산치 스투파는 지구상에 남아 있는 탑 가운데 가장 오래된 탑으로 일찍부터 주목을 받았다. 스투파, 즉 부처의 사리를 모신 무덤에는 둘레에 울타리를 만들고 동서남북 사방에서 들어갈 수 있도록 토라나라고 불리는 문을 두었다. 산치의 약시상은 바로 이 문 윗부분에 조각되어 있다.

다른 약시상처럼 한손으로 나뭇가지를 붙잡고 몸을 휘어서 인체의 곡선을 강조한 모습이다. 한쪽 다리 역시 뒤로 보내 팔과 다리가 각각 S자 곡선을 최대한 잘 보여줄 수 있도록 고안된 자세다. 기둥에 붙은 채 새겨진 바르후트의 약시상보다 훨씬 입체적이다. 그만큼 인체는 사실감이 넘치고 또한 요염하게 보인다. 앞뒤, 좌우 어디에서 보아도 완벽한 환조이기 때문에 그 느낌은 더욱 강력하다. 한쪽 팔다리를 각기 앞뒤로 배치해서 율동미마저 느껴진다. 움직임을 강조하고, 그에 맞추어 무릎과 팔의 골격을 나타냄으로써 가만히 서 있는 약시보다 훨씬 활기차고 생동감이 강하다. 둥그런 원통형 팔, 다리의 입체감도 충분하다. 산치나 바르후트 스투파의 약시상은 과감한 표현으로 시선을 잡아끄는 매력이 있다. 이들은 당시의 인도인이 생각했던 가장 아름다운 여인의 모습이자, 그들의 미의식을 재현한 것이다.

나뭇가지를 잡고 있는 약시를 만들었던 전통은 마야부인의 출

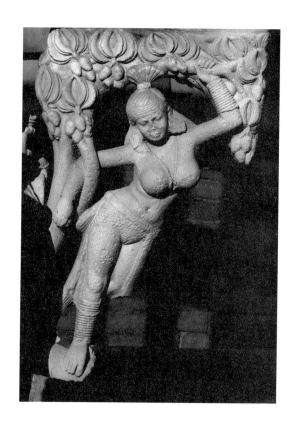

약시상, 산치 스투파 토라나, 1세기

산 장면에서 다시 나타난다. 금색으로 빛나는 상아를 여섯 개 가진 흰 코끼리가 배 속으로 들어오는 꿈을 꾼 뒤, 마야부인은 몸가짐에 더욱 주의를 기울였다. 석가모니의 아버지인 슈도다나, 즉 정반왕과 어머니 마야부인은 오랜 세월 아들을 갖기 원했으나 갖지 못했다. 40세를 넘겨서야 비로소 갖게 된 첫째 아이이니 말하자면 늦둥이인 셈이다. 그러니 배 속에 아이를 가진 모든 어머니처럼 마야부인은 바른 것만 보고, 바른 것만 먹고, 바른 것만 들으려고 했을 것이다. 그릇된 것, 더러운 것은 가까이하려 하지 않았음이 분명하다. 아이를 위하여 모든 일에 각별히 조심하는 어머니의 모성. 어찌 이 어머니를 아름답다고 하지 않을 수 있을까.《불본행집경》에는 다음과 같은 설명이 나온다.

보살이 모태에 있으면서 놀라지 않고 겁내지 않아 아무 두려움 없이 나쁜 물건에 물들지 않았으니 곧 모든 부정한 눈물, 침, 고름, 피며 누르고 흰 가래도 더럽힘이 없었다. 보통의 중생이 모태에 있으면 온갖 것이 깨끗하지 못하거니와 마치 유리 보배를 하늘 옷으로 싸서 부정한 곳에 둬도 또한 더러움이 묻지 않듯이 보살이 태에 있으나 일체의 부정에 더럽혀지지 않고 물들지 않았으니 이것은 보살의 미증유한 법으로서 여래께서 성도한 뒤에 저 일체의 법에 물들지 않고 집착하지 않는 것이니 이는 곧 지난 옛날의 상서로운

징조였다.

보살이 모태에 있을 때 그 보살의 어머니가 크게 쾌락을 받고 몸에 피로함이 없었다. 보통 중생은 모태에서 혹 아홉 달이나, 혹은 열 달이 되면 어머니의 부담이 무거워 몸이 편안하지 못하나, 그러나 보살은 태에 있어도 어머니는 다니고, 앉고, 잠자고, 일어나는 것이 다 안락하여 몸에 괴로움을 받지 않나니, 이것은 이 보살의 미증유한 법이며, 여래께서 성도를 하고서 속히 아뇩다라삼먁삼보리를 이루고, 모든 신통과 일체의 지혜를 증득함이라. 이는 곧 지난 옛날의 상서로운 징조였다.

석가모니의 일생을 주제로 쓴 경전이므로 모든 일이 석가에 초점을 맞춘 것은 당연하다. 앞의 인용문에 나오는 보살은 바로 석가모니를 말한다. 그러므로 마야부인의 바른 행동은 석가모니라는 위인을 임신했기 때문에 저절로 일어난 특별한 일인 것처럼 썼다.

어찌 인도만 그러하랴! 아이를 위한 어머니의 정성과 그 고귀한 아름다움에 대한 찬사는 중국도 마찬가지였고, 우리나라도 역시 같았다. 중국 주 문왕의 어머니에 대한 글이 이를 잘 보여준다. 주나라의 기초를 닦은 명군으로 이름이 높았던 문왕은 그 어머니의 태교부터 남달랐다는 이야기가 전해 내려온다. 문왕의 어머니는

아기를 잉태하면 모로 눕지 않았고, 모서리나 자리 끝에 앉지도 않았다. 한쪽 다리로 서거나 비뚠 자세로 앉지도 않았고, 거친 음식이나 몸에 나쁜 음식은 먹지 않았다. 반드시 올바르게 잘린 음식을 먹었으며, 또 적절하게 조리된 것을 먹었다. 밤에는 눈먼 악관樂官에게 시를 읊게 했고, 올바른 이야기만 하게 했다. 이렇게 해야만 반듯한 외모에 남다른 재덕을 지닌 아이를 낳는다고 믿었다. 그러니 임신 중에 사사로이 감정을 발산할 리가 없었다.

어머니가 선한 것을 보고 선하게 느끼면 아이도 선한 느낌을 갖게 되고, 어머니가 나쁜 감정을 가지면 아이도 나쁜 마음을 갖는다. 자식이 태어나서 부모를 닮는 것은 모두 어머니의 배 속에서 보고 느낀 것이 그대로 전해졌기 때문이니 이를 태교라 했다. 지극 정성으로 배 속의 아이를 생각해서 매사에 조심한 문왕의 어머니를 어떻게 아름답다고 하지 않을 수 있겠는가. 중국 하남성河南省 평여현平輿縣에 있는 **태임공원太任公園에는 문왕의 어머니를** 조각하여 그 뜻과 아름다움을 기리고 있다. 현대의 조각이지만 마치 전설의 한 장면을 보는 듯하다. 문왕의 어머니는 이상화되어 마치 하늘에서 내려온 선녀처럼 보인다. 사실적인 모습인지는 누구도 알 길이 없다. 하지만 추상적인 모정, 누구에게도 보이지 않는 어머니의 사랑을 젊고 아름다운 여성의 이미지로 나타내려 한 것은 분명하다.

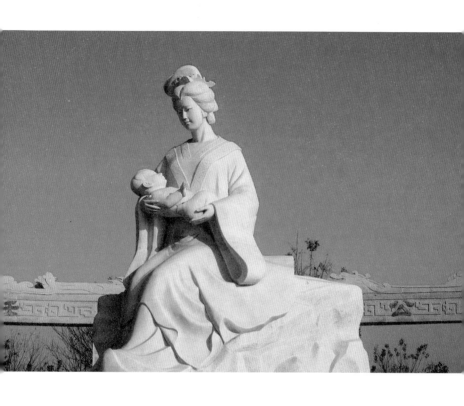

문왕의 어머니상, 태임공원, 현대

출산이 가까워지자 마야부인은 아기를 낳기 위해 흰 코끼리를 타고 친정을 향해 먼 길을 떠났다. 도중에 마야부인은 아주 아름다운 숲에 이른다. 룸비니 동산이었다. 출산을 앞둔 만삭의 몸으로 먼 길을 가느라 지친 마야부인은 근사한 나무가 숲을 이룬 곳에 내려 잠시 쉬고 싶었다. 타고 가던 가마에서 내려 그중에서도 멋들어지게 가지를 내려뜨린 나무에게로 갔다. 나무에서 향긋한 냄새가 났다. 부인이 고른 나무는 근심이 없는 나무라는 뜻의 무우수無憂樹, 즉 아쇼카 나무였다. 마야부인이 그늘을 만들어준 무우수 가지를 오른손으로 잡는 바로 그 순간, 옆구리에서 석가모니가 세상으로 나왔다. 보통 사람과 달리 석가모니가 어머니의 오른쪽 옆구리에서 나왔다는 것을 우리는 그저 성인이니까 성인의 탄생을 신비하게 보이도록 꾸민 이야기라고 생각한다. 인도에서는 대개 오른쪽은 깨끗하고 정의로움을 상징하고, 왼쪽은 더럽고 부정한 것을 의미한다. 그러니 석가모니가 오른쪽 옆구리에서 태어났다는 것은 그의 탄생이 그만큼 깨끗하고 바른 일이라는 것을 뜻한다.

인도의 고대사회에서는 이런 설화가 그리 이상한 일이 아니었다. 인도는 카스트제도가 굳건했던 나라다. 인도 사람은 사제 계급인 브라만(바라문婆羅門)은 머리나 입에서 태어나고, 귀족인 크샤트리아(찰제리刹帝利)는 옆구리에서 태어난다고 믿었다. 일반 농민

인 바이샤(폐사吠舍)는 보통 사람처럼 배불러 낳고, 천민계급인 수드라(수다라首陀羅)는 발뒤꿈치에서 태어난다고 믿었다. 이런 생각은《리그베다Rigveda》에 기반을 둔 이야기다.《리그베다》는 우주를 창조한 절대자의 입에서 브라만이, 그의 팔에서 크샤트리아가, 허벅지에서 바이샤, 발에서 수드라가 각각 태어났다고 기록돼 있다. 따라서 정반왕의 아들인 왕족 석가모니는 옆구리에서 태어났다고 하는 것이 정상이다. 출생부터 이렇게 각기 다른 곳에서 태어난다고 주장하니 뼛속까지 뿌리 깊은 계급제도라 하지 않을 수 없다. 아울러 계급이 높은 브라만과 크샤트리아는 아름답고 지혜도 높다고 했다. 계급에 의해 좌우되는 미모와 평가였던 것이다!

불상이 만들어지기 시작했을 때 제일 중요했던 것은 석가모니의 생애였다. 전생도 중요했지만 현재 세상에서의 삶도 중요했다. 그래서 석가모니 생애의 중요한 네 가지 사건, 즉 탄생, 성도, 설법, 열반이 미술의 중요한 주제가 됐다. 석가모니 탄생이라는 인류 역사상 대사건은 당연히 빠지지 않고 등장했다. 모든 탄생은 아름답다. 출산의 고통 속에 태어나는 새로운 생명! 살아 있는 생명을 귀중하게 여기는 것만큼이나 탄생은 중요하다. '살아 있음'이야말로 모든 감각과 인식의 시작이 아니던가. 생명을 얻어 이 땅에 태어나는 아름다운 일을 마다할 리가 없다, 미술에서. 더군다나 석가모니가 아닌가! **간다라**Gandhara의 **불전**佛傳 부조에서 마야

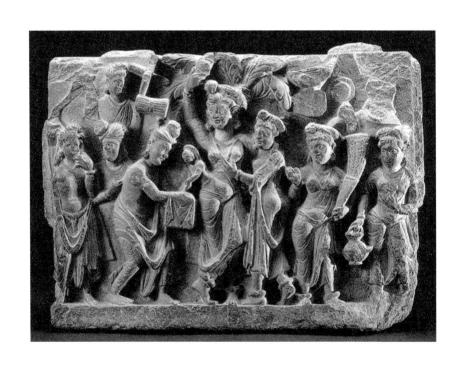

〈석가모니의 탄생〉, 간다라의 불전 부조, 2세기

부인의 출산 장면을 찾기는 어려운 일이 아니다. 불전 부조는 석가모니의 생애를 묘사한 조각을 말한다. 탄생 부조는 바로 눈에 띄는 감각적인 아름다움을 묘사한 것은 아니다. 역사적인 탄생 그리고 어머니의 모성에서 아름다움을 느끼게 하는 부조다.

탄생 부조와 간다라 조각의 절제미

부조를 보면 마야부인은 오른팔을 들어 무우수 나뭇가지를 잡고 있다. 그리고 그녀의 옆구리에서 몸을 반쯤 내민 아기 석가모니, 즉 싯다르타 왕자가 나오고 있다. 그 좌우에는 각각 범천과 제석천이 기다리고 있다. 이들은 모두 간다라 조각의 특징을 그대로 반영한다. 인물상 중 어느 누구도 과도하게 육감적이거나 풍만하지 않다. 이목구비는 단정하고 얼굴은 깎은 듯이 정갈하다.

잘 알려진 대로 간다라의 조각은 그리스의 알렉산드로스가 다녀간 이후 그리스·로마 미술의 영향을 받았다. 그래서 근대에 일찍이 서구인의 눈에 띄었고, 찬사의 대상이 됐다. 무엇보다 그리스·로마 조각과 비슷해 보이는 것이 특징이다. 그래서일까? 탄생 부조 속의 인물들은 얼굴 생김새나 옷을 입은 방식, 자세, 공간 구성에서 마치 그리스의 조각을 보는 듯하다. 적어도 2세기경 인도 서북부의 간다라 지방에서 추구했던 미는 이러한 형상이었다. 앞에서 살펴본 약시상과는 사뭇 다른 모습이다. 인체의 굴곡을 과장

하거나 강조하지 않았다. 약시상에서 볼 수 있었던 것과 같은 과감한 곡선의 유희는 찾아볼 수 없다. 인도 현지인의 미의식과 그리스 헬레니즘 문화의 미감이 절묘하게 섞인 듯한 모습이다.

그리스·로마가 추구했던 미감을 구체적으로 표현한다면 균형과 조화라고 할 수 있다. 오랜 세월 동안 서구인은 자신들의 문명이 그리스·로마에서 시작됐다고 봤다. 그래서 그들은 이 시대의 모든 것을 '고전古典'이라고 부른다. 미술에서는 더더욱 그렇다. 그들에게 이상적인 인체의 아름다움은 조화로운 신체 비례, 절제된 감각에서 나오는 것이었다. 헬레니즘은 고전기 그리스보다 좀 더 감각적이고 감성적인 표현을 하긴 했다. 그래도 간다라가 헬레니즘 미술의 직접적인 영향을 받았다고 보기는 어렵고, 오히려 고전적인 미감을 고수한 것으로 보인다. 그리스의 고전을 보는 것 같은 절제된 아름다움이 이 작은 간다라 부조에서도 드러난다.

인류가 남긴 미술 역사에서 가장 묵직한 존재감을 남긴 곳 가운데 두 지역, 즉 그리스와 인도가 인도 서북부의 간다라(오늘날의 파키스탄)에서 만났다. 서로 만나서 부딪치고, 그래도 서로를 깨뜨리지 않고 아름다운 간다라 미술을 만들어냈다. 어쩌면 변두리와 변두리가 만났기 때문일지도 모른다. 그리스 동전東傳의 끝과 인도 서북방 변경. 당시 간다라 지방은 동서 교역로에서 중요한 위치에 있었다. 그래도 범인도汎印度 권역으로 보면 인도의 끝자락이라 하

지 않을 수 없다.

마야부인이 한 손을 들어 나뭇가지를 잡고 있는 자세는 바르후트나 산치 스투파의 약시상과 다를 바 없다. 그러나 인도의 약시상과 간다라의 마야부인 부조가 주는 느낌은 절대 같지 않다. 약시상이 주는 관능미는 마야부인의 절제된 움직임에서 느낄 수 없는 종류의 것이다. 가슴과 골반을 크고 둥글게 강조하고 허리를 가늘게 만들어 그대로 노출한 약시상과 출산 장면인데도 옷을 제대로 갖춰 입은 형태의 마야부인이 똑같아 보일 수는 없다. 설사 손으로 나뭇가지를 잡은 자세는 같다 하더라도 그렇다.

같은 자세, 다른 느낌! 간다라와 산치라는 지역 차이에 따른 것일까? 인도 서북방과 내륙이라는 지역에서 각기 다른 미감을 가지고 있었던 것일까? 그럴지도 모른다. 혹시 석가모니라는 성인의 탄생을 미화하기 위한 것은 아니었을까? 마야부인의 표정을 보자. 그녀의 얼굴 어디에도 출산의 고통은 보이지 않는다. 그녀는 그저 담담하고 평온하다. 자신의 오른쪽 옆구리로 석가모니를 내보낼 뿐, 어떤 아픔도 보이지 않는다. 그녀에게 석가모니, 즉 싯다르타 왕자를 낳는 일은 힘든 일도 아니고, 어려운 일도 아니다. 달관한 듯한 얼굴에서는 드디어 세계를 구원할 인류의 스승 석가모니를 출산한다는 기쁨마저 엿보인다. 얼마나 기다렸던 아들인가! 부정하거나 나쁜 것을 삼가고 몸가짐을 조심하며 기다린 나날이었다.

게다가 그 왕자는 인류를 윤회의 사슬에서 구해줄 분이 아닌가!

마야부인의 출산은 부인에게나 석가모니에게나 인류에게나 모두 즐거운 일이다. 펄쩍펄쩍 뛰고 싶을 만큼 기쁜 일이지만 경거 망동하거나 가벼워 보이는 행동은 없다. 부인은 차분하고 주위의 인물들도 그저 입가에 미소만 머금고 있을 뿐이다. 위대한 왕자의 탄생은 이렇게 경건한 분위기 속에서 이뤄졌다. 정갈하고 차분한 분위기는 그리스 고전 미술의 영향을 받은 조각이기에 가능했다. 과도한 감정이 드러나지 않는 간다라의 탄생 부조에서 우리는 절제된 행복과 기쁨이 주는 아름다움을 보게 된다.

석가모니는 태어나자마자 곧바로 일곱 걸음을 걸었다. 작은 아기 왕자가 발걸음을 뗄 때마다 그 발밑에서 커다란 연꽃이 피어올랐다. 사방으로 일곱 걸음씩 걷고 나서 왕자는 먼저 동쪽을 바라보며 말했다.

이 세상 가운데 내가 홀로 높구나.
온 세상이 모두 괴로움에 잠겨 있으니
내 마땅히 이를 편안하게 하리라.

홀로 서 있는 작은 아기는 바로 이 내용을 묘사한 것이다. 오른손을 위로 들어 하늘을 가리키며 말하고 있는 싯다르타 왕자의 모

습이 앙증맞게 조각됐다. 왕자가 말을 마치자 옆에서 기다리던 범천과 제석천이 아기 왕자를 씻겼다. 머리에 쓴 보관은 다르지만 범천과 제석천의 단정한 외모와 조용한 움직임도 눈에 띈다. 다만 이들의 얼굴이 구별되지 않는 것은 아직까지 초상의 성격이 없기 때문이다. 그저 석가모니의 탄생을 지켜보고 증명하는 그들의 행위가 중요할 따름이다. 그래서 마야부인만이 아니고 주변 인물까지 모두가 석가모니 탄생의 기쁨을 내심 즐기는 모습이다. 그들의 그윽한 미소가 우아해 보인다. 시끌벅적한 탄생의 순간을 내면적 아름다움으로 승화시킨 조각이라 하지 않을 수 없다.

탄생불, 통일신라,
국립중앙박물관 소장

귀신에서 모성의 여신이 되다, 하리티

세상 누구보다도 어머니가 아름답다고 생각하는 아이들만큼 사람들은 어머니에게 관심을 가졌다. 그러나 누구에게나 있는 '엄마'로는 무언가 부족하다. 사람들은 어머니이면서 신인 존재를 만들었다. 그것이 바로 하리티Hariti다. 하리티는 한자로 음역하면 하리제모訶利帝母가 되고, 뜻을 따라 의역하면 귀자모신鬼子母神이 된다. 인도에서는 일찍부터 만들어졌지만 중국과 동아시아, 동남아시아에는 대략 7세기경에 소개된다.

하리티와 관련된 이야기는 원래 어린이를 잡아먹던 귀신 하리티를 석가모니가 불교에 귀의시킨 데서 시작한다. 이후 독실한 불교 신자가 된 하리티는 임신부의 안전한 출산을 보장하고, 아이가 잘 크도록 도와주는 신이 됐다. 그러다 보니 하리티는 항상 어린이

를 안고 있거나 곁에 두는 모습으로 만들어졌다. 어린아이는 아주 작은 갓난아이부터 좀 큰 어린이까지 다양한데, 하리티 자신은 어머니처럼 보인다. 모성을 강조하는 형상인 것이다. 원래 하리티는 판치카Pañcika·般闍迦라는 하급 신의 부인이다. 그래서 처음에는 판치카와 나란히 있는 모습이거나 떨어져 앉아 있는 세트로 만들어졌다. 그러다가 동아시아로 전해지면서 점차 단독으로 조각됐다.

아이를 잡아먹던 귀신

판치카와 같이 있는 모습의 하리티 조각은 마치 가족의 모습을 보는 것 같다. 얼핏 보면 화목한 가정처럼 보인다. 부부 주위에 아이들이 있어서 더욱 평범한 가족 같은 느낌을 준다. 판치카는 그리스 신화 속의 어느 신인 듯하고, 하리티는 그의 부인인 여신 같다. 앞의 약시상에서 본 관능미 대신 어머니의 자애로움이 보인다. 인도의 조각답게 가슴이 크고 인체의 굴곡이 강조됐지만 요염함과는 거리가 멀

하리티와 판치카, 2세기,
파키스탄 페샤와르 박물관 소장

다. 전혀 다른 느낌이다. 자식에 대한 애정이 가득한 평범한 어머니의 모습이다. 간다라 불전 부조 속의 마야부인과도 또 다르다. 절제된 아름다움이 아니다. 어머니로서의 풍요로움과 느긋함마저 엿보인다. 판치카와 하리티, 그들의 아이들이 함께 만들어진 것을 보면 신화의 내용을 그대로 전달하기 위한 조각이라 볼 수 있다. 즉 아이를 잡아먹던 귀신 하리티의 이야기를 보여주고 싶었던 것이다.

하리티 이야기는 정확히 어떤 내용일까? 《잡보장경雜寶藏經》과 《근본설일체유부비나야잡사根本說一切有部毘奈耶雜事》에 소개된 설화는 다음과 같은 내용이다.

아주 먼 옛날에 라자그리하Rajagriha · 王舍城라고 하는 인도의 한 대도시 교외에 하리티라는 약시가 있었다. 그녀에게는 자식이 1만 명이나 있었다. 그런데 하리티는 평상시 사람들에게 원한을 품고서 매일같이 성안으로 들어가 사람들의 어린아이를 빼앗아 산 채로 잡아먹었다. 어린아이를 빼앗긴 사람들이 늘어났고, 아이를 빼앗길까 봐 두려움에 떠는 사람들이 증가했다. 사람들은 석가모니에게 달려가 울면서 하소연했다. 사람들의 고통스러운 소리를 들은 석가모니는 아무래도 안 되겠다 싶었다. 그는 바로 신통력을 써서 하리티의 막내아들을 밥그릇으로 덮어 감춰버렸다. 갑자기 아

들을 잃은 하리티는 미쳐 날뛰었다. 너무나 사랑하는 막내아들을 찾아 7일간이나 온 천하를 헤매고 다녔으나 찾지 못하자 거의 실신할 지경이 됐다. 그녀는 마침 모든 것을 꿰뚫어본다는 석가모니의 명성을 듣고 그를 찾아갔다. 석가모니는 하리티에게 말했다.

"너에게는 자식이 1만 명이나 있는데 어찌 그중 한 명을 잃었다고 그다지도 슬퍼하느냐? 1만 명의 아이 중 겨우 한 명이 아니냐? 세상 사람들은 자식이 한 명이거나 혹은 세 명이거나, 다섯 명일 뿐이다. 그런데 네가 그들의 아이를 잡아먹었으니, 그 부모들의 비통함이야 이루 말로 다 표현할 수 없지 않겠느냐?"

이 말을 듣고 하리티는 잘못을 뉘우치며 다음과 같이 맹세했다.

"제가 만약 제 막내아들을 찾게 된다면 다시는 세상 사람들의 아이를 잡아먹지 않겠습니다."

이 말을 들은 석가모니는 하리티의 아들을 보여주었다. 그런데 하리티가 아무리 아이를 잡아당겨도 아이는 나오지 않았다. 이에 석가모니는 말했다.

"네가 삼귀의와 오계를 받아서 목숨이 다할 때까지 살생을 하지 않는다면 네 아이가 돌아올 것이다."

석가모니의 말대로 불교에 귀의하고 나서야 비로소 하리티는 막내아들을 만날 수 있었다.

아이를 빼앗길까 봐 두려워 공포에 떨던 사람들을 구제하기 위해 석가모니는 하리티를 개종시켰다. 그녀는 개과천선하여 이후에는 아이를 다신 해치지 않았고, 거꾸로 아이를 보호하는 신이됐다. 기존의 힌두 신앙 전통에서는 아이를 잡아먹는 귀신에 불과했던 하리티가 이제는 모성을 대변하는 여신이 됐다. 처음에 그녀의 존재는 미약했지만 불교가 발전함에 따라 그 추종자도 늘어났다. 더욱이 여성의 힘인 샥티에 대한 존경과 숭배가 늘어난 굽타 시대 이후 하리티에 대한 신앙도 확대됐다.

불교가 인도 전역으로, 다시 실크로드를 거쳐 북방으로, 바닷길을 거쳐 남방으로 전파됨에 따라 하리티 신앙도 전파됐다. 인도로 경전을 구하러 간 현장도 《대당서역기大唐西域記》에서 하리티가 마음을 고쳐 부처에게 귀의한 곳에 갔다고 썼다.

부처님께서 귀자모를 교화해 두 번 다시 사람을 죽이지 못하게 한 곳에 탑이 있다. 그러므로 이 나라에서는 이곳에서 제사를 지내 자식을 내려주기를 기원하는 풍속이 있다.

석가모니가 하리티를 교화한 곳을 기념하여 탑을 세웠고, 그곳에서 인도 사람들이 아이를 낳게 해달라는 기원을 했다는 말이다. 현장이 인도에 갔을 때가 7세기 전반이니 하리티 신앙이 면면히

이어지고 있었음을 잘 말해준다. 어린이 사망률이 높았던 고대사회에서 어린이를 보호하는 신은 쉽게 인기를 얻었을 것이다. 그러니 하리티로 불리건, 귀자모신이라고 불리건 어린이를 안고 있는 모습의 신상은 많이 만들어졌다. 그만큼 귀자모신을 믿고 그녀의 보호를 구하는 사람이 많았다는 얘기다. 하리티는 아이가 없는 집에는 아이를 내려주는 역할을 하고, 임신한 여자가 별 탈 없이 순산하도록 도와준다. 아이가 있는 집에서는 아이가 잘 자라도록 돌봐주고 부부간의 금실도 돈독하게 해주는 여신, 가정의 안락과 안전을 보살펴주는 여신으로 신앙의 대상이 됐다.

온기 전해지는 자바의 하리티 석조상

인도 이외 지방의 하리티 조각 가운데 유명한 것은 인도네시아 중부 자바의 찬디 믄둣Candi Mendut 사원에 있다. 중부 자바의 족자카르타 서북부에 있는 이 사원은 샤일렌드라Shilendra 왕조의 인드라 왕이 824년경에 세웠다고 알려졌다. 찬디라는 말 자체가 사원을 뜻하므로 찬디 믄둣은 믄둣 사원이라는 뜻이다. 그러나 믄둣 사원이라기보다는 일반적으로 현지에서 부르는 대로 찬디 믄둣이라고 하는 편이 좋겠다.

찬디 믄둣은 인도네시아의 가장 중요한 문화유산이라고 할 수 있는 보로부두르Borobudur에서 동쪽으로 약 3킬로미터 거리에 있

찬디 믄둣, 9세기(824년경), 인도네시아 중부 자바

는 불교 사원이다. 이 사원은 보로부두르와 가까운 위치에 있는 찬디 파원Candi Pawon과 연결되는 곳에 있다. 즉 보로부두르, 찬디 믄둣, 찬디 파원이 하나의 직선상에 위치하므로 이들 사원이 같은 시기에 특정한 계획 아래 건축됐다는 설도 있다. 다만 이들 사원 건축물의 방향이 일치하지 않는 것이 난점이다. 어떤 사원은 남북 방향으로, 또 어떤 사원은 동서 방향으로 앉아 있어 향이 일치하지 않기 때문에 같은 시기에 건축됐다는 설이 전폭적인 지지를 받지는 못하는 상황이다. 그러나 동일한 계획 아래 같이 조영되지는 않았다고 해도 찬디 믄둣이 샤일렌드라 혹은 고古마타람Mataram 왕조 때인 800년 전후에 착공되어 824년경 완공된 것은 분명하다.

찬디 믄둣은 보로부두르에 비하면 현저하게 작을 뿐만 아니라 보통 사원에 비해서도 규모가 작아서 원래 사당 정도의 역할을 했을 것으로 추정된다. 특이하게도 입구를 서북향으로 냈다. 높은 기단 위에 건물을 세웠는데, 한 변이 각각 13.7미터에 이르는 정사각형 건물이다. 지붕 부분은 처음 지어졌을 때의 것은 아니고 후대에 복원된 것이다. 건물 내에는 제법 높은 단을 만들고 거대한 규모의 삼존불을 안치했다. 내부로 들어가는 입구 양쪽에 하리티와 판치카 부조가 있어 주목을 끈다. 건물 입구를 바라보고 서면, 왼편에 **하리티**가 있고 오른편에 **판치카**가 보인다. 하리티는 낮은 대좌 위에 무릎을 구부리고 앉아 어린이를 안고 있다. 아이는 엄

마의 왼팔 아래 얼굴을 묻고 왼손으로 가슴을 만지고 있다. 하리티는 왼팔로 아이를 끌어안고 오른손으로는 아이의 다리를 감싼 모습이다.

엄마 품에 폭 안긴 아이의 얼굴에는 안도감이, 아이를 지긋이 내려다보는 엄마 하리티의 얼굴에는 자애로움이 가득하다. 어디에서도 매일 밤마다 마을에 내려가 아이를 하나씩 잡아먹던 흉포한 귀신의 모습은 찾아볼 수 없다. 자기 아이를 잃어버리고 미친 듯이 울부짖으며 머리를 산발하고 찾아다니던 하리티도 아니다. 부조에는 아이에 대한 애정과 충만한 모성만이 가득하다. 그래서일까, 분명 차가운 돌로 만든 조각인데도 온기가 느껴진다.

주변에서 놀고 있는 다른 아이들도 평화롭게만 보인다. 어떤 아이는 망고 열매를 따러 나무에 올라갔고, 어떤 아이는 그 아이가 잘 올라갈 수 있게 받쳐주고 있다. 어떤 아이들은 엄마 옆에서 씨름을 하며, 어떤 아이는 또 다른 나무에 열매를 따러 올라간다. 모두 하리티 양옆에 서 있는 나무다. 아이들이 에워싼 두 그루의 나무는 하리티와 그녀의 아이들을 하나로 묶어준다. 이들은 한 가족인 것이다. 부조 전체에서 느껴지는 온화하고 부드러운 느낌은 바로 개과천선한 하리티의 모성애에서 비롯된다. 모성의 이 포근함은 각진 부분 없이 둥글게 처리된 조각선에서 더욱 강조된다. 하리티의 둥근 얼굴, 둥근 어깨, 아이들의 둥근 얼굴, 둥근 무릎과 엉

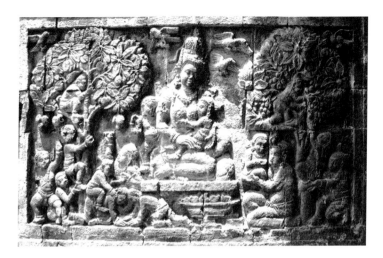

하리티, 찬디 믄둣 입구, 824년경

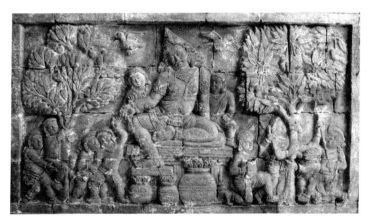

판치카, 찬디 믄둣 입구, 824년경

덩이가 부드럽고 안락한 느낌을 자아낸다.

찬디 믄둣이 조영되던 824년 전후에는 이미 판치카와의 관련성
은 희미해졌다. 앞에서 거론한 불교 경전에도 판치카의 얘기가 나
오지 않는 것에서 추측할 수 있다. 사실상 하리티의 남편이자 1만
명이나 되는 자식들의 아버지인 판치카는 아버지로서 혹은 부성
의 상징으로서 어떤 역할도 하지 않는다. 인도에 전해오던 하리티
에 대한 관심이 순전히 어머니로서의 모성에 집중되었음을 말해
주는 대목이다. 처음에는 인도에서도 하리티와 한 쌍으로 만들어
지지만 더는 판치카가 주목을 받지 못한다. 중앙아시아를 비롯하
여 중국, 우리나라까지 모두 마찬가지 현상을 보인다. 불교적인
맥락에서는 하리티만 중요하게 여겨졌음을 알 수 있다. 같은 대승
불교의 조형물인 인도네시아의 찬디 믄둣에서 거의 예외적으로
하리티의 상대인 판치카가 만들어진 것을 볼 수 있다.

소승불교계 문헌으로 알려진 스리랑카의 역사책 《마하밤사Mahā
vamsa · 大史》에는 판치카가 하리티와 관계없이 비사문천毘沙門天이
이끄는 부대의 총지휘자로 나온다. 하리티와 판치카가 불교에서
각기 다르게 발전했음을 시사한다. 찬디 믄둣 입구에 새겨진 판치
카는 그저 편안한 자세로 앉아 있을 뿐이다. 딱히 비사문천의 부대
를 이끄는 총사령관으로 보이지도 않으며, 그렇다고 자애로운 아
버지처럼 보이지도 않는다. 물론 여기에도 아이들은 표현됐다. 하

지만 어쩐지 좀 커 보이는 아이들이다. 자기들끼리 씨름을 하거나 장대를 들고 나무 열매를 따려고 하는 모습이다. 아직까지 인도에서의 판치카와 크게 다르지도 않다. 판치카와 하리티, 이들은 모두 찬디 믄듯에 예배하러 오는 사람들을 맞이하려고 입구에 나와 앉은 듯한 모습이다. 저마다의 소망을 품고 경배하러 온 이들에게 각각 가정의 화목과 아이들의 건강을 보장해주려는 것처럼 말이다.

귀자모신과 관음이 합쳐지다, 송자관음

귀자모신, 중국의 하리티

하리티를 귀자모신으로 번역하기 시작한 것이 언제부터였는지는 명확하지 않다. 불교가 중국으로 전래되면서 하리티 역시 귀자모라는 이름으로 의역됐다. 현재로서는 서진西晉 시기인 3세기 후반에 한역된《귀자모경鬼子母經》이 가장 이른 시기의 번역본이다.《귀자모경》에서는 귀자모가 아이를 갖기 원하는 사람의 소원을 들어줬다는 내용이 있어서 원래의 하리티 신앙에 아이를 내려준다는 신앙이 더해졌음을 보여준다. 또《경률이상經律異相》이나《출삼장기집出三藏記集》등 6세기의 사전史傳류에도 귀자모 이야기가 실려 있어 귀자모신의 존재만은 일찍부터 알려졌음을 알 수 있다. 그렇지만 본격적으로 귀자모신, 즉 하리티를 조각으로 만들어 숭상하

기 시작한 것은 당 대에 들어서부터다.

흥미로운 점은 인도네시아의 고대 왕국 슈리비자야Srivijaya에 체류했던 구법승 의정이 번역한 《근본설일체유부비나야잡사》에 귀자모 신앙이 구체적으로 나온다는 것이다. 물론 그의 여행기인 《남해기귀내법전南海寄歸內法傳》에도 귀자모 이야기가 나온다. 의정이 710년경에 번역한 《근본설일체유부비나야잡사》에는 하리티가 그저 사원이나 승려가 거주하는 가람을 수호하는 역할을 한다고 했다. 또 《남해기귀내법전》에는 몸에 병이 있거나 자식을 구하는 사람이 믿으면 효험을 본다고 하면서 서방에서는 사원의 문 쪽이나 주방에 어머니 형상의 하리티를 세운다고 했다.

의정은 비록 슈리비자야가 있었던 수마트라에 체류했지만, 그가 남긴 이 기록은 자바의 찬디 믄둣에도 잘 들어맞는다. 중부 자바의 족자카르타에서도 사원 입구에 하리티와 판치카를 둠으로써 사원을 수호하는 역할을 하게 했던 모양이다. 자식을 갖기 바라는 당시 인도네시아 사람이 자식을 내려달라고 기원을 했음은 물론이다. 의정과 불공不空의 번역에 힘입어 당나라에서 귀자모신 신앙이 더욱 번성하기 시작했다. 자손을 중요하게 여겼던 중국에서 많은 자손을 내려주고 또 그 자손을 보호해주는 존재로서의 귀자모신은 누구나 좋아하고 신앙할 수밖에 없었을 것이다.

현재 남아 있는 중국의 귀자모신상 가운데 눈에 띄는 것은 사천

성四川省 대족大足 석굴 북산北山 제122호감의 귀자모상이다. 지금은 채색이 다 떨어지고 볼품없지만 남송 대인 12세기경 처음 만들어졌을 때는 아주 화려한 모습이었을 것이다. 가운데 의자에 귀자모신이 앉아 있고 그 앞에 두 명의 시녀가 있다. 왼팔로 아이를 안고 있는 모습이 아니었다면 대족 석굴 북산의 이 조각이 귀자모신인 줄 몰랐을 것이다. 왜냐하면 그 정도로 중국의 여신 혹은 귀부인상과 똑같은 형상을 하고 있기 때문이다.

북송에서 남송까지의 시기에 중국에서는 다양한 여신상이 만들어졌다. 이들은 대개 도교의 여신이나 수신水神 또는 성모聖母와 같은 지방의 토속신이다. 여신은 중국식 복장을 제대로 갖춰 입고 다양하게 치장을 한 귀부인의 모습으로 만들어졌다. 대족 석굴의 귀자모신도 마찬가지다. 곱고 화려한 비단옷을 입고, 영락이나 크고 둥근 벽璧 모양의 구슬로 장식을 했다. 머리에도 보석과 구슬로 만든 뒤꽂이를 했다. 아마도 원래는 품위 있게 성장盛粧한 기품 있는 부인처럼 보였을 것이다. 지금은 채색이 없어져서 형편없지만 말이다. 코가 떨어져서 얼굴도 알아보기 힘들 정도지만, 이목구비 생김새가 송나라 때의 전형적인 미인 얼굴이었음을 짐작하기 어렵지 않다.

주목되는 것은 얼굴에 금칠을 했다는 점이다. 옆의 시녀들은 모두 얼굴을 하얗게 칠했는데, 귀자모신만은 금색으로 칠했다. 원래

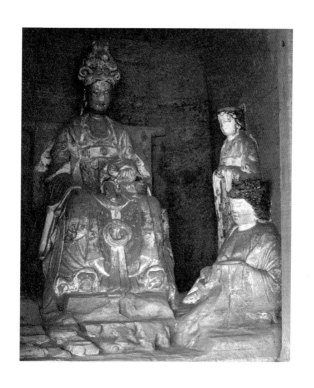

하리제모, 대족 석굴 북산 제122호감, 남송 시대

는 부처의 몸이 금색으로 빛난다는 경전 내용에 따라 불상만 금색으로 칠했지만, 이 시기가 되면 중요한 신은 다 금색으로 칠하는 게 관례가 됐다. 사천 지역처럼 불교가 민간에 깊이 스며들어 생활화된 곳은 더더욱 말할 나위가 없다. 중국인이 금을 좋아하고 금색을 좋아한 만큼 금색으로 빛나는 신을 고귀하고 아름답다고 생각했으리라는 점은 분명하다. 비록 귀자모신이 인도의 조각이나 인도네시아의 하리티처럼 인체의 아름다움이나 곡선미를 보여주지는 않지만, 중국적인 귀부인의 미를 한껏 보여주는 조각이라는 데는 이견의 여지가 없다. 그들은 동남아시아의 하리티처럼 부드럽고 온유한 인체 대신 화려하고 값진 비단옷에 감싸인 귀자모신에서 품위를 찾았다.

당 대인 8~9세기에 번성하기 시작한 귀자모신 신앙은 송 대들어 훨씬 더 대중화됐다. 북송의 수도 변경卞京(개봉開封)에 살았던 맹원로孟元老는 《동경몽화록東京夢華錄》에 다음과 같은 글을 남겼다.

> 해마다 정월 16일에는 귀족의 말과 수레가 내전에서부터 줄지어 남쪽의 상국사相國寺로 놀러 간다. 상국사 대전에 주악을 울리기 위한 천막을 설치하고 (……) 그중에 사람이 제일 많이 모이는 곳은 구자모전九子母殿과 동서의 탑원塔院이다.

대략 12세기 초의 정황이다. 화려하게 장식한 귀족의 말과 수레가 앞을 다퉈 상국사로 향하는 모습이 눈에 선하다. 상국사는 온갖 깃발과 불화, 종이꽃, 연등으로 장식을 했을 것이다. 그런데 그 중에서도 사람들에게 가장 인기가 높았던 것이 구자모전, 즉 귀자모신을 모신 곳이라니 귀자모신이 북송 사람들에게 얼마나 사랑 받았는지를 짐작할 수 있다. 지금은 남아 있지 않지만 상국사 구자모전에 모신 귀자모신도 대족 석굴 북산의 귀자모신처럼 의자에 앉아 아이를 안고 있는 모습이었을 것이다. 울긋불긋 비단옷을 입고 호사스럽게 치장한 귀부인 형상이었을 테고, 아마도 정면을 응시하는 딱딱한 자세였겠지만, 그 나름대로 권위 있고 품위 있는 신의 모습이었음이 분명하다.

귀자모신과 중국의 송자관음

중국화한 귀자모신의 변형은 뜻밖에도 관음상에서 나타난다. 하리티는 중국에 들어와서 중국의 귀부인처럼 변하고, 권위와 위엄을 보이는 모습이 됐다. 찬디 믄둣에서는 입구에 조각되어 사원을 찾아오는 사람들에게 위안을 주고 그 사원을 지켜주는 것처럼 보였는데, 중국에서는 하나의 번듯한 건물을 차지하고 그 주인이 됐다. 인도와 동남아시아 불교에서는 보조적인 신의 역할을 하던 하리티가 중국에서는 번듯한 자리를 차지한 것이다.

값진 비단옷에 화려한 장신구로 치장한 중국의 귀자모신은 점차 관음보살에 흡수되는 양상을 보인다. 앞에서도 설명했듯이 모든 보살은 남성이다. 관음보살도 예외가 아니다. 흔히 볼 수 있는 우리나라 사원의 관음보살 그림만 봐도 대개 콧수염이 있지 않던가. 굳이 콧수염을 그린 까닭은 남성임을 강조하기 위한 것이다. 수염은 가장 명확한 남성의 상징이므로. 그런데 불교가 중국에서 대중화되면서 보살의 성별이 일부 변화한다. 가장 명확한 경우가 관음보살이다.

관음은 중국 각지에서 지방 전설이나 신화와 결합하여 여성화되는 예가 생긴다. 마씨 부인 이야기에 연원을 둔 마랑부馬郎婦관음이나 물고기를 잡는 어람魚籃관음이 그런 예다. 관음보살이 가장 중요하게 나오는 경전은 《법화경》을 들 수 있다. 《법화경》〈보문품普門品〉의 주인공이 바로 관음보살이다. 여기서는 자비의 화신인 관음보살이 중생의 바람에 따라 여러 가지 다른 모습으로 속세에 나타난다는 내용이 실려 있다. 관음이 자기 모습을 서른세 가지 형체로 바꾸어 나타난다고 해서 이를 관음의 33화신化身이라고 한다. 그만큼 중생의 다양한 기원을 세세하게 들어준다는 얘기다. 그러니 얼마나 관음보살의 인기가 높았겠는가. 관음이 변화하는 모습은 아주 다양하지만, 그중 부녀자의 모습으로 나타난다는 부녀신婦女身이 이 마랑부관음이라는 설도 있다. 하지만 마랑부관음

은 중국 민간에서 믿는 보살이라 우리나라나 일본으로 전해지지
는 않았다.

1269년에 간행된 《불조통기佛祖統紀》, 14세기경의 《석씨계고략
釋氏稽古略》에 이 마랑부관음 이야기가 나온다. 당나라 원화元和 연
간(806~820) 중국의 어느 마을에 아주 아리따운 아가씨가 살고 있
었다. 그녀의 미모에 홀딱 반한 남자들이 서로 다투며 아내로 삼
으려 했다. 그러자 그녀는 "나와 결혼할 남자는 하룻밤에 능히 《법
화경》〈보문품〉을 외울 수 있는 사람이어야 한다"라고 말한다. 하
룻밤을 새우고 새벽이 되자 스무 명이나 되는 청년이 〈보문품〉을
외우고 그녀에게 청혼을 했다. 하는 수 없이 그녀는 한 여자가 어
찌 여러 사람의 부인이 될 수 있겠느냐면서, 이번에는 《금강경金剛
經》을 외우는 사람에게 자격을 주겠다고 했다. 이번에도 열 명이나
되는 신랑 후보가 《금강경》을 외웠다. 정말 그녀에게 반한 사람들
이었다. 마지막으로 그녀는 다시 《법화경》을 주면서 3일 만에 다
외우도록 주문했다. 그런데 이번에는 아무도 못 외우고 오직 마씨
의 아들만이 기한 내에 《법화경》을 제대로 암송할 수 있었다.

약속대로 마씨 청년과 아름다운 아가씨가 드디어 혼례를 치렀
다. 하지만 혼사를 치른 첫날밤에 그만 여자가 갑자기 죽어버리고
말았다. 마씨 청년은 슬퍼하며 장례를 치렀다. 장례를 치른 얼마
뒤에 한 노승이 마을에 와서 그녀를 찾았다. 마씨 청년은 노승을

그녀의 무덤으로 안내했다. 노승이 여인의 무덤을 파헤쳐보니 시신은 온데간데없고 황금으로 된 뼈만 남아 있었다. 노승이 그 뼈를 들고 나와 대중을 향해 "그녀는 성인이다. 너희의 과거 업장이 너무나 두꺼워 방편으로 너희를 교화한 것이다"라고 말하고는 공중으로 날아가 버렸다. 이 일이 인연이 되어 그 마을에서는 더욱 불교도가 늘어났다. 그리고 마을 사람들은 그 어여뻤던 아가씨가 관음보살의 화신이라고 굳게 믿었다. 이것이 이전에는 없었던 마랑부관음의 유래다.

관음이건, 관음의 화신이건 아름다운 여인의 모습으로 나타난다는 것은 흥미로운 일이다. 사람들의 주목을 받기 위해서는 역시 미모가 뛰어나야 하는 모양이다. 대부분의 설화나 전설 이야기에 등장하는 여성은 아름답다. 아름다움은 선악 이전의 문제다. 보살이나 여신은 물론이고 귀신이나 잡신도 아름답다. 사람들은 여성의 아름다움에 가장 민감하게 반응한다. 그러니 여성화된 보살이건, 관음이건 아름답게 표현하려는 것은 아주 자연스러운 일이라고 하지 않을 수 없다.

모성에 대한 신앙과 관음의 여성화

어찌 보면 지극히 평범하고 예측 가능한 전설과 설화를 통해 관음은, 아니 관음의 일부 화신은 여성화한다. 아름다운 여성, 자애

로운 어머니의 속성을 갖는 것이다. 그중에는 이미 《법화경》에도 나오듯이, 여성의 출산을 관장하고, 자손을 내려주고 보호하는 권능이 강화된 부분이 두드러진다. 관음의 이 능력은 바로 귀자모신의 속성과 일치한다. 언제부터였을까? 귀자모신과 관음은 본래부터 각자 지니고 있었던 비슷한 성격으로 인해 결합되는 양상을 보인다. 자손을 구하는 사람에게 자손을 내려주는 구자求子, 안전한 출산을 관장하는 안산安産의 신이 된 것이다.

관음의 성격 중에 구자와 안산, 여성과 아이를 보호하는 능력이 강조되어 따로 특화된 것이 송자관음送子觀音이다. 한자 그대로 풀어보면 송자관음은 '자손을 보내주는 관음'이라는 뜻이다. 미술에서 송자관음은 보통 한 팔로 아이를 안고 있는 모습으로 만들어진다. 아이를 안고 있는 신은 하리티, 귀자모신이라는 것은 앞에서 살펴본 바와 같다. 그렇다면 아시아에서 아이를 안고 있는 여신이 그렇게 흔한가? 물론 그렇지 않다. 오히려 드물다고 해야 한다. 그렇기 때문에 아이를 안고 있는 송자관음이 하리티에 기원을 뒀다고 믿는 것이다.

《법화경》에는 아이를 원하는 여인이 관음보살에게 간절히 기도를 하자 관음이 그녀의 소원을 듣고 아이를 갖게 해주었다는 내용이 나온다. 그러므로 이른 시기부터 관음이 구자求子에 대한 기원에 응답해줄 것이라는 생각이 있었음을 알 수 있다. 하리티가 소

개되고 귀자모신이라는 이름으로 불리며 사당에 모셔지자 많은 사람들은 하리티의 권능에 반했다. 자식을 구하는 자에겐 자식을 내려주고, 안전하게 출산하기를 기원하는 이들에겐 또한 순산을 보장해준다는 여신, 하리티! 어느새 사람들은 헷갈리기 시작했다. '아이를 내려주십사' 하고 빌려면 귀자모신에게 가야 할지, 관음보살에게 가야 할지. 그렇게 여신 귀자모신에 대한 신앙은 빠르게 퍼졌다.

시간이 흘러 원나라 이후가 되면 귀자모신에 관한 경전도, 설화적인 이야기도 줄어든다. 그에 비례해서 송자관음에 관한 기록이나 미술이 늘어나는 것을 보면 구자와 안산을 바라는 사람들의 신앙이 점차 송자관음으로 옮겨간 게 분명하다. 다양한 형태의 송자관음이 만들어졌지만, 아무래도 **덕화요**德化窯**에서 제작한 백자 송자관음**을 따라갈 만한 예는 보이지 않는다.

덕화요는 중국 복건성福建省 덕화현에 있던 도자기 가마를 통칭하는 말이다. 덕화요에서는 명 대 이후 다양한 자기를 대량생산해서 팔았다. 원래 송나라 때부터 있었던 가마인 듯하지만 덕화요가 잘 알려진 것은 명·청 대 이후 만든 반투명 백자 때문이다. 가마가 있었던 곳은 굴두궁屈斗宮, 조용궁祖龍宮 등 여러 곳이었는데, 가마터가 많이 발견된 이유는 그만큼 생산량이 많았기 때문이다. 이 시기에는 백자로 문방구나 다기茶器, 관음을 비롯한 각종 조각상을

만들어 국내외에 팔았다. 특히 외국과 도자 무역이 번성했던 시기이기 때문에 덕화요 제품이 널리 알려지는 계기가 됐다. 유럽에서는 덕화요 자기를 특별히 '중국 백자Blanc de Chine'라고 불렀을 정도로 인기를 끌었다. 덕화요 제품은 유약이 은은하고 부드러운 빛이 나는 것이 특징이다. 순백의 투명도 높은 유약은 자기의 백색과 잘 어울린다.

덕화요 생산 백자관음상, 19세기,
미국 필라델피아 미술관 소장

순백의 송자관음 : 덕화요의 백자관음상

희고 은은한 광택이 나는 송자관음은 그 자체로도 아름답다. 반투명에 가까운 백자의 흰색은 마치 관음의 숭고한 신성神性을 보여주는 것 같다. 더군다나 이 덕화요 백자의 흰색은 어디 하나 흐트러진 데가 없다. 맨 위에서부터 맨 아래까지 똑같은 흰색이다. 잘 보면 색에도 톤이 있다. 특히 검은색이나 흰색은 이 톤이 중요하다. 흰색이라고 다 똑같지 않다. 우리는 그저 흰색이라는 한 단어로 말해버리지만, 어디 흰색이 다 같던가? 아이보리 빛이 도는 흰색이 있는가 하면, 푸른빛이 도는 흰색이 있다. 어떤 색감이 섞이느냐에 따

라 흰색이 주는 느낌은 달라지는데, 백자도 예외가 아니다. 아이보리 빛이나 달걀빛이 섞인 흰색은 부드럽고 온화한 느낌을 주고, 푸른빛이 도는 흰색은 차고 날카로운 인상을 준다. 백자도 마찬가지다.

우리는 쉽게 '백자'가 '아름답다'고 말한다. 그러나 백자의 흰색도 다 다르고, 아름다움의 층위도 다르다. 언어로는 아름답다고 말하지만, 그 느낌은 저마다 다르다. 그런데 덕화요의 백자를 비롯해서 명이나 청으로 시대가 내려갈수록 백자는 흰색, 투명에 가까운 흰색을 추구한다. 현대의 도자기처럼 잡티 하나 없는 흰색 자기를 만드는 데는 오랜 시간이 필요하지 않았다. 기술의 진보가 만들어낸 온전한 흰색이다. 자기 표면 어디에도 얼룩지거나 색의 톤이 미묘하게 차이 나는 곳도 없다. 덕화요 자기의 흰색은 전체가 완벽하고 균일한 흰색이다. 이처럼 위나 아래나 평등한 흰색은 완벽한 느낌을 준다. 완벽은 신의 영역이다. 덕화요에서 만든 백자 송자관음은 완벽한 신의 범접할 수 없는 아름다움을 보여준다.

덕화요에서 송자관음을 완성한 공예가는 하조종何朝宗이라는 사람이다. 그는 덕화현 심중향潯中鄉 융태촌隆泰村 후소後所에서 태어났으니 뼛속까지 덕화 사람이다. 그의 고향인 후소와 가까운 곳에 백니기白泥崎라는 산이 있는데, 이 산의 흙이 도자기 만들기에 딱 맞는 토질을 지녔다. 하조종은 이곳의 흙을 가져다가 관음상을 만

들었다고 한다. 흙이 정말 좋았던 덕분일까. 그가 만든 백자 조각은 아주 말끔해서 어디 하나 흠잡을 데가 없었다.

그는 아주 총명하고 눈썰미가 있었던 모양이다. 기록에는 이미 청년기에 아주 유명한 장인으로 소문이 났다 한다. 사람들은 하조종이 만든 신선과 불상은 모두 저마다 독특한 개성이 있고 살아 있는 것처럼 생생하다고 했다. 달마대사, 관음보살 등 다양한 신상을 만들었는데, 조형미가 뛰어나다는 평가를 받았다. 그가 만든 백자는 영롱하게 반짝인다고 해서 '상아백象牙白'이라고 불리기도 했다. 하지만 백자의 색이 상앗빛이 도는 것은 아니다. 우리는 상아색을 아이보리 색으로 이해하니 상아백이라 하면 아이보리 톤이 도는 흰색일 거라고 생각하지만, 딱히 덕화요 백자가 상앗빛 도는 흰색 자기라고 보기는 어렵다. 중국인 나름대로 흰색을 구별하고 근사하게 이름을 붙인 것으로 볼 수 있다.

하조종이 만든 도자기 관음이 마치 옥 같아서 보는 사람마다 찬사를 보내기 바빴다고 하니 당시 사람들이 얼마나 순백의 아름다움을 좋아했는지 알 수 있다. 그가 만든 도자 인물상이나 신상은 중국은 물론이고 서양에서도 인기가 많아서 사람들이 비싼 가격에도 앞을 다투어 사갔다. 그랬기 때문일까, 그의 백자 조각상은 지금도 세계 곳곳에서 볼 수 있다. 그가 살아 있을 때 팔려 나갔든, 그 후에 다시 팔렸든 말이다. 순백색 도자 조각의 아름다움을 예

찬한 사람도 많았는데, 그 아름다운 도자 조각 중에는 달마나 나한도 있지만, 역시 제일 인기가 많았던 것은 송자관음이었다. 명백히 여성의 모습을 한 관음보살이 아기를 안고 있는 형상이라서 서양 사람들은 이를 마리아라고 생각하기도 했던 모양이다. 현대에도 아직까지 **마리아관음**이라고 부르는 사람들이 있는 걸 보면 말이다.

일찍이 중국에 온 서양 선교사들이 성모마리아를 본떠서 만들기 시작한 것이 송자관음상의 기원이라고 생각하는 사람도 있다. 사실 예수회 선교사들은 늦어도 16세기에는 중국에서 선교 활동을 했다. 특히 복건성 지역은 항구가 발달해서 동남아시아, 페르시아, 서양 여러 나라의 배가 드나들었던 곳이며, 그로 인해 복합적이면서 국제적인 문화가 융성했다. 복건성 천주泉州 등지에서는 불상이나 보살상을 이용해서 기독교의 성상聖像이나 판화 도상을 만들기도 했다. 중국인에게 익숙했던 불교의 이미지를 빌려다 쓰면 천주교 신자를 설득하고 그 교리를 설명하는 일이 쉬웠기 때문이다. 또 불교의 외피를 쓰는 것은 천주교에 대한 반감이나 탄압의 예봉을 피해갈 수 있는 방법이기도 했다.

심지어 유명한 예수회 선교사 마테오 리치가 송자관음의 도상을 만들어냈다고도 한다. 여기에는 특히 무역상이었던 정성공鄭成功(1624~1662)이 복건 지역에서 만든 백자 성모관음상을 일본의 나

마리아관음상, 18세기, 일본 난토요소 컬렉션

가사키에 대량 팔았던 것이 뒷받침이 됐다. 정성공은 나가사키에서 태어난 중국인으로, 명나라 부흥운동을 주도하다가 대만을 수복한 인물이다. 당시 대만은 네덜란드가 점령하고 있었다. 하지만 송자관음의 형상은 예수회의 선교 활동이 시작되기 이전에 분명 중국에 있었다. 앞에서 살펴보았던 귀자모신을 비롯하여 아이를 내려주는 관음의 성격이 《법화경》에서부터 나온다. 그렇기 때문에 아기 예수를 안고 있는 성모마리아의 모습을 군이 빌려다가 송자관음을 만들 필요는 없었을 것이다.

관음 신앙의 여러 가지 양상은 다양하게 간행된 영험담에서 찾아볼 수 있다. 그중에서도 눈에 띄는 것은 역시 자손을 내려준다는 고사다. 전근대사회에서 자손은 가문을 잇는 중요한 존재였다. 자식을 얻고 싶으나 뜻대로 되지 않는 사람이 기댈 데라고는 신앙밖에 없었던 시대 아닌가. 그러니 중국의 많은 고사, 영험담에 자손을 내려주는 관음의 신기한 힘과 공덕을 찬양하는 내용이 많은 건 당연하다. 송자관음은 바로 많은 자손을 원하며 기도하는 사람을 위한 관음이라 해도 과언이 아니다. 아마도 면면히 흐르는 중국 불교사 어느 시점에 귀자모신과 송자관음이 합쳐졌을 것이다. 대족 석굴에서 보인 권위적이고 위엄이 가득한 귀자모신은 이제 자애롭기 그지없는 송자관음으로 바뀌었다. 더욱이 백자로 만든 송자관음상은 순결한 모성의 결정結晶으로 보인다.

덕화요 고유의 우수한 흙과 하조종의 뛰어난 조각 솜씨가 결합된 관음보살상은 기술과 미의식이 결합된 산물이다. 기술은 균일한 톤의 유리질 백자로, 미의식은 아름다운 관음보살과 아기로 구현됐다. 갸름한 얼굴에 눈·코·입이 오밀조밀한 관음은 지극히 세속적인 모습이다. 동자와 관음 모두 당시 중국의 어느 가정에서든 볼 수 있을 것 같은 지극히 평범하고 세속적인 얼굴을 하고 있다. 바로 이 점이 서구의 마리아상과는 다른 지점이다. 백자의 투명한 흰색은 신성을 강조하고 인간이 범접할 수 없는 신의 아름다움을 전해준다.

그것으로 충분하다. 오히려 세속적인 미인 같은 관음의 얼굴이 당시 중국인에게 더 친근하게 다가갔나 보다. 얼굴이나 몸짓에서 종교적 엄숙함보다는 자애롭고 세속적인 분위기가 풍긴다. 그래서 편안한 느낌을 준다. 언제든 다가가 간절히 기도하고 싶은 관음이다. 사실 도자기의 특성으로나, 그리고 많이 만들었다는 점에서도 짐작할 수 있듯이 이 백자관음상은 크기가 작다. 그만큼 쉽게 운반할 수 있고, 가볍게 들 수 있다. 거대한 사원에 모시기 위한 대형 예배상이 아니라, 개인이 자기 집이나 사당에 둘 수 있는 크기다. 크기부터가 권위적인 보살의 형상으로 만들기 어렵고, 또 그렇게 클 필요도 없다. 규모가 작은 조각이다 보니 얼굴 또한 오밀조밀하고 섬세한 것이 당연하다. 언제나 가까이에 두고 구자나

안산을 기원할 수 있는 관음상이니 권위적이기보다는 세속적인 아름다움을 보여주는 편이 나을 것이다. 그래서 앞에서 살펴본 귀자모신보다 훨씬 온화하고 부드러운 미의식을 보여준다. 여성의 온화하고 부드러운 감각이 보는 이를 편안하게 해준다.

이 백자관음상이 지닌 아름다움은 이런 세속적인 친밀성에서 나온다. 어깨는 좁고 둥글며 체구는 아담하다. 옷 주름은 자연스럽고 또 미려하다. 두 팔과 다리 아래로 흘러내린 옷은 단정하면서도 품위가 있다. 신체의 움직임을 반영한 자연스러운 옷 주름에서는 율동미마저 느껴진다. 인체의 굴곡이나 움직임에는 관심이 없지만 관음이 입은 하얀 백의와 그 옷 주름에서 보이는 리듬감은 마치 가벼운 미뉴에트를 듣는 듯하다. 아래로 살짝 내려뜬 두 눈과 입가에 머금은 고요한 미소는 자애로운 어머니, 중생의 희원希願을 들어줄 듯한 관음보살의 이미지를 잘 전달해준다. 성스러우면서 세속적이고, 기품이 있으면서 또한 자애로운, 언뜻 어울리지 않는 요소들이 이룬 조화의 미가 바로 이 덕화요 송자관음에서 구현됐다.

4

여신의 세계 :
신이라서
아름답다

진리의 어머니,
'여성 보살' 반야바라밀

동남아시아 불교에서도 여성 형상의 보살은 많지 않다. 드문 예
중 하나인 반야바라밀Prajñāpāramitā은 우리에게는 다소 생소하지
만 동남아시아에서는 널리 신앙된 여성형 보살이다. 동북아시아
에서는 좀처럼 찾아보기 어렵다는 점에서 반야바라밀보살은 동남
아시아적인 특수성을 지닌 보살이라고 봐야 할 것이다. 반야바라
밀은 보살이 수행하는 육바라밀(보시布施·인욕忍辱·지계持戒·정진精進·
선정禪定·지혜智慧) 중의 마지막 바라밀이며, 미술로 조성될 때는 여
성화된 모습으로 만들어진다. 인도네시아 동부 자바의 싱아사리
Singhasari에서 발견된 **반야바라밀보살**은 매우 유명한 조각상이다.
명확하게 가슴을 드러내고 있어서 한눈에 여성 형상의 보살임을
알 수 있다.

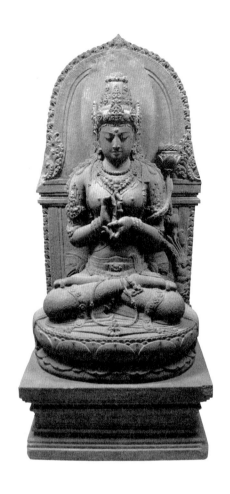

반야바라밀보살상, 12세기, 인도네시아 자카르타 국립박물관 소장

1818년에 거의 황폐해진 유적에서 발견된 이 반야바라밀보살은 거의 파손된 부분이 없을 정도로 보존이 잘되어 있어서 더욱 눈길을 끌었다. 이 보살상은 당시 네덜란드 동인도회사의 장교였던 모네로D. Monnereau가 동부 자바 말랑Malang의 싱아사리 사원 근처 충쿱 푸트리Cungkup Putri에서 발견했다. 모네로는 1820년에 이 조각을 레인바르트C. G. C. Reinwardt에게 주었는데, 그가 이를 그대로 네덜란드로 가져간 장본인이다. 오랜 세월 동안 싱아사리의 반야바라밀보살상은 네덜란드 라이던Leiden의 국립민족학박물관Rijksmuseum voor Volkenkunde에 소장되어 있었다. 1978년 국립민족학박물관 측이 인도네시아에 반환할 때까지. 근 150년 만에 귀환한 셈이다. 동부 자바 제자리는 아니지만 고향으로 돌아온 반야바라밀보살은 과연 행복할까?

껜 데데스 왕비의 완벽한 아름다움

반야바라밀보살상이 완벽에 가깝게 멀쩡한 상태로 보존된 것은 현지 사람들이 이 보살상의 모델이 유명한 껜 데데스Ken Dedes 왕비라고 생각했기 때문이다. 껜 데데스는 싱아사리의 첫 번째 왕 껜 아로크Ken Arok의 부인이다. 그녀의 자손이 동부 자바에 있었던 두 나라, 즉 싱아사리와 마자파힛Majapahit 왕실의 혈통으로 이어졌기 때문에 후대 사람들이 그녀를 신격화했을 것이다. 동부 자

바 지역에는 그녀가 완벽한 아름다움을 갖춘 미인이었다는 전승이 내려온다. 그녀에 대한 기록은 모두 《파라라톤Pararaton(The Book of Kings)》에 나온다. 물론 《파라라톤》은 역사적 사실만 기록한 것은 아니고, 초자연적 현상이나 허구까지 포함하는 등 설화적인 성격도 가지고 있다.

껀 데데스 왕비는 불교 승려인 음푸 푸르와Mpu Purwa의 딸로 믿기 어려울 정도의 엄청난 미인이었다고 한다. 동부 자바 전역에 소문난 그녀의 미모에 투마펠Tumapel(현재의 싱아사리 지역)의 퉁굴 아므퉁Tunggul Ametung이 홀딱 반해서 부인으로 삼았다. 사실 그녀는 아버지가 집에서 멀리 떨어진 곳에서 참선하는 동안 납치되었던 것이다. 딸이 납치됐다는 소식에 상심한 아버지는 껀 데데스의 미모로 인해 퉁굴 아므퉁이 살해될 거라고 저주를 퍼부었다. 결국 아버지의 예언은 현실이 됐다. 껀 아로크가 퉁굴을 암살하고 껀 데데스를 부인으로 맞아들였기 때문이다.

《파라라톤》과 지역의 전승은 껀 아로크가 퉁굴 아므퉁을 살해하는 반란을 일으킨 것은 모두 껀 데데스의 아름다움에 반했기 때문이라고 말한다. 껀 아로크는 우연히 왕실의 수레가 멈춰선 곳에서 젊은 여왕이 내리는 것을 흘낏 보게 됐다. 마침 그때 껀 데데스의 옷이 떨어져서 껀 아로크는 그녀의 다리와 장딴지를 보고 말았다. 로가웨Lohgawe라는 힌두 승려가 아로크에게 "이것은 상서로운

징조다. 껀 데데스에게는 그녀의 미모에 걸맞은 신성한 능력이 있는데, 그것은 바로 그녀가 모든 왕의 어머니가 된다는 것"이라고 말했다. 즉 그녀의 아름다움이 너무나 완벽해서 아무리 신분이 낮은 사람이라도 그녀를 부인으로 맞이하기만 한다면 반드시 왕 중의 왕이 된다는 얘기였다.

이 말을 들은 껀 아로크의 마음은 흔들리지 않을 수 없었다. 이래도 마음이 흔들리지 않는다면 어찌 야심 있는 젊은이라 하겠는가! 결국 아로크는 마음을 다잡고 퉁굴 아므퉁을 암살하고 나라를 전복했다. 아, 정복이란 미인을 만난 야심가의 필연적인 길이 아닌가! 퉁굴이 정치를 잘했건 못했건, 백성이 그를 좋아했는지 싫어했는지 그런 얘기가 없는 걸 보면 그때 사람들이 관심을 가진 것은 오로지 미모의 여왕이었을 뿐인가 보다. 그러고 보면 껀 아로크가 딱히 여왕의 미모 때문에 반란을 일으킨 것 같지도 않다. 만일 껀 데데스가 모든 왕의 어머니가 되리라는 힌두 승려의 예언이 없었어도 그는 퉁굴을 암살했을까? 껀 아로크는 온전히 한 여인을 향한 뜨거운 마음을 품은 로맨티시스트였을 뿐인가?

암살과 전복이라니! 미인을 따라다니는 비극이라 하지 않을 수 없다. 이야기의 요점은 껀 데데스가 경국지색이라는 데 있다. 말하자면 그녀는 인도네시아의 서시西施이고, 양귀비인 셈이다. 그나마 다행인 것은 그녀의 이야기가 완전히 비극으로만 끝나는 것은

아니라는 점이다. 반란을 일으키고 얼마 지나지 않아 껜 아로크는 가까이 있었던 꺼디리Kediri 왕국의 왕 꺼르따자야를 무찌르고 마침내 자신의 왕국 싱아사리를 건국했다. 그러니 껜 데데스는 싱아사리의 첫 번째 왕비가 된 것이다. 이 정도면 껜 데데스 왕비가 저 반야바라밀보살상의 모델이 되기에 적합한 미모의 소유자였음이 분명해진다. 정말로 그녀가 이 보살상의 모델이었는지는 확인할 길이 없지만 말이다. 한편 어떤 이들은 이 반야바라밀상을 마자파힛 왕국의 첫 번째 왕인 꺼르따라자사Kertarajasa의 왕비 가야트리 라자파트니Gayatri Rajapatni라고 보기도 한다. 그러나 여기에는 그렇게 드라마틱한 이야기가 전하지 않는다.

여기서 놓칠 수 없는 것은 힌두 승려의 말이다. 그는 껜 데데스가 신성한 미모를 가졌기 때문에 모든 왕의 어머니가 될 거라고 했다. 반야바라밀은 불교에서 부처의 어머니, 즉 불모佛母라고도 불리는 보살이다. 반야바라밀은 최고의 지혜를 의미하며, 바로 그 지혜를 얻어야 부처가 되기 때문에 반야바라밀이 부처의 어머니가 된다는 논리다. 껜 데데스와 반야바라밀의 접점이 보이는 듯하다. 지상의 모든 왕의 어머니가 되는 껜 데데스와 모든 부처의 어머니인 반야바라밀이 겹쳐지는 것은 필연적인 일이 아니었을까? 데데스의 자손인 왕들도 아직 태어나지 않았고, 반야바라밀을 얻지 못한 부처들도 아직은 부처가 아니다. 그런 의미에서 이들은

미래에 왕이 되고, 부처가 될 존재라는 점에서도 공통점이 있다. 단순하게 말해서 껜데데스와 반야바라밀을 거치지 않으면 왕도, 부처도 될 수 없다. 그런 점에서 껜데데스와 반야바라밀은 아마도 쉽게 결합되었을 것이다. 특히 전설적인 이야기가

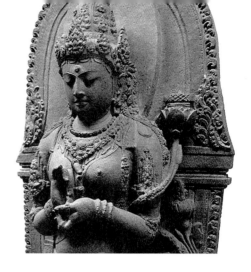

반야바라밀보살상 부분

오래도록 계승되는 특정 지역에서 조각상은 이처럼 좋은 이야깃거리이자, 신앙심을 불러일으키는 대상이니 입에서 입으로 전해지는 구전설화에 살이 붙는 것은 당연하다.

외적인 관능미와 내적인 침잠

현재 자카르타 국립박물관에 있는 이 반야바라밀보살상은 인도네시아의 힌두-불교 조각으로 첫손에 꼽히는 조각상이다. 거의 감은 듯이 아래로 내려뜬 눈과 날렵한 콧날, 단정한 입술이 조화를 이룬 얼굴은 누가 봐도 아름다워 보인다. 이 조각이 정말 껜데데스 왕비를 모델로 했다면 그녀가 온 나라에 소문이 날 정도로 아름다운 여성이었음은 분명하다. 그런데 화려하게 꾸민 보관

과 목걸이, 팔찌 등의 각종 장신구조차 얼어붙은 것처럼 조용하게 느껴진다. 흐트러진 곳 하나 없이 깔끔하게 떨어지는 신체의 윤곽선과 한없이 가라앉을 것 같은 눈길은 오히려 범접할 수 없는 위엄을 보여준다. 이것은 부정否定의 미, 부조화의 조화다. 얼핏 보면 탐미적이고 관능적인 느낌을 주지만 찬찬히 들여다보면 그 관능의 미는 순식간에 얼어붙고 만다. 과도한 장식도, 봉긋한 여성성도 근엄한 얼굴과 꼿꼿한 자세에서 그만 그 빛을 잃기 때문이다. 어디에서도 인도 조각에서 보이는 것과 같은 율동미, 동세動勢가 전혀 보이지 않는다. 인도네시아만의 미적 특징이 드러나는 조각이라고 하지 않을 수 없다. 그들은 지나치게 감정적이거나 지나치게 냉담한 모습을 보여주지 않는다. 어쩌면 이런 '외적 장식'과 '내적 침잠'이라는 상반된 두 요소야말로 반야바라밀의 속성을 가장 잘 나타낸 것일지 모른다. 반야바라밀이 대체 무엇인가?

이 보살상을 반야바라밀이라고 하는 것은 아마도 왼손으로 웃팔라Utpala라고도 하는 청련화靑蓮花, 즉 푸른빛 연꽃을 잡고 있기 때문일 것이다. 청련화는 보통 연꽃과 달리 잎이 뾰족해서 수련처럼 보이는 게 특징이다. 인도네시아 사람들은 웃팔라 위에 얹혀 있는 것이 론타르야자나무lontar palm 잎에 쓴《반야심경般若心經》이라고 생각한다. 사실 그 위에 무슨 글자를 새겼는지는 모르겠지만 말이다. 불교 경전이 종이에 쓰인 것은 중국이나 우리나라, 즉 동

북아시아에서의 일이다. 인도와 네팔, 동남아시아에서는 나뭇잎을 이용했는데, 이를 흔히 패엽경貝葉經이라고 한다. 원래 인도에서 패트라Pattra라는 나무를 이용했기 때문에 이 발음을 그대로 옮겨서 패다라貝多羅라고 불렸던 것이 패엽경의

청련화

기원이다. 즉 패다라 나뭇잎이라는 뜻에서 패다라엽貝多羅葉이라고 했는데, 결국은 경전을 베껴 쓰기 위한 필사용 나뭇잎이란 뜻이 됐다. 그리고 이렇게 나뭇잎을 이용해 경전을 옮긴 것을 패엽경이라고 한다.

그런데 동남아시아는 대부분의 지역이 똑같이 덥기는 하지만 식생이 다르다. 그래서 지역마다 다른 나뭇잎이나 야자수 잎을 이용했다. 특히 인도네시아 쪽에서는 론타르야자나무를 택했다. 오늘날 많이 볼 수 있는 인도네시아의 수공예품 중 상당수는 바로 이 론타르야자나무 잎을 이용한 것이다. 야자나무 잎을 튼튼하게 가공하려면 시간이 꽤 걸린다. 우선 이 지역에 자생하는 46속 500여 종의 야자나무 가운데 론타르야자나무의 고운 잎을 골라

서 딴다. 그 잎을 물에 담갔다가 땅에 묻어 건조시키는 과정을 여러 번 거치는데, 그 기간만 2주일이 걸린다. 정성껏 가공해서 단단하게 만들어야 오래 보관할 수 있고, 경전을 써서 대대로 전할 수 있다. 반야바라밀보살이 연꽃 위에 올려둔 것이 정말 《반야심경》인지는 알 수 없다. 어쩌면 반야바라밀보살이라고 믿었기 때문에 《반야심경》이라고 생각하고 싶었던 것이 아닐까?

《반야심경》은 반야의 지혜를 다룬 경전이다. 반야, 즉 프라진냐 prajñā는 그 발음을 따라서 반야般若·班若, 파야波若, 발야鉢若, 반라야般羅若, 발랄야鉢剌若라고 번역하지만, 반야가 제일 많이 쓰였다. 프라진냐는 지혜를 뜻하므로 혜慧·명明·지혜智慧라고 의역되기도 한다. 사물의 이치를 명확하게 꿰뚫어보는 깊은 통찰력, 세상의 이치를 깨닫는 힘을 말하는 것이다. 초기 불교에서는 반야를 통해 제행무상諸行無常의 이치를 알게 된다고 말한다. 반면 대승불교 단계가 되면 보살이 수행하는 육바라밀의 제일 마지막이 반야바라밀이라고 한다. 여기서 바라밀은 산스크리트 파라미타pāramitā를 음역한 것이다. 파라미타는 완전한 상태, 최고의 상태를 뜻한다. 그러므로 반야바라밀은 자연스럽게 최고의 지혜를 의미하게 된다.

대승불교의 최고봉이라는 《화엄경華嚴經》〈이세간품離世間品〉에서 보현보살은 다음과 같이 노래한다.

보살은 연꽃과 같아서

자비는 뿌리 되어 편안한 것을 즐기네.

지혜는 꽃술이요,

계율은 깨끗한 향기.

부처님 법의 광명을 놓아

그 연꽃 피게 하니

흠이 있는 물 묻지 못하며

보는 이 모두 기뻐하더라.

보살의 묘한 법 나무

정직한 마음 땅에서 나니

신심은 종자 되고 자비는 뿌리,

지혜로 밑동이 되고.

방편은 가지와 회초리

다섯 바라밀 아주 번성해

선정의 잎에 신통의 꽃이 피고

온갖 지혜의 열매 맺으니

가장 굳센 힘이 덩굴 되었고

늘어진 그늘 삼계에 덮이네.

즉 비유하자면 불교의 육바라밀 가운데 다섯 바라밀은 나무의 잎과 가지가 되고, 마지막 반야바라밀은 지혜의 열매라고 한 것이다. 나무의 잎과 줄기도 중요하지만 그 열매는 더욱 소중하다.《반야심경》만이 아니라《화엄경》에서도 지혜의 완성에 이른 열매인 반야바라밀을 가장 중요한 것이라고 한 셈이다.

불교 교리에서 바라밀은 속세의 이 땅(차안此岸)에서 열반의 저 땅(피안彼岸)에 이르는 길이다. 어리석은 속세를 떠나 해탈의 길로 향하는 수행(실천)을 뜻하기 때문에 의미상 열반의 땅에 다다른다는 도피안到彼岸으로 번역된다. 최상의 지혜인 바로 이 반야를 얻어야만 성불하여 깨달은 자, 붓다가 되어 피안으로 건너갈 수 있다. 바로 이런 이유로 인해 반야가 모든 부처의 어머니, 즉 불모라고 일컬어지는 것이다. 반야바라밀을 불모라고 하는 것은 많은 대승불교 경전에 나온다. 그러니 반야바라밀을 보살로 형상화한 반야바라밀보살은 문자 그대로 불모이며, 어머니인 여성임이 분명하다. 하지만 동부 자바에서 발견된 이 반야바라밀보살상은 관능적인 여성이나 자애로운 어머니의 이미지보다는 신성을 더 강조했다. 보살의 얼굴에서는 보는 사람을 두렵게 만들지는 않으나 어딘지 범접할 수 없는 근엄함이 엿보인다. 반야의 지혜를 얻기 위

한 마지막 명상에라도 든 것일까?

최상의 지혜와 궁극의 아름다움

대승불교가 샤일렌드라에 전해진 것은 명확하지만, 8~9세기
경 인도네시아의 불교가 대승이라고 말하기는 애매하다. 보로부
두르와 몇몇 사원을 제외하면 독립된 예배상으로서의 보살상이
많지 않기 때문이다. 인도네시아의 고대사회에서 과연 대승불교
가 어떤 위치에 있었는지는 분명하지 않다. 대승불교를 건너뛰고
밀교가 성행했을지도 모른다. 그나마 중부 자바의 칼라산Kalasan과
보로부드르 사원에 있는 **타라**Tārā**보살**이 여성형 보살로 눈에 띄는
이른 예라고 할 수 있다. 타라는 인도에서도 꽤 늦게 나타나는 보
살이며 반야바라밀보살과 관련이 있다고 보는 견해도 있으나 이
또한 명확하지 않다. 그런 견해는 타라와 반야바라밀이 모두 부처
의 어머니로 비유되기 때문에 나온 것인데, 그 근거는 아주 미약
하다.

팔라Pala 왕조의 제3대 데바팔라Devapala(815~854) 왕의 재위 기
간 동안 슈리비자야의 마하라자(인도·인도네시아·말레이시아 등에서 쓰던
토후나 번후藩侯의 칭호)였던 샤일렌드라 계통의 발라푸트라Balaputra가
인도 날란다에 승원을 짓고 이를 운영하게 했던 것은 잘 알려진 일
이다. 그 후 수마트라와 자바에서《반야심경》의 한 종류인〈팔천송

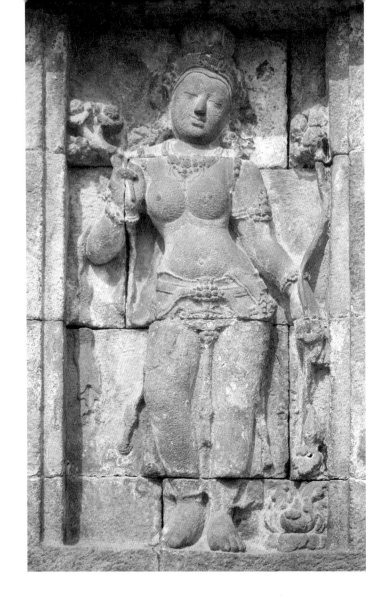

타라보살, 보로부두르 사원, 8세기 말

반야Ashtasahasrika Prajñāpāramitā Sutra〉필
사본이 유통되었고, 반야바
라밀보살에 대한 신앙이
번성하는 계기가 됐다.

　13세기에 동부 자바에
있었던 싱아사리 왕조의 꺼르
따나가라Kertanagara 왕은 밀교
를 숭상하고 적극적으로 후원했
다. 그에 따라 동부 자바에서 반
야바라밀보살상이 조성됐다. 수
마트라의 잠비Jambi에서도 이와
아주 비슷한 반야바라밀보살상
이 발견되었으나 보존 상태가 좋
지 않다. 문자 그대로 '8000개의
노래로 된 반야'라는 뜻의 〈팔천
송반야〉는 중국에서 《소품 반야
경》이라고 번역된 경전이다. 이

반야바라밀보살상, 9세기 후반,
캄보디아 프놈펜 국립박물관 소장

것이 널리 퍼짐에 따라 불모 반야바라밀보살에 대한 신앙이 발달
했다. 그에 따라 이렇게 아름다운 조각을 만들어 오래도록 믿고
의지했음이 명확해진다. 그런 의미에서 동부 자바에서 발견된 반

야바라밀보살상은 '최상의 지혜'라는 추상이 보살상으로 구체화된 셈이다.

사실 불교권의 다른 어느 지역에서 만든 조각보다도 동남아시아의 반야바라밀보살상이 유명하다. 아무래도 우아한 미의식이 돋보여서 더욱 그럴지도 모르겠다. 동부 자바에서 발견된 반야바라밀보살상에 선행하는 조각이 캄보디아 북서부에서도 발견됐다. 이 **반야바라밀보살상**은 9세기 후반에 만들어졌으므로 동부 자바의 반야바라밀보살상보다 대략 300년 정도 앞선 조각이다. 시기적으로 차이가 많이 나서 그런지 두 조각상 사이에는 별로 비슷한 점이 보이지 않는다. 재료도 다르다. 캄보디아의 반야바라밀보살상은 청동으로 조각되었으니 주물을 떠서 만든 것이다. 어깨가 떡 벌어진 입상이지만 둥근 가슴과 잘록한 허리, 삼폿sampot이라고 하는 치마를 보면 여성으로 표현된 것을 알 수 있다.

특이하게도 이마 한가운데 제3의 눈이 세로로 표현되어 있다. 만화책에나 나올 것 같은 제3의 눈은 완벽한 정신성, 지혜의 상징이다. 이미 인도 밀교나 힌두교 조각에 보이는 제3의 눈을 동남아시아의 불교 조각에도 나타낸 것을 보면 그 영향을 받았음을 알 수 있다. 게다가 팔도 네 개다. 각각의 손으로 무엇인가를 들고 있었겠지만 지금은 남아 있지 않다. 분명한 것은 이처럼 팔이 여러 개이고, 눈도 세 개나 되는 것은 밀교의 영향을 받았다는 점이다.

네 개의 손으로 들고 있었던 물건이 잘 남아 있었다면 이 보살의 속성을 알기가 쉬웠을지 모르겠다. 손에 있던 물건을 제외하면 신기할 정도로 완벽하게 남아 있는 조각이다.

　머리 위에 보관寶冠처럼 보이는 형태는 사실 머리털을 위로 올려 묶은 것이다. 우리 식으로 말하자면 상투라고나 할까. 긴 머리를 위로 높이 틀어 올려 묶은 것이 형식적으로 모양만 남아 보관처럼 됐다. 그 위로 마치 보관에 붙은 장식처럼 작은 불상, 즉 화불化佛을 조각해서 이 여성 형상이 보살임을 알려준다. 앞에서도 언급했듯이 반야바라밀은 모든 부처의 어머니이니 이 화불을 통해 불모라는 의미를 담고 싶었던 게 아닐까? 눈썹 앞머리가 붙어 있는 모습과 입술의 윤곽선을 이중으로 처리해서 강조한 것, 이마 양옆 관자놀이의 머리털이 나온 것은 캄보디아의 조각에서 쉽게 볼 수 있는 특징이다. 이런 특징이 보이면 두말할 것도 없이 캄보디아 미술이다. 게다가 치마만 입었을 뿐, 상체에는 아무 옷도 걸치지 않았다. 치마는 두 다리를 따라 그대로 단순하게 흘러내렸을 뿐, 아무런 옷 주름도, 장식도 보이지 않는다. 단순함, 그 자체다. 이 단순함은 움직임이 전혀 없는 몸에서 더욱 강해진다.

　반야바라밀보살상의 신체는 그저 똑바로 서 있을 따름이다. 어떤 움직임도 느껴지지 않는다. 두 다리는 직립했고, 허리도 어깨도 가슴도 흔들림이라고는 없다. 네 개의 팔도 거의 대칭을 이룬

다. 이 보살상이 종이라면 가운데 세로선을 중심으로 반으로 접을 수 있을 정도다. 너무나 정직하고 너무나 단순하다. 보이는 곡선이라곤 어깨와 가슴, 허리 정도에 불과하다. 상체는 곡선적이지만 관능적이지도, 요염하지도 않다. 어떤 면에서는 기계적이기까지 하다. 성면을 응시하는 얼굴도 흐트러짐이 하나도 없다. 곡선이되 곡선이 아니다. 보살의 신체는 곡선으로 이뤄졌지만 그 느낌은 직선적이다. 직선이 주는 느낌 그대로 강인하고 당당하다. 이것이 당시 캄보디아 사람들이 추구했던 미의식이다.

9세기 후반은 앙코르 제국이 막 융성하던 시기다. 인도네시아 자바에서 도망 나온 자야바르만Jayavarman 2세가 프놈쿨렌Phnom Kulen을 수도로 처음 세운 왕국을 야소바르만Yasovarman 1세가 앙코르로 옮긴 게 890년경이다. 이 반야바라밀보살상도 바로 앙코르 왕국 초기에 만들어졌을 것이다. 그러니 새로운 왕국의 기상이 듬뿍 담겼다고 봐도 과언이 아니다. 여성의 형상이면서도 단순하고 호쾌한 분위기마저 감도는 반야바라밀. 천하에 다시없을 절세미인 껀 데데스를 모델로 했다는 싱아사리의 반야바라밀보살상과는 전혀 다른 형상이다. 꾸밈없이 간결하고 소박하기까지 한 아름다움을 표현해 거대한 제국으로 자라날 앙코르 왕국의 씨앗을 보여주고 싶었던 걸까? 반야바라밀이 세상 모든 부처의 어머니라는 비유가 적절하게 여겨지는 대목이다.

온화한 여전사,
전신戰神 두르가

힌두 여신의 어머니 데비

관음보살이 언제부턴가 여성화 내지 중성화되는 경향이 있다는 것은 앞에서 설명했다. 어느 시점에 이르면 여성인 듯 아닌 듯, 알아보기 어려울 정도로 교묘하게 중성화됐다. 한편으로 인도에서부터 관음의 여성형 신격이 만들어지기 시작했다. 타라보살이 좋은 예다. 타라로 알려진 보살은 관음보살의 배우자에 해당한다. 관음보살은 근본적으로 남성이다. 그러므로 여성 배우자가 있어도 이상하지는 않을 것이다. 불교가 금욕적인 종교이기는 하지만 타라보살이 만들어졌을 때는 이미 힌두교의 영향을 상당히 많이 받았던 시기다.

힌두교는 인도 땅 곳곳의 토착 신앙과 서쪽에서 들어온 아리아

인의 브라만교가 결합해 탄생한 종교다. 간단히 말해서 자연과 초자연적 현상을 모두 신으로 섬기는 다신교다. 너무나 신이 많아서 분류하는 것도 어렵다. 그런데 힌두교 신의 중요한 특징으로는 각각 그 배우자에 해당하는 신이 있다는 점을 들 수 있다. 힌두교의 신은 남성이므로 이들의 배우자는 당연히 여성 신이다. 그러므로 힌두교에서 여성 신을 만들어내는 일은 앞에서 거론했던 여성의 힘을 숭상하는 샥티즘의 발달과 밀접한 관련이 있다. 남성에게 다양한 성격이 있듯이 여성에게도 다양한 모습이 있다. 남성이 다종다양하듯이 여성도 다종다양하다는 것은 굳이 말할 필요가 없는 것이다. 바꿔 말하자면 힌두교의 여신도 그만큼 다종다양하다. 자애로운 성격의 여신이 있는가 하면, 흉포한 여신도 있다. 아름답거나, 사랑스럽거나, 잔인하거나, 심술궂기도 하며, 때로는 존경스럽기도 하고, 때로는 원망스럽기도 하다. 이런 다양한 감정과 속성을 다 나타낼 수는 없지만, 적어도 이미 인도에서 여러 성격의 여신을 만들어내고 숭상했던 것만은 분명하다.

인도의 세계관에서 천신은 보통 데바deva라고 한다. 산스크리트로 데바는 원래 하늘에 사는 신을 뜻하며, 하늘은 데바로카devaloka라고 한다. 데바로카나 데바나 모두 중국에서는 천天으로 번역했다. 이때 데바는 하늘의 신인 제석천, 사천왕四天王 그리고 이들이 이끄는 여러 종류의 신을 모두 포괄한다. 로카는 공간 혹은 세계

를 뜻하므로 데바로카는 단순히 이들이 사는 하늘(天), 바로 천계天界를 의미하기도 한다.

불교나 힌두교의 모든 하늘에 거주하는 데바를 천신, 낙천樂天·비천飛天·천부天部·천인天人이라고 번역했으며, 발음 그대로 음역하여 제바提婆라고 하기도 했다. 남성인 천신을 남천男天·천남天男이라고 따로 번역하기도 했다. 반면 여성인 천신은 여천女天·천녀天女라고 하며, 이들은 모두 데비의 번역어다. 사실 불교의 우주론에 따르면 색계色界 이상의 하늘에서는 음욕도 없고 남녀의 차별상도 없기 때문에 천신이건 천인이건 남녀의 구별이 없다고 봐야 한다. 그럼에도 남성인 천신과 여성인 천신을 구별하고, 이들을 각각 데바와 데비로 칭한 것은 인도의 문화에서는 또한 지극히 자연스러운 일이다.

굽타 시대를 지나 팔라 시대로 가면 더 많은 신과 여신이 만들어진다. 그에 따라 신상과 여신상이 만들어지는 것도 당연한 일이다. 인도에서 만들어진 여신은 그대로 동남아시아로 전해졌다. 따라서 이 신들의 세계에 등장하는 신은 두 계열로 나뉘며, 힌두교 신화에는 유력한 신이 다수 등장한다. 이 신들은 관장하는 분야가 따로 있으며 맡은 역할도 다 다르다. 그리스 신화의 신들처럼 싸우기도 하고 타협하기도 한다.

인도에서 처음으로 만들어졌지만 동남아시아에서 널리 신앙

된 여신으로 데비를 들 수 있다. 데비는 원래 힌두교에서 가장 강력한 여신이지만 대개 여신 일반을 통칭하는 말이다. 인도 전통의 토착 여신으로 풍요를 주관하는 지모신地母神에 기원을 둔다. 흔히 힌두교 최고의 신이자 파괴의 신인 시바의 부인이라고 하며, 대大 어신이라는 뜻으로 마하데비Mahadevi라고도 불린다. 《베다》에는 브라만교의 천지창조 신화가 나오는데, 이 신화에 등장하는 공포의 여신 바이라비Bhairabi가 토착신 데비의 화신으로 알려졌다.

아주 오랜 옛날에 불의 상징인 황금 알이 물 위를 떠다니고 있었다. 1000년이 지나자 황금 알에서 불로 모든 죄를 없애주는 푸르사가 태어났다. 푸르사는 너무나 외로운 나머지 스스로 남자와 여자로 분열했다. 남자와 여자 이 둘은 새로운 생명을 탄생시켰다. 이 둘 중에서 여성 창조신을 비라주라고 한다.

《베다》 자체에는 데비라는 이름이 나오지 않지만, 힌두교에서는 나중에 황금 알에서 나온 창조신 푸르사를 시바로 보고, 여성인 비라주를 데비라고 했다. 천지창조 신화에서부터 나오는 것을 보면 확실히 데비가 모든 여성 신의 어머니에 해당한다는 것을 알수 있다. 그만큼 중요하고 의미 있는 신이다.

힌두교에서 데비는 최고의 신이 지니는 여성적 속성을 말한다.

데비의 이 여성적 속성으로 인해 비로소 최고의 신이 지닌 의식 Consciousness이나 분별력Discrimination이라는 남성적 속성이 제대로 발현될 수 있다. 우주를 창조할 때 최고신의 남성적 측면인 의식은 신의 마음속에 '우주의 설계도'를 그린다. 하지만 이 설계도는 설계도일 뿐이다. 이것만으로는 물질로 이뤄진 우주가 구체화되지 않으며, 최고신의 여성적 속성인 데비 또는 샥티라는 에너지가 더해져야 마침내 설계도대로 우주가 창조된다. 창조는 여성신의 영역인 것이다. 그렇기 때문에 여신 숭배는 힌두교에서 점차 중요성이 높아지게 된다. 힌두교의 양대 산맥인 시바를 섬기는 시바파와 비슈누를 섬기는 비슈누파 모두에게 데비는 의미가 있다. 그녀는 남성 성격의 신이 가진 활동적인 에너지가 구체화된 여신이다. 시바파의 데비는 시바의 샥티이자 배우자이며, 대개는 파르바티Parvati를 말한다. 비슈누파의 경우 데비는 비슈누의 샥티이자 배우자인 락슈미Lakshmi를 일컫는다.

신들의 세계에서 계급이 높은 신이 그렇듯이 데비 역시 여러 종류의 다른 모습으로 나타난다. 데비의 화신 모두 각기 다른 이름으로 불리며, 이 화신들은 아주 다양하다. 데비의 화신 중에서 비교적 온순하고 여성적인 성격을 가진 것은 사티Sati와 파르바티다. 시바의 첫 번째 아내인 사티는 강렬하고 난폭한 시바와 균형을 맞추기 위해 우아한 존재로 그려졌다. 처음에는 사티와 파르바티가

동일한 존재라고 여겨졌지만, 나중에는 사티가 죽은 뒤에 다시 태어난 존재가 파르바티라고 바뀌게 된다.

이들은 모두 시바의 배우자답게 시바를 대신하여 여러 역할을 수행한다. 반면 마치 여성형 시바라는 생각이 들 정도로 난폭하고 흉악한 성격을 가신 여신으로는 두르가Durga와 칼리Kali를 들 수 있다. 이들은 흉포한 파괴의 여신인 만큼 외모도 매우 위협적이고 과격하다. 한편 데비의 다른 화신으로 나타나는 여신으로는 우마Uma와 가우리Gauri가 있다. 데비의 화신은 딱히 한마디로 정의 내리기 어려울 정도로 다양하다. 어떤 면에서는 상당히 극적이기도 하다. 왜냐하면 어떤 때는 우아한 모습의 화신이 되었다가, 또 어떤 때는 파괴 신의 흉포한 화신이 되었다가 하기 때문이다. 데비가 대지의 여신에 기원을 두었기 때문인지도 모른다. 오늘날에도 인도에서는 각양각색의 화신으로 나타나는 데비에게 살아 있는 제물을 바치는 의례를 거행하는 곳이 있다.

황금의 여신 우마는 시바의 부인 파르바티가 극심하게 고행을 하자 피부가 황금색으로 빛나며 다시 태어난 모습이라고 한다. 그래서 우마는 흔히 광명과 미를 상징하는 여신이며, 그에 걸맞게 매우 아름다운 형상으로 만들어진다. 유명한 미국의 여배우 우마 서먼의 이름도 이 우마에서 따온 것이다. 불교도이자 학자인 그녀의 아버지가 바로 이 인도 여신의 이름을 따서 지어준 이름이다.

캄보디아 코 크리엉 출토 우마,
7세기 후반,
프랑스 기메 동양박물관 소장

우마라는 이름을 지어준 아버지의 바람 덕분에 그녀는 아름답고 우아한 여신 같은 미모를 지니게 되었는지도 모른다.

인도의 조각에서는 파르바티나 우마, 칼리 등이 명확히 구분된다. 대개 그녀들이 타고 다니는 동물이나 손에 든 물건(지물)으로 구분할 수 있다. 인도의 신상은 동물을 타고 있거나 옆에 동물이 있는 모습으로 만들어진다. 각 신은 고유의 동물을 타고 다니며, 올라탄다는 의미에서 이를 승물乘物이라고 한다. 예를 들어 시바의 승물은 황소 난딘Nandin이다. 그래서 시바상은 난딘을 타거나 그 옆에 서 있는 모습으로 많이 나타난다. 위대한 여전사 두르가 여신은 무시무시한 사자를 타고서 물소로 변신한 악마 마히샤Mahisha를 물리친다. 승물이나 지물이 비교적 명확한 인도의 조각에서 여신의 이름을 알아맞히는 것은 그다지 어려운 일이 아니다. 그러나 동남아시아에서는 경우가 다르다. 일찍부터 힌두교의 영향을

받았지만 여신의 도상적 특징이 명확하지 않아서 그 이름을 알기 어려운 경우가 종종 있다. 여신 조각상이 꽤 많은데도 말이다.

현재 프랑스 파리의 국립 기메 동양박물관Musée National des Arts Asiatigues-Guimet에 있는 여신상이 **우마**로 추측된다. 이 여신상은 1896년에 아데마르 르클레르Adhémar Leclère가 메콩 강 인근 코 크 리엉Koh Krieng의 벽돌로 지은 성소에서 발견했다. 현지의 성소는 다 허물어져 폐허가 되었는데, 이 조각이 7세기 후반의 것으로 추정되므로 성소도 비슷한 시기에 건축되었을 것이다. 당시 이곳은 메콩 강을 따라 이뤄지던 교역의 중심지로 번성했던 도시 샴부푸라Sambhupura로 추정된다. 샴부푸라는 이 지역의 고대국가 푸난 Funan·扶南 이래 캄보디아의 중심지였던 이샤나푸라Īśānapura와 혼인을 통한 동맹 관계에 있었다. 두 도시는 약 97킬로미터나 떨어져 있었지만 조각 양식이 비슷한 것으로 보아 사원 건축이나 조각가들의 인력 풀은 공유했을 것이다. 당당한 신체의 여신은 상체에 아무것도 걸치지 않았고 긴 치마를 입었다. 머리의 보관과 치마의 장식은 아주 단순해서 소박해 보이기까지 한다. 그럼에도 툭 튀어나온 아랫입술과 동그란 눈동자가 매우 강한 인상을 준다.

투사의 미소 : 미소 짓는 여신, 캄보디아의 두르가

프랑스의 기메 동양박물관에 있는 두르가 여신상은 물소로 변

신한 악마 마히샤를 물리치고 이를 그대로 밟고 서 있는 모습이다. 팔 아랫부분이 떨어져서 무엇을 들고 있었는지, 어떤 손 모양이었는지는 알 수 없다. 인도 신화에서 두르가는 1000개의 팔을 가지고 있다. 그렇지만 1000개의 팔과 손을 조각하기는 어렵기 때문에 보통 네 개에서 열 개 정도의 팔을 가진 형상으로 만든다. 두르가에 비하면 우마는 그저 우아하고 아름다운 여신의 모습이다. 기메의 두르가상은 참파Champa 지역에서 수습한 것이다. 베트남 중부에 있었던 고대국가 참파는 인도의 영향을 강하게 받아서 일찍부터 인도화가 된 나라였고, 힌두교를 비롯한 인도 문화를 잘 발달시켰다. 그러면서도 원래부터 가지고 있던 독자적인 문화를 교묘하게 융합해 참파 미술을 만들었다.

베트남만이 아니라 캄보디아에서도 역시 두르가상이 다수 만들어졌다. 잡귀·잡신을 단박에 무찌르는, 흉포하지만 위대한 힘에 기대고 싶었던 걸까? 물론 동남아시아의 두르가상은 난폭하거나 잔인해 보이지는 않지만 말이다. 앙코르 제국이 세워지기 전인 7세기 후반에 조성된 두르가상이 좋은 예다. 현재 프놈펜 국립박물관에 있는 이 두르가상은 온화해 보이기만 한다. 그녀의 얼굴과 작달막한 체구 어디에서도 천하의 악마를 무찌른 용사라는 느낌이 들지 않는다. 세상의 어느 신도 온갖 모습으로 변신해서 덤벼들던 악마를 이겨내지 못했기에 결국에는 그녀가 대신 싸운 게 아

품 톤라프 출토 두르가, 7세기 후반, 캄보디아 프놈펜 국립박물관 소장

니었던가. 이렇게 부드러운 미소를 띤 두르가라니!

　승리한 신의 자신감일까? 그녀가 용맹한 여신 두르가라는 것을 알려주는 것은 맨 아래 대좌에 새겨진 물소 머리밖에 없다. 두르가 여신이 마지막으로 물소로 변해서 천국의 문을 들이받은 악마 마히샤를 물리치고 최후의 승자가 되었기 때문이다. 두르가 여신이 서 있는 대좌에 작고 보잘것없이 새겨진 물소 마히샤가 보인다. 한때 기고만장하여 신들의 세계를 휘젓고 다니며 행패를 부리던 마히샤의 비참한 말로가 이런 초라한 선각으로 남았다. 역시 캄보디아의 콤퐁 스퓨Kompong Speu 지구 품 톤라프Phum Tonlap에서 발견됐으며, 사암으로 만들어졌다. 보기 드물게 보존 상태가 아주 좋다. 물소로 변신한 마히샤를 물리치고 승리의 기쁨을 만끽하는 모습이 잘 표현됐다.

　마히샤를 무찌르는 여신 두르가 이야기는 인도의 〈마르칸데야 푸라나Markandeya Purana〉와 〈마치아 푸라나Matsya Purana〉에 나온다. 사실 대부분의 인도 여신이 시바의 부인 파르바티나 데비의 화신이거나 그들이 다른 모습으로 태어난 존재로 알려졌다. 하지만 두르가의 경우는 기원을 좀 다르게 보기도 한다. 특히 마히샤를 물리치는 두르가는 팔이 네 개인데, 각각의 손에 들고 있는 지물이 비슈누의 경우와 매우 비슷하다. 그래서 두르가는 비슈누와 관련이 깊다고 본다.

적어도 4세기 무렵까지 인도에서는 두르가가 중요하게 여겨지지 않았던 까닭에 조각상도 별로 없었다. 오히려 인도에서 멀리 떨어진 동남아시아에서 만들어진 두르가상이 종종 발견되는 것이 흥미롭다. 두르가의 경우에는 아리안 계통의 신앙과 달리 인도의 토착 신앙에 뿌리를 누었다고 본다. 풍요를 기원하면서 지냈던 희생 제의의 흔적이 남아서 두르가에게 이어졌다는 견해다. 신화에서 마히샤는 여성에게 패배할 운명이었던 것으로 나온다. 바꿔 말해서 남성인 어떤 신도 마히샤를 이길 수 없었다는 말이다. 번번이 마히샤에게 당한 신들의 분노와 그 강한 에너지가 두르가에게로 전해졌다.

미는 시각과 촉각의 경계를 넘고

신화에서는 두르가의 외모와 강력한 힘을 다음과 같이 설명한다.

> 두르가의 얼굴은 시바에게서, 머리털은 야마Yama에게서 왔으며, 팔은 비슈누에게서 왔다. 시바는 그의 삼지창을 두르가에게 주었고, 비슈누는 자신의 법륜Chakra을, 바람신 바유Vayu는 활과 화살을 주었다. 여신 두르가는 세상 모든 신의 무기를 들고 사자 위에 올라탔다. 모든 신의 강한 힘 그 자체의 화신인 그녀는 마침내 신들이 바라는 대로 악마 마히샤를 무찔렀다.

신화는 무시무시하다. 그런데 캄보디아의 이 두르가 여신은 전혀 무섭게 생기지 않았다. 무섭기는커녕 파리 한 마리 못 죽일 것 같은 자애로운 모습이다. 이목구비가 뚜렷한 얼굴은 자신감이 넘치면서도 온화하게 보인다. 시선을 확 잡아끄는 미모는 아니지만 우아하고 부드러운 얼굴이다. 여신의 아름다움은 바로 이 자애로움에서 나온다. 달걀형 얼굴과 곡선으로 이뤄진 신체는 아주 조화롭다. 팔과 다리, 몸의 둥근 모델링이 더욱 온화한 모습을 강조한다. 부드러운 곡선은 악마를 물리친 최강의 전사라는 두르가의 성격을 떠올리기에 오히려 방해가 될 정도다. 저렇게 여성스럽고 다정해 보이는 여신이 어떻게 그런 무시무시한 악마와 대적할 수 있었단 말일까?

여신은 허리를 살짝 굽혀 삼곡三曲 자세를 만들고, 인체의 곡선미를 맘껏 드러낸다. 그녀의 팔과 다리의 모델링은 사실적인 사람의 몸을 떠올리게 한다. 차가운 돌이 차갑게 느껴지지 않고 만지면 따뜻할 것 같다. 폭신하고 말랑할 것 같은 느낌마저 든다. 시각을 촉각으로 전환하는 것이 바로 이 캄보디아의 조각품이다. '보는 것'을 통해서 '만지는 것' 같은 느낌을 주다니! 캄보디아 조각의 부드럽고 온화한 마무리는 이 작품들이 보는 사람에게 촉각의 연쇄반응을 일으킨다는 점에서 공감각적이다. 캄보디아의 예술인들은 시각과 촉각의 경계를 넘나드는 미의식을 추구했던 것인가?

이 점은 인도의 여신상이 활기차면서 강렬한 느낌을 주는 것과 좋은 대비가 된다. 인도의 두르가나 칼리 여신상은 그녀들의 신화에 걸맞게 무자비하고 위압적인 모습으로 만들어진다. 정말로 마히샤를 무찌를 힘이 온몸에서 가득 넘쳐나는 것처럼 보인다. 그들을 보는 누구나 섭에 질려 숭배하지 않을 수 없게 만드는 힘이 있다. 시각적으로 표현된 여신의 막강한 위력에 위협을 받고, 그녀의 힘을 빌려 악마의 겁박에서 벗어나고 싶은 생각이 절로 들 정도다. 말하자면 신화의 내용에 충실한 미술이라고나 할까.

똑같은 신화가 동남아시아로 전해졌다. 내용은 같았을 것이다. 그에 따라 비슈누와 가네샤(지혜와 학문의 신으로, 코끼리 머리에 사람의 몸을 하고 있다) 등의 다른 힌두교 신처럼 동남아시아에서도 두르가가 만들어지기는 했다. 하지만 그 외피는 달랐다. 내용은 물소로 변한 악마 마히샤를 물리친 전사 두르가라는 점에서 같다. 발아래 물소를 새겨 마히샤가 항복했음을 보여주는 걸 보면 신화 내용을 잘 알고 있었음이 분명하다. 그런데 동남아시아의 두르가 자체는 온유하고, 어찌 보면 사랑스럽기까지 하다. 아담하고 포근한 여성스러움이 넘친다. 여신과 신화는 인도에 기원을 두었지만, 그 표현방식은 오롯이 캄보디아의 것이었다. 온화하고 자애롭고 의지하고 싶은 모성의 소유자 두르가로 만든 것은 캄보디아 사람들의 의지이고 미의식이다.

또 다른 동남아시아의 두르가 중에서 주목을 끄는 것은 캄보디아 캄퐁톰 주의 **삼보르 프레이 쿡**Sambor Prei Kuk에서 발굴된 조각상이다. 삼보르 프레이 쿡은 대륙부 동남아시아 최초의 고대 왕국인 푸난과 첸라Chenla·眞臘의 유적이 있는 곳이다. 대략 7세기부터 10세기 앙코르 시기까지의 유적과 유물이 남아 있다. 이곳은 7세기 초 첸라의 수도였던 이샤나푸라가 위치했던 곳이기에 캄보디아 고대 미술의 흔적을 확인할 수 있다. 현지에는 크고 작은 신전과 사원, 사당이 거의 폐허처럼 남아 있다. 무엇보다 이샤나푸라의 영광을 되새기게 해주는 걸작을 하나 꼽으라면 주저 없이 바로이 두르가상을 들겠다. 머리도 없고, 팔도 없고, 곳곳에 깨진 흔적이 있지만 말이다.

깨져서 떨어져나간 대좌에는 아마 물소가 있었던 것으로 보인다. 물소 마히샤를 밟고 선 두르가가 분명하다. 그러나 앞의 품 톤라프에서 나온 두르가와 마찬가지로 이곳의 두르가 역시 온화하고 부드러운 여성의 아름다움이 보일 뿐이다. 잔혹하고 위협적인여신 두르가가 아니다. 처절한 사투 끝에 마히샤를 물리치고 승리의 기쁨에 들떠 물소를 짓밟고 서 있는 공포스러운 여신의 모습과는 거리가 멀어도 아주 멀다. 그보다는 마치 여성적인 신체의 아름다움을 맘껏 과시하여 눈이 부신 그 매력에 굴복한 악마가 제스스로 와서 항복의 깃발을 들었을 것만 같다. 만일 이 여신상에

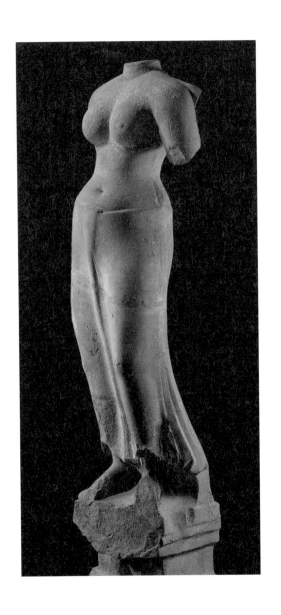

삼보르 프레이 쿡 출토 두르가, 7세기 후반, 캄보디아 프놈펜 국립박물관 소장

머리가 남아 있었다면 부드럽고 따뜻한 미소를 지으며 자신을 숭배하는 사람들을 지긋이 내려다보고 있지 않았을까. 분명 숭배자들을 편안하게 감싸 안을 것 같은 얼굴이었을 것이다. 상처 입은 사람과 신산한 삶을 사는 사람에게는 위로를 해주고, 가난한 사람이나 심신이 불편한 사람에게는 복을 내려주고, 하소연하는 모든 이들의 바람을 언제든 들어줄 것 같은 자애로운 모성의 두르가다.

자연주의에 가까운 조각 솜씨 또한 뛰어나다. 가슴에서 아랫배로 이어지는 곡선과 아랫배의 양감은 정말 바로 눈앞에 모델을 놓고 그대로 만든 듯하다. 허리를 살짝 굽히고, 왼발을 약간 앞으로 내밀어 인체의 굴곡을 자연스럽게 드러낸다. 그에 따라 골반에서 넓적다리로 내려가는 선, 탄탄한 다리의 근육이 사실적으로 보인다. 이것은 단지 인체의 재현再現이 아니다. 보인다고 해서 보는 그대로 만들 수 있는 것은 아니다. 재현의 동기, 재현의 목적을 구현하는 것과 그 솜씨는 전혀 다른 별개의 것이다. 탄력 있는 신체에서 보이는 인체의 관능적인 아름다움을 표현하고 싶다고 해서 그대로 다 만들 수 있는 게 아니란 말이다. 돌 다루는 기술, 조각 솜씨, 숙련된 장인의 3박자가 다 맞아야 한다. 첸라의 유산, 이 삼보르 프레이 쿡의 두르가는 그것이 잘 맞아떨어진 아주 좋은 예다. 이 시기 캄보디아의 고대 왕국 첸라의 예술이 감각적으로나 기술적으로나 절정에 이르렀음을 잘 보여준다.

동남아시아의 여신상은 두르가건 우마건, 인도의 여신상이 보여주는 강력한 흡인력을 갖고 있지 않다. 첫눈에 확 들어오는 강한 인상을 내보이는 것도 아니다. 하지만 분명히 특색이 있다. 즉 부드럽고 온화하며 조용하고 은근하게 시선을 사로잡는다. 뭉근히 끓이는 연탄불 같은 매력이 있다. 한눈에 홀딱 빠졌다가 곧 싫증을 내는 미술은 아닌 것이다.

　　사실상 동남아시아의 조각은 대개의 경우 신상神像이거나 사원을 장식하는 조각이다. 그러니 일찍부터 동남아시아로 전해진 인도의 종교에서 영향을 많이 받았고, 베트남의 경우는 중국의 영향을 받았다. 인도나 중국이나 미술에서도 개성이 매우 강한 나라들이다. 그 사이에 위치한 동남아시아는 두 지역의 영향을 받았으면서도 자기네 방식의 아름다움을 추구했다. 조각은 균형 잡힌 신체와 안정감 있는 비례, 탄탄한 몸매와 자연스러운 양감의 묘사에서 포근하고 편안한 느낌을 받는다. 흉포한 여신 두르가조차 자애로운 모성의 소유자처럼 만드는 게 동남아시아다. 신에 대한 아이디어와 종교적인 의례·사상은 주로 인도에서 전해졌지만, 사원과 신상 조각은 동남아시아 현지인의 미의식을 따랐다. 그들이 추구한 아름다움은 부드럽고 완만한 곡선의 아름다움이고, 정서적으로는 안정감을 기본으로 한다. 신체의 양감은 관능적이면서도 자연스럽게 표현한다. 과도하게 넘치는 감성보다는 조용하게 가라

앉은 아늑한 분위기를 자아낸다. 이것이 동남아시아 조각상의 특징이고, 그들이 추구한 미의 구현이다.

지상에 내려온 천상의 무희, 압사라

신인지 아닌지 애매한 존재 중에 압사라Apsara가 있다. 압사라는 신들의 궁전인 사원에서 많이 볼 수 있는 존재이므로 꽤나 친숙한 이름이지만, 그 실체에 대해서는 잘 알려지지 않았다. 압사라는 무엇일까? 쉽게 말해서 하늘의 요정 정도로 보면 되겠다. 대개 요정이라고 하면 숲의 정령이나 나무의 정령을 생각한다. 어떤 사람은 동화 속의 엄지공주를 생각할 수도 있고, 어떤 사람은 《피터 팬》에 나오는 팅커벨을 생각할 수도 있다. 그러나 압사라는 그보다 훨씬 크고, 사람 같은 구체적인 존재다. 어차피 상상 속의 존재이긴 하지만 말이다. 개념으로 보면 요정이나 정령과 비슷한 존재임이 분명하다. 흔히 '천상의 무희' 또는 '춤추는 여신'으로 알려진 압사라는 《리그베다》, 《마하바라타Mahābhārata》, 《라마야나Rāmāyaṇa》

등에서부터 나온다.

압사라의 춤 : 신을 즐겁게, 인간을 기쁘게

압사라는 영어로 님프라고 번역되기도 한다. 원래 압사라는 인도의 힌두교와 불교 신화에 나오는 구름과 물의 요정에 기원이 있기 때문이다. 힌두교의 천지창조 신화에 따르면 물 위apsu에서 태어났기rasa 때문에 압사라라는 이름을 갖게 됐다. 압사라는 신들이 불사不死의 약 암리타Amrita를 얻으려고 우유의 바다를 휘저을 때 락슈미와 함께 이 우유 바다의 물거품에서 탄생했다. 그들은 천신天神 인드라Indra를 따르는 권속眷屬 간다르바Gandharva·乾闥婆의 부인들이므로 간다르바와 함께 인드라의 하늘에 살았다. 날씨와 전쟁을 관장하는 인드라는 도리천의 주인으로, 불교에서는 제석천으로 번역된다. 인드라를 따르는 하위 신으로 여덟 명의 장군, 즉 팔부중八部衆이 있고, 간다르바는 그중의 하나다.

간다르바는 불교의 우주관에서 볼 때 가장 낮은 서열의 신이다. 그는 하늘을 날아다닐 수 있으며 음악적 재능이 있어서 인드라의 음악을 담당한다. 술과 고기를 먹지 않고 향기만 먹는 존재라서 나무껍질이나 수액樹液, 꽃잎 등의 향기 안에 살고 있는 것으로 묘사되기도 한다. 불교에서는 그가 지닌 음악적 재능에 따라 항상 악기를 연주하며, 부처가 설법하는 자리에 나타나 부처의 법을 찬탄

하는 존재로 묘사된다. 그러니 간다르바의 부인에 해당하는 압사라 역시 인드라가 다스리는 도리천에 사는 천녀이며, 또 간다르바의 음악에 맞춰 춤을 추거나 악기를 연주하는 존재이기에 자신의 재주로 신들을 즐겁게 하는 역할을 한다. 힌두교 신화나 불교 경전 속의 이런 설명으로 인해 압사라는 무희舞姬로도 알려졌다. 그래서 미술로 표현된 압사라는 젊고 아름다우며 우아한 모습이다.

인도의 압사라는 이른 시기부터 등장한다. 이들은 간다라와 마투라의 불전 부조에서부터 보인다. 유명한 '사위성舍衛城의 신변神變' 장면을 비롯해서 석가모니가 설법을 하는 장면에 빠짐없이 등장한다. 대개 하늘에서 꽃다발이나 화관을 들고 내려와 석가모니에게 공양하는 모습이다. 실크로드를 따라 동아시아로 전해진 인도 불교와 불교미술 역시 비슷한 방식으로 다시 창조됐다. 비중이 크지는 않지만 중국의 석굴사원이나 독립상에서도 비천(압사라)은 꼭 필요한 존재였다. 비천은 시각적으로 석가모니의 설법을 찬탄하고 공양할 가치가 있음을 입증해 보이는 존재이기 때문이다.

특히 **압사라**가 가장 많이 표현된 곳은 앙코르와트가 있는 캄보디아다. 실제로 앙코르와트에만 1700여 점의 압사라가 새겨져 있다는 보고가 있다. 그러다 보니 압사라 자체는 인도 신화에서 창안된 존재지만 오히려 캄보디아를 대표하게 됐다. 다양한 포즈의 압사라가 캄보디아의 상징처럼 쓰인 지 이미 오래된 상황이다. 압

사라는 어떻게 캄보디아를 대표하는 이미지가 됐을까? 무엇보다 세계 어디에서도 캄보디아를 능가하는 곳이 없을 정도로 많은 압사라 조형이 중요한 역할을 했을 것이다. 그다음으로는 근대에 다시 부활한 압사라 댄스가 여전히 캄보디아 곳곳에서 공연되는 것을 들 수 있다. 원래 앙코르와트에 표현된 압사라 댄스는 그 명맥이 끊어져 계승되지 않았다. 대부분의 캄보디아, 즉 크메르 전통 무용은 두옹Duong(1841~1869 재위) 왕의 옹호를 받아 19세기 중엽부터 부흥되기 시작하여 20세기에 다시 발전한 것이다. 압사라 댄스도 예외가 아니다.

캄보디아의 상징, 압사라 댄스

1940년대에 당시 캄보디아의 왕이었던 노로돔 수라마리트 Norodom Suramarit의 왕비 시소와트Sisowath Kossomak Nearirath Serey Vatthana는 초등학교 어린이들이 종이로 만든 옷을 입고 앙코르와트의 압사라 춤을 추는 것을 보았다. 말하자면 초등학생들의 학예회였는데 이를 보고 그녀는 압사라 댄스를 복원해야겠다고 마음을 먹었다. 왕비는 노로돔 시아누크의 딸이자 자기 손녀인 노로돔 부파 데비Norodom Buppha devi를 압사라 댄스의 전수자로 삼고 싶었다. 당시 다섯 살이었던 부파 데비 공주는 열심히 압사라 댄스를 공부했다. 물론 할머니의 강력한 후원에 의한 것이었다.

압사라 무희들, 19세기 말 사진

1967년에 성인이 된 그녀는 할머니가 시키는 대로 비단옷과 보석으로 제대로 치장을 하고 아버지 시아누크의 왕실에서 공연을 했다. 할머니 시소와트가 친히 고른 무용수들과 악단이 그녀를 뒷받침했다. 별이 빛나는 아름다운 밤이었다.

압사라 댄스는 공식적으로 '로밤 텝 압사라Robam Tep Apsara'라고 한다. '압사라 신들의 춤Dance of the Apsara Divinities'이라는 뜻이다. 춤사위는 아주 다양해서 2000가지가 넘는다고 한다. 앙코르와트 현지에 남아 있는 비문과 묘비에는 춤을 추는 무희에 대한 기록이 있고, 타 프롬Ta Phrom 사원에도 615명의 무용수가 살았다는 기록이 남아 있다. 이로써 무희의 춤이 압사라 댄스이고, 압사라

압사라 무희들의 춤

는 '춤추는 여신', '천상의 무희'라는 의미였음을 알게 됐다. 하지
만 기록만으로는 춤을 복원할 수 없었다. 현재 복원된 춤의 동작
은 겨우 200여 개에 불과하고, 그나마 앙코르와트 사원 벽에 새겨
진 압사라의 동작을 본떠서 만들어진 것이다.

압사라 댄스의 내용은 힌두교 신화를 담은 것이다. 따라서 힌두
교 신화가 전해진 동남아시아 여러 지역에 이와 비슷한 무용 또는
무용극이 있었을 것이다. 라오스나 태국에도 캄보디아의 압사라
댄스와 비슷한 전통무용이 있었다고 한다. 하지만 캄보디아의 압
사라 댄스가 더 우아하고 섬세하다는 평을 받는다. 아마도 캄보디
아 특유의 압사라 조형이 많은데다가 왕실에서 집중적으로 투자

하여 복원했기 때문일지 모른다. 그에 따라 국제적으로는 크메르 황실 발레 또는 캄보디아 궁정 댄스 등으로 알려졌다. 또 캄보디아 황실 발레라는 이름으로 유네스코 세계무형문화유산으로도 등재됐다.

하지만 새로 복원된 압사라 댄스도 오래 지속되지는 못했다. 시아누크가 권력을 잃고 폴 포트Pol Pot의 크메르 루주Khmer Rouge가 정권을 잡았을 때 많은 궁중무용수가 살해됐기 때문이다. 악명 높았던 킬링필드Killing Field 시절, 당시 캄보디아에 있었던 300명 가량의 압사라 무용수도 학살되는 바람에 이 무용의 맥이 끊겼다. 시소와트 왕비의 적극적인 후원으로 복원된 압사라 댄스는 부파 데비 공주를 주인공으로 삼아 프랑스 등지로 해외 순회공연을 가곤 했다. 동남아시아만이 아니라 유럽에서도 이름을 떨친 궁중무용을 폴 포트가 좋아할 리 없었다. 지식인, 고등교육자와 함께 압사라 무용수도 학살 대상자로 분류되어 대부분 처형됐다. 이들이 대거 살해되자 전통 압사라 댄스의 명맥은 다시 끊어져버렸다.

이 와중에 압사라 무용수라는 것을 숨기고 도망간 사람들 30여 명이 간신히 살아남았다. 오래도록 숨어 살던 그들을 불러 전통무용의 끊어진 목숨 줄을 살려보려고 했던 것은 1980년대 들어서였다. 앙코르와트를 중심으로 캄보디아의 여러 곳에서 관광객을 대상으로 밤마다 공연되는 압사라 댄스는 사실상 이때 다시 부활된

바욘 사원의 공연단

무용이다. 원래의 압사라 댄스는 압사라 자체가 그렇듯이 오직 왕실에서 신과 왕에게 바친 비밀스러운 춤이므로 아무 기록도 남아 있지 않았다. 사람에게서 사람에게로 학습과 훈련을 통해 전수되던 것이다. 그러므로 지금 공연되는 압사라 댄스가 앙코르와트 건립 당시에 공연되던 것과 같은지는 알 수 없다. 킬링필드에서 살아남은 무희들의 기억과 앙코르와트의 압사라 조각에 의존한 복원으로 만족해야 할 따름이다.

압사라 댄스는 우아한 전통음악에 맞추어 느릿느릿하면서 섬세하게 진행된다. 주로 《라마야나》를 주제로 이를 변화시킨 내용의 무용이라서 라마와 시타, 마왕 라바나와 원숭이 하누만이 나오며, 각 주인공의 성격에 따라 춤동작이 다르다. 명도가 높은 다양한 색상의 비단옷에 금빛 장신구를 갖춘 화려한 의상, 손톱까지 신경을 쓴 정교한 분장으로 눈길을 끈다. 비단옷의 색은 보랏빛이 도는 진분홍색, 진한 녹두색, 노란색이 어우러져 화려하면서도 기품이 있다. 주인공들이 입은 옷 색깔은 각각의 성격을 은연중에 암시한다. 손짓이나 몸짓 역시 마찬가지다.

압사라 댄스의 동작은 앙코르와트 사원에 새겨진 압사라의 모습과 일치한다. 부드럽고 우아한 손놀림, 정적인 춤사위는 인도나 스리랑카의 무용과 좋은 대조가 된다. 《라마야나》나 압사라가 남아시아에서 기원했지만 동남아시아에서 철저하게 현지화됐음을

보여주는 대목이다. 압사라 댄스는 원래부터 격식이 매우 까다롭고 손동작이 섬세해서 배우기 어려운 춤으로 이름이 높았다고 한다. 1980년대 이후 캄보디아 정부가 압사라 댄스와 같은 무형유산의 가치를 새롭게 평가하고 인식하기 시작해서 정책적으로 전통무용 교육을 강화하고 있다.

전통 시대에도 압사라 무용수의 신분은 매우 높았다고 전해진다. 압사라 자체가 천계의 존재이며, 천상과 지상을 오가는 특별한 존재라고 여겨졌기 때문이다. 우리나라도 그랬지만, 일단 궁중에 들어간 여성은 결혼을 할 수 없다. 압사라 무용수도 마찬가지였다. 다섯 살가량의 어린 여자아이 중에서 골라 무용을 가르쳤다. 몸이 유연한 어린 시절부터 춤을 배워야 동작을 기억하고 만들기 쉽다고 생각했던 까닭이다. 이들은 전통 방식으로 약 20년에 걸쳐 무용을 배우며 아주 엄한 훈련을 받지만, 그만큼 어느 정도의 특권이 인정됐다.

오늘날에도 캄보디아 정부에서 다양한 종류의 혜택을 주면서 전통을 이으려고 노력하기 때문에 자기 아이를 압사라 무용수로 만들려는 사람들이 적지 않다. 현재는 집안 형편이 어려운 아이나 고아들이 주로 '압사라 예술학교'에 간다. '압사라 예술학교'나 '왕립 프놈펜 대학'에서 전통무용을 배운 이들 중 일부가 '압사라 왕립 무용단'에 들어가 세계 각국에서 공연을 하고 있다. 이는 결과

적으로 다시 '압사라=캄보디아'라는 도식에 이바지한다. 분명한 것은 압사라 댄스가 동남아시아의 다른 어느 문화유산보다도 유명한 앙코르와트와 연계된 전통무용이라는 점이다. 성공적인 관광지 앙코르와트와 압사라 댄스의 인기는 압사라가 캄보디아의 상징이 되는 계기가 됐다.

'동양의 모나리자' 도굴 사건

캄보디아 미술에서 압사라 조각이 남아 있는 제일 오래된 유적은 반티아이 스레이Banteay Srei다. 앙코르 지역의 다른 유적에 비해 규모는 작지만, 섬세하고 정교한 부조가 잘 남아 있어 앙코르 초기의 걸작으로 손꼽힌다. 반티아이 스레이는 10세기 후반, 라젠드라바르만Rajendravarman 2세 때 야즈나바라하Yajñavarāha라는 브라만이 동생인 비슈누쿠마라Vishnukumara와 함께 세운 힌두교 사원이다. 왕실 일가이면서 아버지가 베다veda 학자였던 야즈나바라하는 라젠드라바르만의 궁정에서 궁정 의사로 일할 정도로 캄보디아의 전통 의학과 아유르베다 요법에 능숙한 승려였다. 그들은 앙코르톰Angkor Thom에서 북동쪽으로 21킬로미터 떨어진 이슈바라푸라Īsvarapura에 시바에게 바치는 사원을 세웠다. 봉헌비의 명문에 따르면 이 사원은 967년에 건립됐다. 현대 서양인이 이 사원을 '귀중한 보석'이라거나 '크메르 예술의 보석'이라고 극찬할 정도로 예

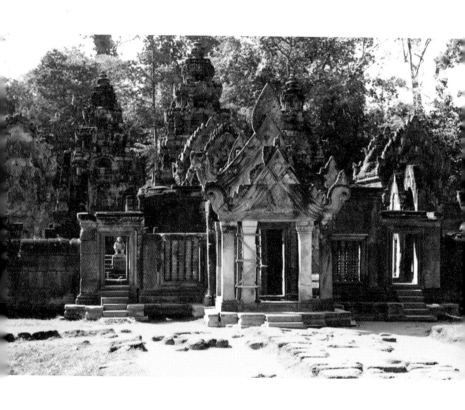

반티아이 스레이 사원, 10세기 후반

술성을 인정받는다. 아무래도 구석구석 세밀한 솜씨가 돋보이는 것은 건립자인 야즈나바라하가 음악가이기도 했으니만치 미적 감수성이 높은 사람이었기 때문일지 모른다.

앙코르의 유적 중에 왕실에서 조영하지 않은 유일한 사원으로 주목받았지만, 11세기경에는 어떤 이유에서인지 왕실이 사원을 관리하고 있었다. 프놈 산다크Phnom Sandak에서 발견된 비석의 명문에는 이 사원이 창건 이후 여러 번 확장되고 보수되었다고 쓰여 있다. 1119년 7월에는 사원이 디바카라판디타Divākarapaṇḍita에게 넘어갔으며, 적어도 14세기까지는 사원으로 존재했음이 밝혀졌다. 앙코르와트처럼 이 사원이 세간의 관심을 끌게 된 것은 20세기 들어서의 일이다. 말하자면 근대적으로 '재발견'된 것이다. 더더욱 주목을 받게 된 것은 세계적으로 유명한 프랑스의 문필가 앙드레 말로André Malraux 덕분이다. 프랑스의 저명 작가이자 뒤에 문화부 장관까지 지냈던 말로의 젊은 시절 이야기다.

1923년 말로는 반티아이 스레이에 있던 여신상 넉 점을 훔쳐 달아나다 곧 잡혔다. 그는 이 조각상을 팔아넘기려 했던 모양이나 무산되었고, 조각들은 제자리를 찾았다. 당시 식민지였던 캄보디아나 식민 본국 프랑스나 모두 이 사건을 흥미진진하게 바라보았다. 유명 작가가, 그것도 진보적 사고를 가진 줄 알았던 작가가 절도라니! 프놈펜에서나 파리에서나 사람들의 논쟁은 끊이지 않았

다. 열렬히 옹호하는 사람도, 맹렬히 비난하는 사람도 결코 물러서지 않았다. 이 사건으로 말로는 1심에서 실형을 선고받았지만, 그의 동료들이 적극적으로 구명 운동을 벌인 덕에 항소심에서는 금고 1년, 집행유예 2년을 선고받고 풀려났다. 풀려난 뒤에 말로는 오히려 식민지 정부를 신랄하게 비난했다. 서구 지식인의 이중성, 그들의 이중 잣대를 극명하게 보여준 사건이었다. 말로는 자신의 이 경험을 소재로 《왕도로 가는 길》이라는 유명한 소설을 발표했다. 소설을 쓰기 위해 체험이 필요했는지, 정말로 곤궁한 처지에서 벗어나기 위해 일확천금을 꿈꾸었던 것인지, 그건 모를 일이다. 이 사건으로 인해 그때까지도 앙코르 인근의 작은 유적에 불과했던 반티아이 스레이에 대한 관심이 고조됐다.

말로의 절도로 인해 갑작스레 반티아이 스레이에 쏟아진 관심은 사원의 복원으로 가닥을 잡아갔다. 앙코르 지역에서는 최초로 아나스틸로시스Anastylosis 공법으로 복원이 시도됐다. 이는 가능한 한 최대로 원래 썼던 건축 자재를 활용하여 복원하는 방법이다. 프랑스는 이 공법을 먼저 자바에서 실험했다. 네덜란드 복원 팀과 함께 중부 자바 보로부두르 지역에서 먼저 실험하고 나서 그 경험을 반티아이 스레이의 보수에 응용했던 것이다.

하지만 1936년에 애초의 봉헌비가 발견될 때까지는 반티아이 스레이 사원도 다른 앙코르 유적과 비슷한 12세기 무렵에 세워진

걸로 추정됐다. 그에 따라 사원의 복원 역시 12세기경의 사원 유적에 기준을 두고 있었다. 그런데 봉헌비로 인해 급작스레 10세기로 궤도를 수정하게 됐다. 되도록 건립 당시의 석재를 써서 사원을 보수하고 복원했지만, 비교적 무른 편인 사암의 상태가 고르지는 않았다. 붉은빛이 도는 사암으로 지은 사원은 짙푸른 나무로 둘러싸인 정글에서 눈에 아주 잘 띄었다. 현재 색이 고르지 않은 것은 무너진 채 방치되어 있었거나, 땅에 묻혀 있던 석재를 활용해 복원했기 때문이다. 한마디로 돌마다 상태가 달랐던 것이다. 기본적으로 사원 건설에 쓰인 사암은 나무처럼 잘 다듬어 마치 목조건물처럼 부재로 짜 맞추었고, 담벼락과 일부 구조물에만 벽돌과 라테라이트를 썼다.

반타이이 스레이는 '여인의 성'이라는 뜻이다. 원래의 사원 이름은 트리부바나마헤슈바라Tribhuvanamaheśvara였다. 즉 '삼면의 위대한 신 시바'라는 뜻이다. 삼면은 세 개의 얼굴로 세 개의 세상을 내려다본다는 뜻을 지닌다. 그런데 이를 여인의 성이라고 부르게 된 것은 사원 자체가 작고 아담한 이유도 있지만, 건물 벽에 새겨진 아름다운 여신상 때문이기도 하다. 사원 곳곳의 벽에는 전형적인 앙코르의 여인 부조가 있다. 이 여인상을 여신, 즉 데바타devata라고 보는 사람이 있는가 하면, 압사라라고 보는 사람도 있다. 사실 외형적으로는 생김새가 비슷하고 아무런 표식이 없기 때문에

이 여인상이 누구인지 알기는 어렵다.

데바타는 크메르어로 테보다tevoda라고 한다. 어원은 산스크리트 데바타에 있을 것이다. 데바타는 일반적으로 지위가 낮은 하급 여신을 말한다. 그런데 앙코르의 사원에서는 압사라와 데바타가 같은 의미로 쓰인다. 춤을 추는 자세의 여인은 압사라라고 하는 것이 보통이지만, 단순히 서 있는 자세의 하급 여신도 압사라라고 한다. 그런 점에서 보면 지위가 낮은, 이름 없는 여신을 전부 압사라로 통칭한 셈이다. 이것은 크메르적인 특수성이다. 인도나 중국에서는 압사라가 하급 여신을 가리키는 말로 쓰이지 않지만, 캄보디아 사회에서는 압사라가 워낙 중요하다 보니 오히려 여신처럼 높은 존재가 된 모양이다. 계급의 위계가 확실한 인도나 중국에서는 여신은 여신이고, 천녀는 천녀이므로 이런 혼용 현상은 생기지 않는다.

반티아이 스레이 사원 입구의 여인상은 과연 압사라일까, 데바타일까? 데바타라는 명칭은 동남아시아 전역에 퍼져 있다. 캄보디아에서만 데바타라고 하는 건 아니란 말이다. 데바타 혹은 데비가 섞여서 쓰이는데, 모두 남성 신격인 데바에 상응하는 호칭이다. 데바, 즉 천신에 대응하는 말이니 여신이 된다. 하지만 압사라와 데바타를 섞어 쓰는 것은 다른 나라에서는 좀처럼 찾아보기 힘들다. 더 나중에 건립된 앙코르의 다른 사원보다 반티아이 스레이가

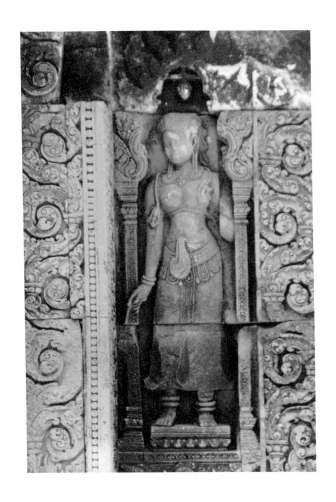

압사라, 반티아이 스레이 사원, 10세기

더 일찍 지어졌기 때문에 이곳 여인상은 압사라보다 데바타에 가깝다. 무엇보다도 춤추는 듯한 모습이 아니라 그저 똑바로 서 있는 모습의 여인상처럼 보이기 때문이다.

얼굴은 마모되어 잘 보이지 않지만 둥근 어깨와 가는 허리는 분명 여인의 인체를 모델로 했다. 하지만 인도의 여신상과 비교하면 인체의 굴곡은 한결 부드럽다. 인도식의 과장은 보이지 않는다. 인도의 여신 조각은 양감을 강하게 나타내고 움직임을 강조한다. 공처럼 둥근 가슴과 부러질 듯 잘록한 허리, 펑퍼짐한 엉덩이가 보는 이의 시선을 사로잡는다. 강조하고, 과장하고, 또 드러낸다. 숨기거나 가리는 것 없이 사람의 눈길을 잡아끈다. 반면 반티아이 스레이의 조각에서 볼 수 있듯이 동남아시아의 여성 조각은 은근하다. 과도하게 강조하는 법도 없고, 노골적으로 드러내지도 않는다. 물론 인체의 곡선을 드러내기 위해 허리를 비틀거나 몸을 굽히지 않는다. 인도의 조각을 보다가 캄보디아의 조각을 보면 밋밋하고 싱거울지도 모른다. 하지만 바로 그 부드럽고 조심스러워하는 듯한 분위기가 캄보디아 사람들이 선호한 미의식이다.

말로는 《왕도로 가는 길》에서 이 여신상을 '동양의 모나리자'라고 한껏 추켜세운다. 진심이었을 것이다. 놓친 고기는 더 큰 것 같고, 잃어버린 보석은 더 진귀한 것 같다고 하지 않는가. 그는 또 얼마나 아쉬웠을까? 이 여신상을 훔쳐다 내다팔려고 했던 그이니만

큰 남다른 애정을 담아 모나리자라고 했을 것이다. 겨우 1미터 남짓한 작은 상이니 벽에서 떼어내기도 쉬웠을 테고, 운반하기도 쉬웠을 것이다. 《왕도로 가는 길》에 도굴의 실태를 묘사한 것은 그 자신이 직접 보고 겪고, 심지어 지휘했기에 가능한 일이 아니었을까? 사원을 통째로 들고 갈 수 없으니 그중에서도 가장 아름다운 바로 저 여신상을 떼어냈다. 그대로 떼어내려고 끌과 망치를 쓰고, 혹시라도 있을지 모르는 이음새 접합 부위를 녹여 석재를 약화시키려고 불을 질렀다. 표면에 붙어 있었을 이끼와 나뭇가지를 없애려고 불을 질렀을지도 모른다. 하지만 검은 부분이 주로 조각상 쪽에 집중된 걸 보면 분명 떼어내기 쉽게 하려고 불을 지른 것이다. 지금도 검게 남아 있는 불에 탄 흔적은 이때 이뤄진 훼손의 흔적일 가능성이 있다.

얼굴이 잘 남아 있는 건 아니다. 아무리 여신이라도 세월을 이길 수는 없다. 1000년의 시간이 흐르는 동안 비와 바람과 뜨거운 햇볕을 받아 마모됐다. 얼굴만이 아니다. 처음에는 날카로웠을 조각의 선은 오랜 세월 동안 부드럽게 뭉개졌다. 선이 뭉개지고 윤곽이 흐릿해짐으로써 여신상은 더더욱 부드러워 보인다. 그래도 얼굴을 가만히 들여다보면 어딘지 애교스러워 보인다. 장난기 있는 얼굴이다. 완벽한 아름다움을 자랑하지도 않고, 눈길을 잡아끄는 교태도 없다. 애교 섞인 은근한 얼굴이 데바타의 위엄이나 권

위와는 거리를 두게 한다. 자세로 보나 출입문 옆이라는 위치로 보나 데바타여야 할 것 같은데, 사람을 내려다보는 신의 권위 같은 게 보이지 않는다. 그래서 압사라와 혼동되는 것인지 모른다. 압사라라 하기엔 춤추는 자세도 아니고 복잡하게 장식을 하지도 않았다. 반티아이 스레이의 여신 조각은 그렇게 데바타와 압사라 사이 어딘가에 서 있다.

이 여신의 아름다움은 단순한 우아함에 있다. 여신이 서 있는 벽면 주변을 보라. 벽에는 빈 공간이 없을 정도로 구름과 나무줄기, 때로는 불꽃으로 가득하다. 나무와 풀을 모티프로 정교하게 만든 도안이 기둥과 문틀을 꽉 메웠다. 아주 복잡하고 화려하고 섬세한 도안이다. 이 도안은 좌우, 사방으로 대칭을 이룬다. 빈 공간을 용납하지 않는다. 수학처럼 엄격하고 정연한 대칭이 아름답다. 그런데 한편 피곤하다. 역설적이게도 눈을 잠시라도 쉬게 해주는 게 바로 주인공이어야 할 여신상이다. 복잡한 주변 장식에 비하면 여신의 치레는 단순하다. 목걸이와 귀고리, 허리띠 정도밖에 없고, 치마도 단순하다. 인도의 여신상처럼 어깨의 반의 반 정도 되는 잘록한 허리를 보여주지도, 수박같이 풍만한 가슴을 보여주지도 않는다. 대신 과하지 않은 우아한 곡선의 소박한 아름다움을 보여준다. 아무런 무늬나 장식이 없는 치마는 발목 위에서 찰랑거리고, 굵은 두 줄의 발찌만이 발목에서 달랑거린다. 치마도,

발찌도 요란스럽지 않다. 은근하고 부드럽고 조심스럽다, 캄보디아의 여신은.

데바타와 압사라가 딱히 구분이 가지 않는다는 것은 〈이수라의 쟁탈전〉을 봐도 알 수 있다. 아수라 형제간인 순다Sunda와 우파순다Upasunda가 서로 압사라 한 명을 놓고 싸움을 벌이는 장면이다. 이 이야기는 인도의 고전인 《마하바라타》에 나온다. 압사라는 보통 자기 하고 싶은 대로 모습을 바꿀 수 있는 존재다. 인드라의 궁정에 사는 스물여섯 명의 압사라는 각각 예술의 여러 측면을 대표하는데, 그중에서도 우르바시Urvasi, 메나카Menaka, 람바Rambha, 틸로타마Tilottama가 가장 유명한 압사라다. 이 가운데 바로 틸로타마를 놓고 아수라 형제가 다투는 모습이다. 《마하바라타》에는 틸로타마가 아르주나Arjuna를 나쁜 길로 유도하려고 난폭하게 행동하는 세 명의 아수라 형제로부터 세상을 구했다고 나온다. 이처럼 《마하바라타》에서 압사라는 비교적 중요한 역할을 한다. 어느 곳보다 압사라가 많은 것을 보면 캄보디아에서는 《마하바라타》 이야기가 널리 퍼져 있었음을 짐작할 수 있다.

이 부조는 원래 사원의 동쪽 고푸라gopura 박공에 붙어 있었으나 지금은 파리의 기메 동양박물관에 있다. 고푸라는 힌두교 건축에서 시작됐는데, 인도 남부의 힌두교 사원에서 안으로 들어가는 문을 말한다. 처음에는 담장 사이에 있는 보통 출입문이나 다를

〈아수라의 쟁탈전〉, 반티아이 스레이 사원, 10세기,
프랑스 기메 동양박물관 소장

고푸라(부분), 반티아이 스레이 사원, 10세기

바 없었지만, 12세기 무렵부터 점점 커져서 어마어마한 규모가 됐다. 이 시기 이후의 힌두교 사원은 멀리서도 알아볼 수 있을 정도가 되었는데, 고푸라의 크기도 크기지만 복잡하고 화려하게 장식했기 때문이기도 하다. 반티이이 스레이 사원은 10세기에 건립되었기에 아직 고푸라가 사원 전체를 압도할 정도는 아니다. 그렇지만 역시 보통의 문보다 크고 정성 들여 장식했다는 점은 마찬가지다.

기원 전후부터 계속 인도와 교류하면서 그들의 기술을 받아들인 대표적인 나라가 캄보디아다. 캄보디아의 건축가들은 10세기이전에 이미 독자적인 기술 진보를 이룩했다. 그들은 신중할 뿐만아니라 고도의 정밀성을 요구하는 사원 건축 경험을 차곡차곡 쌓아왔다. 기본적인 사원의 구조와 형식은 인도에 기원을 두었으나자신들 고유의 미의식과 철학을 반영한 건축을 한 지 이미 오래였다. 캄보디아는 사원의 규모가 크고 사원 외곽으로 여러 겹의 담장을 세운다. 이런 경우 고푸라도 여러 곳에 만든다. 울타리 역할을 하는 동·서 담장 끝에 고푸라를 세우거나 동·서·남·북에 각각 하나씩 세우기도 한다. 어느 사원이나 담장이 여러 겹이면 담장마다 고푸라도 여러 겹 세웠다.

두 명의 아수라가 서로 압사라를 데려가려고 싸우는 장면은 고푸라 위에 있었던 부조답게 삼각형의 구도를 이룬다. 하트를 뒤집

어놓은 듯한 중앙의 나무 아래 압사라가 있고, 그 양옆으로 곤봉을 든 두 명의 남자가 마주 보고 있다. 가운데 여성은 키가 작고, 그 옆의 남자들은 키가 크지만 여성 뒤로 높다란 나무가 있어서 삼각의 구도는 잘 지켜진다. 게다가 두 명의 아수라 옆으로 또 작은 나무가 있고, 그 아래에 한쪽 무릎을 구부린 사람들이 있어서 양옆으로 갈수록 점차 화면의 높이가 낮아진다.

아수라는 머리를 위로 높이 틀어 올려 묶었고 목걸이, 귀고리, 완천(팔 위쪽으로 높이 끼는 팔찌)으로 장식을 했다. 짧은 치마를 묶어 바지처럼 만든 옷을 입은 모양까지 이들의 신분이 높다는 걸 보여준다. 오른편의 아수라는 곤봉을 나무 쪽으로 높이 치켜들었고, 왼편의 아수라는 반대로 내렸다. 두 곤봉의 위치 또한 부조의 안정감 있는 삼각형 구도에 보탬이 된다. 아수라와 양쪽 끝에 앉은 사람들은 한눈에 남성임을 알 수 있다. 그들은 머리를 위로 묶었고, 신체는 탄탄하며, 콧수염을 길렀다. 콧수염 끝이 한결같이 위로 말려올라간 모습이 재미있다.

압사라를 보자. 앞의 여신상처럼 이 압사라도 옷을 입지 않은 채 상체를 그대로 드러냈다. 풍만한 가슴과 가는 허리의 곡선이 부드럽게 표현됐다. 하지만 귀고리와 허리띠 외에는 다른 장신구도 없고, 발목까지 내려오는 치마는 단순하다. 얼굴은 귀여워 보이지만 망설이는 듯한 표정이다. 자기 때문에 분란이 일어나 곤혹

스러운 모양이다. 그래서 그녀는 갈팡질팡한다. 고개는 왼편으로 돌렸지만 발은 오른편을 향하고 있다. 상반신은 정면을 바라보는데 다리는 오른편으로 향했다. 마음속의 갈등이 신체로 표현된 것이다. 목걸이를 하지 않았을 뿐, 치마를 묶은 끈이 배꼽 아래로 삐죽이 내려온 것과 소박한 발찌까지 여신상과 같다. 이렇게 생김새나 장신구가 모두 비슷하니 데바타인지, 압사라인지 혼동이 올 법하다.

영원의 미혹, 앙코르와트의 압사라

아무도 부정할 수 없는 본격적인 압사라 조형은 역시 앙코르와트에서 찾을 수 있다. 앙코르와트에 대해서는 두말할 필요가 없을 것이다. 유네스코가 지정한 세계문화유산이자, 동남아시아 제일의 관광지로 캄보디아에서 가장 많은 외화를 벌어들이는 곳이다. 건축의 아름다움이나 우수한 기술은 뒤로하고, 여기서는 압사라에 초점을 맞춰보자.

앙코르와트를 포함한 앙코르 지역의 여러 유적에는 압사라가 조각되어 있다. 이들은 사원을 둘러싼 담장 그리고 사원 복도, 문과 벽 사이사이에 부조로 만들어졌다. 다양한 자세로 서 있는 듯, 춤추는 듯 압사라는 신들의 궁전 곳곳에 숨어 있다. 그런데 굳이 말하자면 반티아이 스레이의 압사라와는 비교할 수 없을 정도로

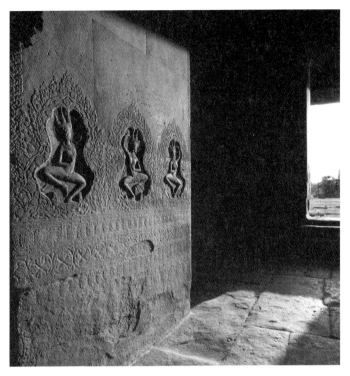

압사라, 앙코르와트, 12세기

복잡하다. 장식은 화려해졌고, 조각에는 자신감이 넘친다. 살아 있는 무희를 보는 것처럼 자세나 손 모양이 구체적이다. 아마도 10세기에 조각된 반티아이 스레이의 여신보다 기술적으로나 예술적으로 충분히 숙련될 시간이 있었기 때문일 것이다. 앙코르와트가 건립되는 12세기까지 약 200년이나 지났으니 말이다.

앙코르와트의 건축 방식은 사실 반티아이 스레이와 크게 달라지지 않았다. 구조가 더 웅대해지고 복잡해졌을 뿐이다. 이것은 벽돌을 쌓아올려 세운 인도의 건축물이나 돌을 일정한 크기로 다듬어 벽돌처럼 쌓아올린 중부 자바의 건축과는 구별된다. 즉 돌을 다듬되, 마치 나무를 깎듯이 다듬었다. 때로는 기둥처럼, 때로는 벽면처럼 다듬어서 각각의 자리에 맞게 조립한 셈이다. 그중 넓은 공간에는 《라마야나》, 《마하바라타》의 신화를 묘사하고, 좁은 공간에는 세밀한 조각으로 장식을 했다. 넓지도, 좁지도 않은 벽과 문 사이의 공간 같은 곳에는 압사라나 드바라팔라Dvarapala를 조각했다. 기둥과 벽면, 창문 옆면에 압사라를 조각하고, 나무덩굴이나 불꽃, 가루다Garuda(비슈누가 타고 다니는 새)와 같은 신화 속 동물을 빽빽하게 새겨 넣었다.

사원의 벽면이나 기둥 옆 좁은 공간 곳곳에 압사라 부조가 야트막하게 조각되어 있다. 앞에서도 언급했지만, 압사라는 신이라기보다는 정령에 가깝다. 그녀들은 천상에서 노래하고 춤추며 신을 즐겁게 하기에 신들의 무희라고 불린다. 그래서일까, 앙코르와트의 압사라는 경망스럽지 않다. 품위 있는 모습이다. 한 명이 물끄러미 서 있는 경우도 있고, 두 명이나 세 명 혹은 다섯 명이 몰려 서 있거나 춤동작을 하는 경우도 있다. 이들은 하나같이 보일 듯 말 듯 엷은 미소를 띠고 있다. 옷과 장신구, 자세는 엇비슷하지만,

저마다 조금씩 미묘하게 다른 표정을 짓고 있다. 압사라 하나하나가 독립적으로 완벽한 미인을 구상한 것이면서 또한 알게 모르게 서로 조화를 이룬다.

하나가 전체에, 전체가 다시 하나에 서로 스며드는 것이다. 신들을 위한 군무群舞는 이렇게 완성된다. 하나에서 전체로, 전체에서 다시 하나로. 사원을 돌아다니다 보면 곳곳에서 압사라를 만나게 된다. 잊을 만하면 나타난다. 조금 전에 본 것 같았는데 또 압사라가 있다. 사원에서 어슬렁어슬렁 걸어 다니는 사람들을 미혹하기에 딱 좋다. 그래서 관람자는 방금 본 압사라를 또 만나고, 또 만나는 듯한 착각을 하게 된다. 압사라는 그렇게 비슷하다. 뜻하지 않은 곳에서 '폭' 하고 터지는 우유 거품 같다고나 할까. 거품 속에서 태어난 그녀들을 잊지 않게끔 곳곳에 배치한 캄보디아 사람들의 재치가 돋보인다. 앙코르와트에서 압사라는 조용히 나타나서 조용히 사라진다. 천천히 조심스럽게 움직이는 압사라 댄스와 같다. 그녀들의 미모와 화려한 장식 못지않게 이런 배치 방식은 압사라를 잊지 말라는 은근한 압박처럼 여겨진다.

캄보디아의 사원에서 압사라 역시 시대에 따라, 지역에 따라 그 표현 수법이 조금씩 다르게 나타난다. 가장 눈에 띄는 변화는 넓은 천을 펼쳐 허리에 감아 만든 치마 삼폿의 형태와 그것을 묶은 허리 장식에서 보인다. 손에 든 꽃가지나 왕관, 목걸이, 허리띠 등

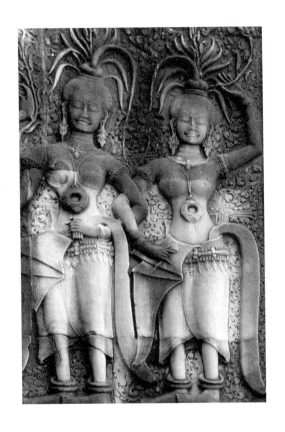

압사라, 앙코르와트, 12세기

장신구도 각각 시대를 말해준다. 이런 옷차림새와 장신구는 그때 그때 조금씩 달라진 유행을 반영한다. 당시 귀부인이 길게 늘어진 목걸이를 즐겼으면 압사라도 길게 늘어진 목걸이를 한 모습이다. 귀부인이 허리띠를 복잡하고 화려한 구슬 장식으로 꾸몄으면 압사라도 그랬을 것이다.

불상이나 보살상 혹은 힌두교의 데비와 달리 압사라는 좀 더 현실적이다. 정령이나 다름없는 존재이니 이상적인 신성神性을 추구하기보다는 예쁘게 만들어서 사람들의 시선을 끌려고 하는 게 당연하다. 원래 그녀들의 존재 자체가 신들을 즐겁게 하는 무희 역할을 하는 데 있으니 보기에 즐거우면 된다. 우마나 파르바티처럼 위대한 능력을 갖춘 어머니와 같은 신을 표현할 필요가 없다. 그 대신 당시의 유행을 고스란히 반영해서 예쁘게 단장한 모습으로 만들고 싶었을 것이다. 어떻게 하면 신이나 다름없는 왕과 귀족을 즐겁게 해줄까? 답은 바로 그들이 감상하고 즐기는 압사라 댄스에 있다. 그러니 압사라 댄스를 추는 무희를 모델로 압사라를 조각하는 것이 당연하다. 햇살이 푸른 대지를 오렌지색으로 물들이는 이른 저녁, 그늘 사이로 어렴풋이 드러나는 압사라의 자태는 가히 소리 없는 잔치를 보는 것 같다. 풍악이 없을 뿐이다. 얕은 부조로 새겨진 압사라의 은근한 유혹이 시작된다고 하지 않을 수 없다.

벽면의 압사라는 당시 캄보디아 사람들이 생각한 미인의 모습

을 그대로 재현했다. 날씬하게 쭉 뻗은 팔과 다리, 동그란 가슴과 가는 허리의 아담한 체구. 살짝 나온 아랫배는 손으로 폭 찔러보고 싶은 충동을 불러일으킨다. 인도의 여신상에 비하면 가슴과 둔부는 훨씬 작고, 넓적다리는 좀 더 두껍다. 인도의 압사라가 과감한 굴곡과 경쾌한 움직임을 암시하는 모습으로 조각된 것과도 좋은 비교가 된다. 조용하고 느릿하게 움직이는 압사라 댄스를 연상시키는 대목이다.

얼굴이 둥글고 이목구비의 윤곽이 강한 **인도의 압사라**와 달리 앙코르와트의 압사라는 얼굴도 갸름하고 눈도 옆으로 길게 묘사됐다. 이러한 차이는 인도와 캄보디아 사람들의 미인관이 근본적으로 달라서 생긴 것이다. 신체의 움직임을 최소로 하고, 정면을 바라보는 모습으로 조각되었기에 이들 압사라는 시간이 정지된 순간인 것처럼 보인다. 시간이 멈춰 있다는 것, 그것은 곧 영원을 의미한다. 시간이 흐르면 모든 것이 변화해도, 시간이 흐르지 않으면 아무것도 변하지 않는다. 불멸의 앙코르와트는 그런 영원의 시간을 의미한다. 영원의 시간 속에 이 압사라가 있다. 그들은 문 옆에서, 벽면에서, 전혀 예상치 못한 곳에서 한결같은 미소를 띠고 보는 이들을 맞아준다. 이처럼 캄보디아의 압사라가 훨씬 더 정적이고 조신한 느낌을 주는 것은 우연이 아니다. 캄보디아 사람들의 미의식, 그들의 미인관이 바로 딱 그랬기 때문이다.

웃타르 프라데시 출토 압사라,
10세기, 인도 첸나이 박물관 소장

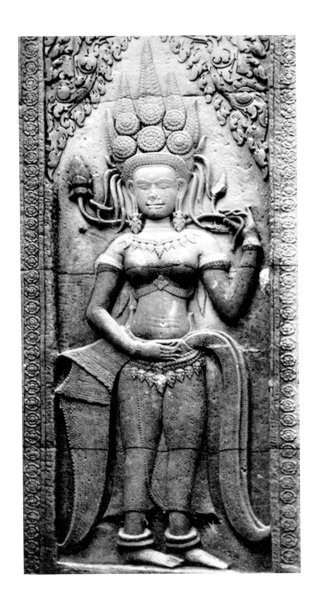

압사라, 앙코르와트, 12세기

압사라의 적막을 깨는 것은 바로 화려한 장신구다. 하늘로 높이 치솟은 보관을 보라! 세 개씩 두 단으로 늘어선 꽃송이 위로 뾰족한 나뭇잎 같은 다섯 개의 돌기가 솟아 있다. 압사라의 얼굴보다 족히 두 배는 넘는 크기다. 게다가 그 보관에서 흘러내린 줄기 같은 것이 양쪽 얼굴 옆으로 늘어지고, 거기서 다시 연꽃봉오리가 피어오른다. 압사라가 정령 같은 존재임을 다시 확인해주는 셈이다. 목에는 나뭇잎 모양의 장식이 늘어선 목걸이를 했고, 그 아래로 다시 가슴 사이를 x자로 가로지르는 장신구를 했다. 허리 아래로 목걸이처럼 늘어진 허리띠도 화려하기 그지없다. 치마를 묶은 띠는 크고 무겁게 뻗쳤다. 딱딱하고 뻣뻣한 허리끈이 오히려 압사라의 신체가 지닌 폭신한 양감을 돋보이게 한다. 이런 장신구가 앙코르와트 건립 당시 귀부인의 차림새라는 것은 앞에서 언급한 반티아이 스레이의 압사라와 비교해보면 금방 알 수 있다. 여인의 목걸이와 허리띠가 복잡하고 화려해졌기 때문에 압사라 부조에도 그대로 반영된 것이다. 게다가 얇은 치마 아래로 두 다리의 윤곽이 그대로 드러난 모습도 앙코르와트의 압사라와 반티아이 스레이의 압사라가 차이를 보이는 부분이다. 이러한 차이는 압사라라 해도 다 같은 압사라가 아니며, 시대에 따라, 당대 사람들의 미의식이 변함에 따라 압사라의 미모도 변한다는 것을 잘 보여준다.

우리에게 얼마나 앙코르의 압사라가 각인되었는지는 인도네시

아의 압사라를 보면 알 수 있다. 보통 압사라라고 하면 우리는 저렇게 뾰족한 높은 관을 쓰고 묘기 부리듯이 손가락을 꼬부린 압사라, 즉 앙코르의 압사라를 떠올린다. 하지만 모든 압사라가 그렇지는 않다. 보로부두르의 압사라를 보자. 보로부두르는 중부 자바의 고대 유적으로 8세기 말에 건립된 불교 건축물이다. 물론 앙코르와트의 압사라와는 시기적으로 차이가 있고, 그보다는 반티아이 스레이와 더 가깝다. 하지만 조각은 전혀 다르다. 그 어느 쪽과도 비슷한 데가 없다.

보로부두르의 압사라는 굳이 말하자면 같은 동남아시아인 캄보디아보다 인도 조각에 가깝다. 몸의 관절과 양감은 부드럽고, 신체의 움직임은 경쾌하다. 조용히 서 있는 앙코르의 압사라와는 다르다. 보로부두르의 압사라는 폴짝 뛰어오른 순간을 묘사한 것 같다. 팔다리에 토실토실 살이 올랐지만 하나도 무거워 보이지 않는다. 자세 때문이다. 비록 이마 윗부분은 깨졌지만 귀염성 있는 동그란 얼굴에 이목구비가 오밀조밀하게 남아 있다. 고개를 왼쪽으로 돌리고 오른손은 바짝 얼굴 옆에, 왼손은 가슴께로 들어 올렸다. 허리에서 다리 뒤로 낮은 구름무늬가 보인다. 정말 그녀는 하늘을 날아다니며 춤을 추고 있는 것이다.

압사라 아래로 음악을 연주하는 사람들이 보인다. 그들의 경쾌한 음악에 맞춰 가볍게 날아다니는 신들의 무희 압사라다. 머리장

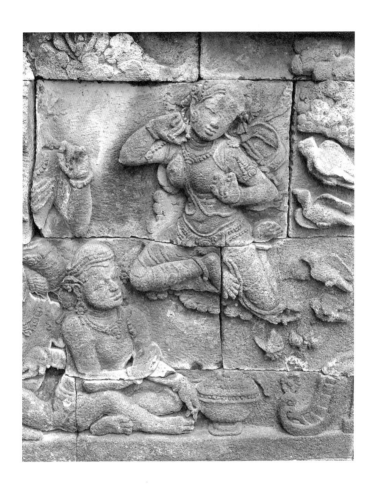

압사라, 보로부두르, 8세기

식, 목걸이, 허리띠에 이르기까지 곡선적인 흐름을 보인다. 정적이고 은근한 캄보디아의 압사라와 경쾌하고 즐거운 인도네시아의 압사라. 두 압사라는 각각의 성향과 문화 차이, 미의식을 그대로 드러낸다. 어느 쪽을 보든 우리는 그저 그 아름다움을 감상하면 되는 일이다. 앙코르와트의 압사라가 고요한 모습으로 영원의 아름다움을 추구한다면, 보로부두르의 압사라는 밝고 즐거운 율동미로 순간의 즐거움을 만끽하게 해준다.

아시아의 북쪽으로
날아간 비천

비천의 땅, 돈황

압사라는 인도와 동남아시아에서만 정령일까? 그렇지 않다. 인도에서 북방으로도 전해졌다. 북방으로 가는 길은 바로 서역 실크로드를 말한다. 실크로드를 따라 불교와 그 문화는 인도에서 중앙아시아 천산남로天山南路와 천산북로天山北路를 거쳐 중국으로 들어간다. 그 첫 번째 관문이 바로 돈황敦煌이다. 돈황은 서역에서 보면 중국으로 들어가는 입구이고, 중국에서 보면 서역으로 나가는 출구다. 그러니 어느 쪽이든지, 누구든지 실크로드를 통과하려는 사람은 또한 돈황을 지나갈 수밖에 없다. 오아시스로 발달한 도시 돈황에서 동·서양의 문물이 오가고, 서로 다른 민족과 문화와 종교가 섞였다. 그래서 돈황은 독특한 다민족, 다종교, 다문화의 도

시가 됐다. 특히 당 대인 7세기부터 8세기 중엽까지, 안녹산의 난이 일어나고 토번이 이 일대를 장악할 때까지는 세계적인 무역도시로 성장했다. 각지에서 모여드는 사람과 물자로 교역의 중심지가 되어 경제적 번영을 이루자 돈황의 문화도 꽃을 피웠다.

바로 이 돈황을 상징하는 것이 비천飛天이다. 실크로드가 더 이상 중요한 역할을 하지 못하게 된 이후에는 그전처럼 번창하지 못했으나 돈황은 여전히 중요한 관문 역할을 했다. 변방의 작은 도시에 불과했던 돈황이 세계적으로 주목을 받은 것은 막고굴 때문이다. 20세기 초에 여러 명의 탐험가가 막고굴 장경동藏經洞에서 고문서, 전적, 그림, 경전을 발견했다. 물론 막고굴을 지키고 있던 왕원록王圓籙 도사가 이를 발견했고, 당시 서역 탐사에 나섰던 영국, 프랑스, 스웨덴의 오렐 스타인Aurel Stein, 폴 펠리오Paul Peliot, 스벤 헤딘Sven Hedin 등에게 넘긴 것이다. 이들이 본국으로 가져간 고문서들은 동양학에 일대 파란을 일으켰고, 막고굴과 돈황에 관심이 쏠리는 계기가 됐다.

그런데 이 막고굴에 가장 많은 그림이 바로 비천이다. 정확하지는 않지만 현재까지 조사된 바로는 막고굴의 270여 개 석굴에서 4500여 점의 비천이 확인됐다. 막고굴 곳곳에 보이는 많은 수의 비천이 사람들 눈에 띄었고, 이로 인해 비천이 돈황의 상징이 됐다. 오늘날 돈황 시내 한복판에 세워진 **비천상**을 비롯해서 각양각

색의 비천상이 다시 만들어진
것은 이 때문이다. 돈황에 들
어서면 현대에 만들어진 다양
한 모습의 비천이 방문객을 맞
아준다. 비천의 환대를 받으며
도시를 활보하는 것도 근사한
경험이다.

돈황 시내에 세워진 비천상

압사라가 한자 문화권으로
전해지면서 비천으로 불리게
됐다. 인도에서 압사라는 특정
한 종교와 관계가 없다. 불교
와 힌두교 어느 한쪽에서만 나오는 존재가 아니다. 그런데 힌두교
보다 주로 불교가 전해진 동아시아에서는 이를 비천이라고 번역
했다. 비천은 한자 그대로 '날아다니는 천인'이라는 뜻이다. 비천
은 천인·천녀를 말하는 것이나 천계의 존재에게 남녀의 구분은
의미가 없다. 오히려 중성적인 존재로 봐야 한다. 비천은 보통 사
람에게는 보이지 않는 초인적인 존재다. 옛사람들은 그들이 가볍
고 자유롭게 하늘을 날아다닌다고 믿었다. 인도에서는 동물을 타
지 않고 혼자 힘으로 날아다니는 존재는 하급 신으로 간주했다.
인도의 압사라를 천인으로 번역한 것이므로 굳이 따지자면 인도

에서 여성이었던 존재가 중국에서 중성이 된 셈이다. 아무래도 상상 속의 존재이니 남녀의 성 구별은 별로 의미가 없기는 하다.

중국인도 압사라가 천사처럼 '날아다니는 존재'라는 점은 명확하게 알고 있었다. 그렇기에 '날 비飛' 자를 써서 비천으로 번역한 것이다. 아마도 이미 중국 전통 도가 사상에 우인羽人이라는 날개 달린 존재가 있어서 압사라를 더 쉽게 받아들일 수 있었을 것이다. 우인은 남북조시대의 무덤에서 발굴되기도 했고, 벽면에 표현되기도 했다. 하나같이 날렵하고 경쾌한 모습이다. 이미 오랜 세월 동안 신선이나 신화·전설 속의 기괴한 인물, 상상 속의 동물을 만들어냈던 중국이니 압사라를 받아들이는 일은 어렵지 않았을 것이다. 왕실에서부터 많은 사람이 적극적으로 호응했던 불교의 오묘한 세계 아닌가. **병령사 제169굴에 보이는 비천**은 중국인과는 사뭇 다른 모습이다. 역시 기원이 인도와 서역에 있기 때문이다. 섬세한 비천 조각도 북제·북주 시대까지 계속 만들어졌다. 비천이 불상이나 보살상처럼 주목을 받지는 못했지만, 나한이나 금강역사처럼 불교 조각의 중요한 구성 요소였음은 분명하다.

다만 동북아시아에서 비천이 춤추는 정령이라는 인식은 약했던 모양이다. 그보다는 음악을 연주하고 꽃을 뿌리며 부처를 찬양하는 존재라는 데 초점을 두었다. 그런 까닭에 중국과 우리나라, 일본에서의 비천은 음악을 연주하는 모습이나 꽃을 들고 날아다니

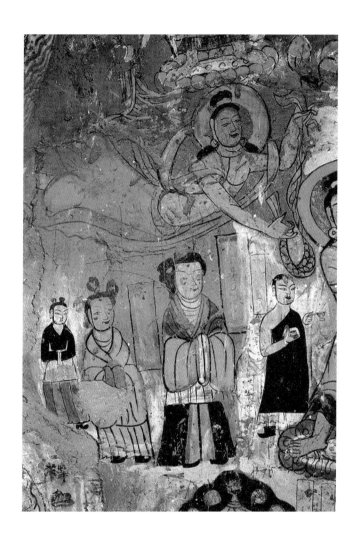

비천, 병령사 제169굴, 420년

는 모습으로 만들어졌다. 날아다니는 존재라는 점 때문에 비천은 종종 기독교의 천사와 비교된다. 그런데 비천은 날개도 없고 어린 이의 모습도 아니다. 중세나 르네상스 시대 성당에 그려진 수많은 천사가 아기 같은 작은 체구에 날개 달린 귀여운 모습인 것과는 전혀 다르다. 날개가 없는데도 기다란 스카프 같은 천의天衣를 휘날리며 자유롭게 공중을 떠다닌다. 부처의 설법을 찬양하고 감탄하는 비천들! 그들은 부처의 세계가 얼마나 장엄하고 아름다운지 보여주는 역할을 한다. 결국 동북아시아에서 비천은 불교와 강력하게 결합한 셈이다. 동남아시아에서 압사라가 춤추는 존재, 춤으로 신들을 즐겁게 해주는 무희이자 정령이라면, 동북아시아에서 비천은 주로 악기를 연주하여 부처에게 공양하는 존재다. 그래서 이들을 따로 주악천奏樂天이라고 하기도 한다.

불교가 인도에서 서역으로 넘어오면서 석굴사원이 만들어졌다. 돈황 인근에도 막고굴만이 아니라 마제사 석굴, **천제산 석굴**, 안서 유림굴 등 여러 석굴사원이 있다. 그런데 이들 석굴 안팎으로도 다양한 조각과 그림을 그린 것은 인도와 같다. 인도에서 그랬듯이 불상과 보살상, 승려 외의 빈 공간을 비천이 다채롭게 꾸며준다. 막고굴 어디에서나 볼 수 있는 비천이지만 특히 서위西魏에서 수(581~618)까지 한 세기가량은 중국식 비천의 아름다움이 정점을 찍었다고 해도 과언이 아니다. 막고굴 **제272굴의 비천**에서

비천, 천제산 제19굴, 5세기 초(북량)

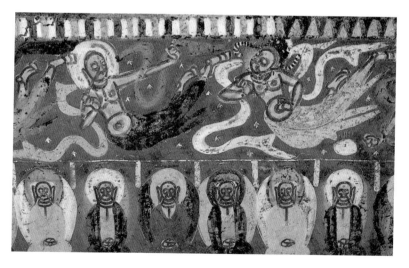

비천, 돈황 막고굴 제272굴, 5세기 중엽(북위)

볼 수 있는 것처럼 가늘고 여리여리한 몸매에 마치 〈선녀와 나무꾼〉 이야기 속에서 빠져나온 듯한 비천이 석굴 천장과 벽 여기저기에 그려졌다. 구름인 듯, 바람인 듯 하늘하늘 날아다니는 비천의 모습은 하늘을 자유자재로 유영하는 듯하다.

비천은 신체를 U자 혹은 V자로 구부리고 날아다니거나, 하늘에서 거꾸로 다이빙하는 모습이거나, 때로는 비스듬히, 때로는 수직으로 하강한다. 이들의 자유로운 자세는 〈천녀유혼〉이나 〈촉산〉 같은 영화 속 천인의 모델이 된 듯하다. 얼굴이나 신체의 세세한 부분은 보이지 않지만 이들의 유연한 움직임은 율동미를 보여주기에 충분하다. 그림으로 표현된 음악 같은 느낌이다. 경쾌한 선의 흐름도 그에 일조한다. 비천의 움직임과 나풀거리는 천의, 배경에 그려진 구름과 꽃이 한데 어우러져 미뉴에트를 연주하는 것 같다. 서예처럼 전통적으로 필선을 중요하게 여기는 중국다운 변화다.

또 예배를 하기 위해 만든 불상에 비천을 함께 조각한 경우도 있다. 이들은 크게 두 종류로 나눌 수 있다. 배 모양의 광배 제일 위에 소형 탑을 떠받든 두 구의 비천이 있는 경우와 광배 둘레에 비천을 배치한 경우다. 광배 바깥쪽으로 입체 조형을 만들어 붙인 경우도 있고, 광배 안쪽에 연화문과 함께 낮은 부조로 새긴 예도 있다. 특히 산동 성과 하북성 등에서 발굴된 것이 주목을 끈다.

실크로드를 통해 전해진 비천이 중국을 횡단하여 우리나라와 일본으로 건너갔음을 보여주는 예다. 우리나라에서도 광배 둘레에 비천을 만들어 붙였다. 부여 관북리에서 발굴된 광배 주위에 달린 네모난 꼭지가 바로 비천을 꽂기 위한 것이었다. 이처럼 하늘에서 막 내려오는 듯한 모습으로 만들어진 광배 둘레의 비천은 불상 자체를 천계天界에 있는 신성한 존재로 부각시키는 역할을 한다.

막고굴에 그려진 비천은 어쩐지 무거워 보이기도 하지만, 그건 전적으로 색깔 탓이다. 오랜 세월이 흐르는 바람에 원래의 색과는 다르게 안료가 변했다. 검은색처럼 보이는 건 사실 살색에 가까운 붉은색이다. 철분이 섞인 안료가 검게 변해 검은색처럼 됐고, 그 때문에 하늘거리며 가볍게 날리는 천의가 무겁고 둔해 보인다. 하지만 이들이 모두 천장에 묘사된 하늘나라에서 조화를 이룬다는 건 부정할 수 없다. 온갖 신령스러운 상상의 신과 동물과 함께 비천도 버젓이 제 몫을 한다. 고통에서 벗어난 불국 세계의 신비롭고 오묘한 환상을 자아낸다.

그런 면에서 개별적인 벽이나 기둥 옆에 혼자 또는 두세 명이 무리지어 서 있던 캄보디아의 압사라와는 아주 다르다. 그들이 다른 세계와 떨어져 독립적인 존재라면, 이 중국 석굴사원 속의 비천은 세상 모든 것과 함께 어울리는 존재다. 부처의 나라에서, 하늘나라에서 신과 신선과 아수라는 물론이고 심지어 구름과 연꽃

비천, 돈황 막고굴 제258굴, 8세기

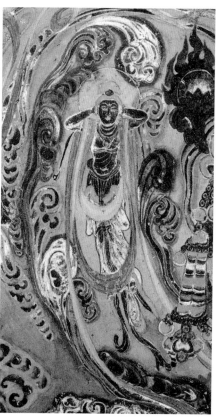

비천, 돈황 막고굴 제39굴, 8세기 중엽 비천, 돈황 막고굴 제172굴, 8세기

과도 뒤섞여 그들 가운데 하나가 된다. 비천은 생명이며 생명 아닌 것, 환상이며 환상 아닌 모든 것과 어우러진다. 압사라와 비천이라는 이름의 차이만큼이나 미술에서, 문화에서 그들은 아주 다른 존재가 되어버렸다. 또 그만큼 중국에서 추구한 아름다움과 캄보디아에서 추구한 아름다움이 얼마나 격차가 큰지를 보여주는 좋은 예이기도 하다. 불상이나 보살상이 예배의 대상으로서 독립적으로 만들어진 것과 달리, 비천은 훨씬 쉽게 현지화될 수 있었다. 그것은 비천이 예배의 대상도 아닐뿐더러 불교의 위계에서 별로 중요하지 않은 존재이기 때문에 가능했다.

마음의 미 : 음악과 향을 공양하는 통일신라의 비천

비천은 우리나라와 일본에도 있다. 당연한 말이지만 역시 불교 전래와 함께 전해졌다. 하지만 이미 인도의 압사라와는 매우 거리가 먼 중국식 압사라, 즉 비천이 유입됐다. 아마 두 나라 모두 불교미술이 시작됐을 때부터 일찌감치 비천을 만들었을 것이다. 아쉽게도 남아 있는 예가 많지 않을 뿐이다.

조치원에서 발견된 **계유명전씨아미타불삼존석상**癸酉銘全氏阿彌陀佛三尊石像에는 **비천**으로 이뤄진 합주단이 표현되어 있다. 이 비천은 우리나라에서 제일 이른 시기의 예 중 하나다. 계유명 석상은 1960년 충청남도 연기군 비암사碑巖寺에서 다른 두 점의 불비상佛

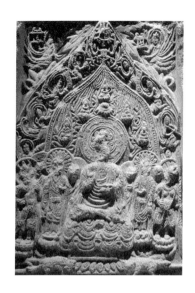

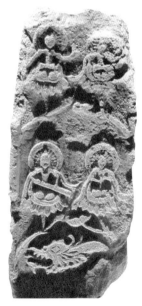
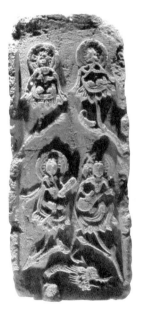

계유명전씨아미타불삼존석상, 통일신라시대(673년),
국립청주박물관 소장

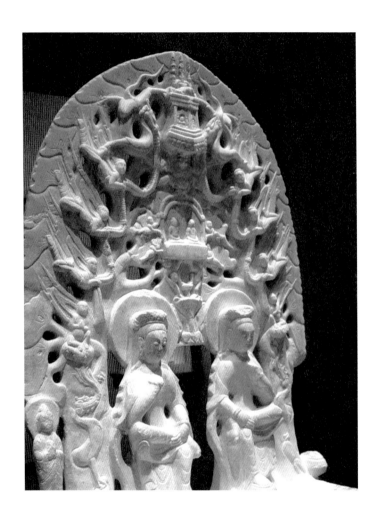

쌍사유보살상, 6세기, 미국 프리어 갤러리 소장

碑像과 함께 발견됐다. 비상에 새겨진 명문에 의해 신라 통일 직후인 673년에 만들어졌음을 알게 됐다. 직사각형 석재를 다듬어 만든 조각 양 옆면에 악기를 연주하는 비천이 각각 네 구씩 있다. 석상 제일 윗부분 좌우에도 천궁天宮을 받들고 날고 있는 비천을 조각했다.

중국의 비천과 달리 이 비천들은 바람을 가르며 날지 않는다. 연꽃 위에 올라앉아 조용히 악기를 연주한다. 악기는 다양하다. 작은 장구를 두들기는가 하면, 생笙(생황)과 적笛(피리), 소簫(퉁소)를 불기도 하고, 금琴(거문고)과 비파를 타기도 한다. 이 정도면 가히 작은 오케스트라라고 하지 않을 수 없다. 악기를 연주하는 동작은 제법 사실적이며 자연스럽다. 마치 장구를 치는 것처럼 두 팔을 넓게 들기도 하고, 피리를 부는 것처럼 악기 위에 두 손을 위아래로 올려놓기도 했다. 이들은 둘씩 짝을 이루어 위와 아래 2단으로 앉아 있다. 앙코르의 압사라나 중국의 비천과 달리 얼굴도 잘 보이지 않고, 신체는 간신히 알아볼 수 있을 정도지만, 악기는 분명하게 알아볼 수 있다. 이것은 그들이 '연주하는 행위'가 중요하게 여겨졌음을 의미한다. 중국 막고굴의 비천처럼 공간을 메우며 날아다니는 하늘 무리의 일부가 된 것도 아니고, 사원의 벽에서 방문객을 따뜻하게 맞아주는 압사라와도 다르다. 음악으로 부처에게 공양하는 행위가 훨씬 중요한 것이다. 음악으로 신을 즐겁게 해준다

는 본래의 의미에 충실한 것, 이 점이 바로 우리나라 비천의 특징이다.

이와 비슷한 예는 종에서도 찾아볼 수 있다. 우리나라의 고대 종에는 대부분 비천이 있다. 지금은 파손된 상원사 동종이나 양양 선림원지 동종에도 모두 비천이 종신鐘身 한가운데 새겨졌다. 주악천으로 불리기도 하는 이들 비천은 통일신라 범종의 중요한 특징이다. 우리나라의 비천은 주악천이라 불릴 만큼 악기를 연주하는 천인으로서의 의미를 충실히 재현한다. 유명한 성덕대왕신종에 조각된 비천을 보자.

에밀레종으로 알려진 **성덕대왕신종**은 신라 중대 경덕왕이 아버지인 성덕왕의 공덕을 널리 알리기 위해 742년에 만들기 시작했다. 그러나 그가 살아 있을 때는 완성을 보지 못하고 거의 30년이 걸려 혜공왕 때인 771년에 비로소 완성했다. 거의 30년이 걸린 대공사였다. 구리가 무려 12만 근이나 들어간 어마어마한 크기의 이 종은 처음에 봉덕사奉德寺에 달았기 때문에 봉덕사종으로 불리기도 했다. 12만 근이나 되는 엄청난 무게의 종을 어떻게 걸었을까? 처음 걸린 봉덕사에서 조선 초까지는 종의 역할을 충실히 했던 모양이다. 그러나 봉덕사가 수해를 입어 폐사가 된 1460년에는 종이 영묘사靈廟寺로 옮겨졌고, 영묘사에서 다시 봉황대鳳凰臺 아래 종각으로, 1915년에는 박물관으로 이리저리 옮겨진 역사를 지니고 있

성덕대왕신종에 새겨진 비천

다. 그럼에도 성덕대왕신종의 원형을 잃지 않아서 그 표면에 부조된 비천의 아름다움에는 변함이 없다.

얕은 부조로 새겨진 두 구의 **비천**은 쌍을 이루어 서로 마주 보는 반대편에 있다. 그 사이에는 정교하고 화려한 연꽃 당좌를 두어 종을 치게 만들었다. 이 종은 우리나라에 현재 남아 있는 종 가운데 가장 크다. 그런데 비천과 연꽃 부조는 낮고 섬세하다. 종의 덩치에 비해 너무나 섬세한 감각이 돋보인다. 여기서도 역시 비천의 얼굴은 보이지 않는다. 마모가 심하기 때문은 아니다. 치마의 옷 주름까지 잘 남아 있지 않은가. 신라 사람들에게 비천의 얼굴, 비천의 개성은 중요하지 않았던 것이다. 그보다는 비천의 마음, 정성을 다해 공양을 하는 마음이 더 중요했다.

비천은 모두 무릎을 꿇고 얌전히 앉아서 두 손으로 공손히 병향로柄香爐를 받쳐 들고 향을 공양한다. 손잡이가 긴 향로를 병향로라고 한다. 향을 피우는 부분은 연꽃 모양을 본떠 세밀하게 만들었다. 고개를 들고 간절한 마음으로, 비천은 향을 피워 부처에게 공양한다. 비천의 가늘고 긴 팔다리는 그 뒤로 날리는 천의만큼이나 리드미컬하게 보인다. 바람인 듯, 구름인 듯 위로 솟구친 보상화문寶相花文과 천의는 가볍고도 경쾌하다. 게다가 아래는 넓고 위로 올라갈수록 좁아져서 삼각형 구도의 안정감까지 준다. 이 모습은 마치 병향로를 든 비천이 하늘에서 날아 내려와 살포시 앉으려

는 바로 그 순간을 묘사한 것처럼 보인다. 이렇게 성덕대왕신종의 비천은 주위의 공간에 보이지 않는 바람을 몰고 와 빈 공간을 자기의 자리로 만드는 힘이 있다.

이들 비천은 종에 새겨진 명문을 에워싸고 있다. 장문의 명문은 당연히 성덕왕의 공덕을 기리는 내용이니, 명문을 향하는 비천은 이를 찬양하는 모습이 된다. 명문에는 성덕대왕신종의 종소리와 함께 신라는 평화롭고 백성은 복을 누리기 바란다는 내용, 종을 만드는 큰일을 추진할 수 있었던 경덕왕의 효심과 덕을 찬양한다는 내용이 포함되어 있다. 성덕대왕신종의 주조는 경덕왕이 자신 있게 시작한 대업이다. 그 대업의 목적과 내용을 종의 몸체에 모두 새기는 것은 그만큼 왕의 힘과 자신감이 넘쳤기 때문이다. 그런데 그 내용을 담은 명문 양쪽에는 공양을 하는 비천을 새겼다. 왕의 말씀이나 다름없는 명문을 바라보며 공양을 하는 비천의 마음이 느껴지지 않는가. 명문의 내용과 종에서 나는 소리를 중요하게 여겼기 때문에 음악을 공양하는 비천을 종신 가운데 배치한 것이다.

이들은 어떤 면에서도 캄보디아의 압사라나 중국의 비천과 비교되지 않는다. 얼굴도 보이지 않고, 몸매나 움직임도 딱히 드러나지 않는다. 화려한 보석으로 치장한 것도 아니고, 격렬한 움직임을 보이는 것도 아니다. 성덕대왕신종의 비천이나 계유명전씨

아미타불삼존석상의 비천이나 모두 자신의 일에 몰두하고 있을 뿐이다. 그들의 일은 부처 앞에 음악과 향으로 공양하고, 부처를 찬양하는 일이다. 형상은 중국식 비천의 모습을 그대로 따랐지만 내용적으로는 외적인 아름다움보다 실질적인 역할을 부여한 것이 우리나라의 비천이다. 이러한 인식은 감은사 삼층석탑 출토 사리기를 비롯한 통일신라시대의 사리기, 석등이나 부도 장식에서도 그대로 드러난다. 통일신라 사람들은 자신의 본분에 충실할 때 가장 아름답다고 느꼈는지 모른다. 그래서 많은 공양구나 탑, 사리기에 얼굴도 없고, 별다른 치장도 하지 않은 비천을 조각했다고 볼 수밖에 없다. '나'를 주장하고, 자기를 내세우는 것보다 정성을 다해 부처 앞에 공양하는 비천을 연꽃 위에 앉혀서 바람처럼 내보인다. 그 본연의 자세에 충실한 존재의 아름다움, 신라인의 미의식이다.

종교미술과
아시아의 미

앙코르와트 전경

앙코르와트는 해자에 둘러싸여 있다. 그 불가사의한 신성神聖으로 들어가려면 다리를 건너야 한다. 앙코르와트의 묘미는 해자를 넘나든 전과 후의 느낌이 사뭇 달라진다는 데 있다. 해자 너머의 첫 인상은 묵직하고 장엄하다. 다가갈수록 가라앉을 것만 같은 덩치에 눌린다. 희한한 것은 오히려 거대한 신성의 구조물 속에 들어서면 애초의 무게감이 누그러진다는 점이다. 미적 긴장 속의 안도가 처음의 압도와 자리를 바꾼다. 날렵한 첨탑의 디테일이 스케일의 중압감을 상쇄한다. 벽면에 새긴 비천飛天의 세례로 가라앉을 듯하던 앙코르와트는 다시 날아오를 듯하다. 앙코르와트의 장중함은 비천을 통해 사뭇 가볍게 우리에게 다가선다. 크메르의 비천은 요염하다고 하기엔 숭고하고, 장엄하다고 하기엔 또한 관능적

이다. 지상의 것이라기엔 더할 수 없이 신성하고, 천상의 것이라기엔 너무나 세속적이다. 성聖과 속俗의 경계를 허무는, 가히 인간이 빚은 천상의 미美다.

불교미술에서 부처나 보살보다 훨씬 덜 중요한 존재가 비천이다. 앞에서 살펴봤듯이 서양으로 치면 요정이나 천사 같은 존재다. 신이 아니기에 종교적인 중요성은 떨어지지만, 비천은 아주 이른 시기부터 불교미술에 포함됐다. 이는 누구나 바라 마지않는 천국의 징표나 다름없었다. 불상과 보살상 주위에서 비천은 그곳이 부처의 나라, 즉 천상의 세계임을 강조한다. 기독교미술에서는 천사가 순수하고 아름다운 모습으로 천국을 보여주듯이 불교미술에선 비천이 그 역할을 한다. 단지 서양의 기독교미술이 미를 구현한 것으로 이해된 데 비해 아시아의 비천은 장엄을 위한 부수적인 존재로 여겨졌을 뿐이다. 이제는 예배상이 아니고, 중요한 신상神像이 아니란 이유로 한쪽에 밀어두었던 비천에게도 관심을 둘법하지 않은가.

종교미술은 신의 존재와 천국을 어떻게 드러낼 것인지에 관심을 둔다. 요컨대 신성神聖을 아름다움(美)과 결합시키는 방식이 문제였던 것이다. 인간이 미를 추구하듯이, 종교미술에서도 당연히 미를 추구한다. 미가 상대적이듯이 종교미술의 미적 표현도 상대적이다. 기독교미술만이 아니라 불교미술도 당시 사람들이 생각

한 지고의 세속적 아름다움을 통해 신성을 드러냈다. 가장 완벽한 남성의 인체를 본떠 불상을 만들려고 한 것은 이 때문이다. 불상과 달리 세속적인 여성의 인체미를 다채롭게 보여주는 것은 보살상과 비천상이다. 불상이 사원의 중심이며 최고의 신격이기 때문에 엄격한 아름다움을 추구했다면, 비천은 그보다 융통성 있는 표현이 가능했다. 비천은 그때그때 유행을 따랐고, 시대마다, 지역마다 변화하는 사회적 미의식을 그대로 반영했다. 그런 의미에서 '인간적인' 비천상은 불교미술에 구현된 미의 세계를 무한히 확장해주고, 우리의 눈을 상상의 미로 인도한다.

아시아의 종교문화 어디에서도 볼 수 있는 비천은 지역과 시기에 따라 다채로운 모습을 보여준다. 캄보디아의 압사라는 현대 캄보디아를 상징하는 중요한 표상으로 자리 잡았다. 압사라가 캄보디아 사람들에게는 속세에 내려온 천상의 아름다움으로 받아들여졌다는 뜻이다. 실크로드로 가는 첫 관문인 돈황의 상징도 석굴사원 막고굴의 구석구석을 장식한 비천이다. 성덕대왕신종(에밀레종) 표면에 부드러운 곡선으로 묘사된 비천 또한 우리나라의 미를 대표하는 걸작의 하나로 꼽힌다. 불교미술에서 비천은 이처럼 '미'가 어떻게 특정 나라나 지역의 상징이 될 수 있는지를 보여준다. 비천의 아름다움은 천상과 세속, 성과 속이 어우러진 '아시아의 미'의 원류를 되짚어보는 즐거움을 선사한다.

아시아의 종교 조각은 가장 세속적인 사람의 몸을 어떻게 가장 성스러운 예배의 대상으로 탈바꿈시키고, 어떻게 숭고한 '미'의 대상으로 승화시켰는지를 잘 보여준다. 제대로 감상하고 이해하고 즐김으로써 우리가 그동안 놓쳤던 미의 구현이자, 감상 대상으로서의 아시아의 종교미술을 되찾을 때다.

1 "又女人身猶有五障 一者不得作梵天王 二者帝釋 三者魔王 四者轉輪聖王 五者佛身 中村元", T262, 9:35c.

2 여인의 五位, 五不成就에 주목한 것은 中村元(《東西文化の交流》, pp.144~145)라고 한다. 田賀龍彦, 〈法華論における授記の研究－女人授記作佛について－〉, 《法華經の 中國的展開: 法華經研究》(京都: 平樂寺書店, 1972), p.663에서 재인용.

3 이 본생담은《六度集經》과《賢愚經》에 실려 있으며《增一阿含經》에는 보이지 않는다. 田賀龍彦, 〈法華論における授記の研究－女人授記作佛について－〉, pp.665~667.

4 "天曰舍利弗 若能轉此女身 則一切女人亦當能轉 如舍利弗非女而現女身 一切女人亦 復如是 雖現女身而非女也 是故佛說一切諸法非男非女 卽時天女還攝神力 舍利弗身 還復如故", 《維摩詰所說經》(卷中) 〈文殊師利問疾品第五〉, T474, 14: 548c.

5 "敕云所著辯正論 信毁交報篇曰 有念觀音者 臨刃不傷 且敕七日令爾自念 試及刑決 能無傷不", 《續高僧傳》, T2060, 50: 638b.

6 "免涇刑於都市琳於七日已來 不念觀音 惟念陛下 敕治書侍御史韋悰問琳 有詔令念觀 音 何因不念 乃云惟念陛下 琳答 伏承觀音聖鑒塵形六道 上天下地皆爲師範 然大唐 光宅四海 九夷奉職八表刑淸 君聖臣賢不爲才 王 濫 今陛下子育恒品如經 卽是觀音 旣其靈鑒相符 所以惟念陛下", 《續高僧傳》, T2060, 50: 638c.

7 Ning Qiang, *Art, Religion and Politics: Dunhuang Cave 220*, Ph. D. Disserta tion(Harvard University Press, 1997), pp.158~217, 276~278.

8 "不犯○宣律師云. 造像梵相. 宋齊間皆脣 厚鼻隆目長臣頁. 挺然丈夫之相. 自唐來

筆工皆端嚴柔弱似妓女之貌. 故今人諺 宮娃如菩薩也",《釋氏要覽》序, T2127, 54: 288b.

9 "又云今人隨情而造. 不追本實. 得在信敬. 失在法式. 但論尺寸長短. 不問耳目全具",《釋氏要覽》序, T2127, 54: 288b.

10 "五陵年少金市東 銀鞍白馬度春風 落花踏盡遊何處 笑入胡姬酒肆中."

11 "道政坊寶應寺韓幹 藍田人 少時常爲貰酒家送酒 王右丞兄弟未遇 每一貰酒漫遊 幹常徵債於王家 戲畫地爲人馬 右丞精思丹青 奇其意趣乃成 與錢二萬 令學畫十餘年",《寺塔記》, T2093, 51: 1023b.

12 "今寺中釋梵天女 悉齊公妓小小等寫眞也", T2093, 51: 1023b.

《불상, 지혜와 자비의 몸》, 서울대학교 박물관, 2007

《중국 고대회화의 탄생》, 국립중앙박물관, 2008

《中國陶磁》, 예경, 2008

《日本國寶展》, 讀賣新聞社, 2000

가오밍루, 이주현 역, 《중국현대미술사》, 미진사, 2009

강민기, 이숙희, 장기훈, 신용철, 《클릭, 한글미술사-빗살무늬 토기에서 모더니즘까지》, 예경, 2011

강희정, 《동아시아 불교미술 연구의 새로운 모색》, 학연문화사, 2011,

_____, 《중국관음보살상연구》, 일지사, 2004

곽동석, 《금동불》, 예경, 2000

久野健 외, 진홍섭 역, 《日本美術史》, 열화당, 1978

久野美樹, 최성은 역, 《중국의 불교미술-후한시대에서 원시대까지》, 시공사, 2001

김리나, 《한국고대불교조각사》, 일조각, 1989

낭소군, 김상철 역, 《중국 근현대 미술》, 시공사, 2005

디트리히 제켈, 이주형 역, 《佛敎美術》, 예경, 2002

로드릭 위트필드, 권영필 역,《敦煌》, 예경, 1995

로타 레더로제, 정현숙 역,《미술과 중국 서예의 고전》, 미술문화, 2013

뤼펑, 이보연 역,《20세기 중국미술사》, 한길아트, 2013

리쉐친, 심재훈 역,《중국 청동기의 신비》학고재, 2005

리차드 에드위즈, 한정희 역,《中國 山水畵의 世界》, 예경, 1992

마가렛 메들리, 김영원 역,《中國陶磁史》, 열화당, 1986

마이클 실리반, 한정희 외 역,《중국미술사》, 예경, 1999

박은화,《중국회화감상》, 예경, 2001

방병선,《중국도자사》, 경인문화사, 2012

배진달,《唐代佛敎彫刻》, 일지사, 2003,

_____,《중국의 불상》, 一志社, 2005

벤자민 로울랜드 저, 이주형 역,《인도미술사: 굽타시대까지》, 예경, 1996

북경 중앙미술학원 중국미술사교연실 편, 박은화 역,《간추린 중국미술의 역사》, 시공사, 1996

쓰지 노부오, 이원혜 역,《일본 미술 이해의 길잡이》, 시공사, 1994

아키야마 데루카즈, 이성미 역,《일본회화사》, 소와당, 2010

이주형,《간다라미술》, 사계절출판사, 2003

이주형 책임편집,《인도의 불교미술》, 사회평론, 2006

정예경,《중국 북제 북주 불상 연구》, 혜안, 1998

제임스 캐힐, 조선미 역,《중국회화사》, 열화당, 2002

조지 미쉘, 심재관 역,《힌두사원: 그 의미와 형태에 대한 입문서》, 대숲바람, 2010

中村元, 김지견 역,《불타의 세계》, 김영사, 1990

코린 드벤 프랑포리, 김주경 역,《고대 중국의 재발견》, 시공사, 2000

크레그 클루나스, 임영애 외 역,《새롭게 읽는 중국의 미술》, 시공사, 2007

한정희 외,《동양미술사》(상권, 중국), 미진사, 2007

Abe, Stanley K., *Ordinary Images*, Chicago : University Of Chicago Press, 2002

Asher, Catherine B. and Cynthia Talbot, *India Before Europe*, NewYork: Cambridge University Press, 2006

Chihara, Daigoro, *Hindu-Buddhist Architecture of Southeast Asia*, New York: E.J. Brill, 1996

Dehejia, Vidya, Indian Art, London: Phaidon Press, 1997

Desai, Vishakha and Darielle Mason, eds., *Gods, Guardians, and Lovers*: *Temple Sculptures from North India, A.D. 700-1200*, New York: Asia Society Galleries, 1993

Fisher, Robert E., *Buddhist Art and Architecture*, London: Thames & Hudson, 1993

Fontein, Jan, *The Sculpture of Indonesia*, Washington, D.C.: National Gallery of Art, 1990

Guy, John, *Lost Kingdoms*: *Hindu-Buddhist Sculpture of Early Southeast Asia*, New York: Metropolitan Museum of Art, 2014

Harle, James, *The Art and Architecture of the Indian Subcontinent*, Middlesex: Penguin, 1986

Huntington, Susan, with John Huntington, *The Art of Ancient India*, New York: Weatherhill, 1985

Jessup, Helen and Thierry Zephir, *Sculpture of Angkor and Ancient Cambodia*: *Millenium of Glory*, Washington, D.C.: National Gallery of Art, 1997

Kerlogue, Fiona, *Arts of Southeast Asia*, London: Thames & Hudson Ltd, 2004

Lang, Jon, Madhavi Desai, and Miki Desai, *Architecture and Independence*: *The Search for Identity India 1880 to 1980*, Delhi: Oxford University Press, 1997

McNair, Amy, *Donors of Longmen*: *Faith, Politics and Patronage in Medieval Chinese Buddist Sculpture*, Honolulu: University of Hawaii Press, 2007

Miksic, John N. et. al. eds., *Borobudur*: *Majestic Mysterious Magnificent*, Yogyakarta: The Government of the Republic of Indonesia, 2010

Proser, Adriana, eds., *Pilgrimage and Buddhist Art*, New Haven: Yale University Press, 2010

Rawson, Phillip S., *The Art of Southeast Asia*: *Cambodia, Vietnam, Thailand, Laos, Burma, Java, Bali*, London: Thames & Hudson, 1990

Revire, Nicholas & Murphy, Stephen A., eds., *Before Siam*: *Essays in Art and Archeology*, Bangkok: River Books & The Siam Society, 2014

Rhie, M.M., *Early Buddhist art of China and Central Asia*: *Later Han, Three Kingdoms, and Western Chin in China and Bactria th Shan-shan in Central Asia*, Leiden: Brill, 1999

Sharma, R.C., *Buddhist Art*: *Mathura School*, New Delhi: Wiley Eastern Ltd., 1999

Watt, James C.Y., et al., China: *Dawn of a Golden Age, 200-750 AD*, New York: Metropolitan Museum of Art, 2004

Wong, Dorothy C., *Chinese Steles*: *Pre-Buddhist and Buddhist Use of a Symbolic Form*, Honolulu: University of Hawaii Press, 2004

甘肅省博物館 編,《炳靈寺石窟》, 北京: 文物出版社, 1982

宮大中,《龍門石窟藝術》, 上海: 上海人民出版社, 1981; 北京: 人民美術出版社, 2002

宮治昭,《涅槃と彌勒の圖像學-インドから中央アジアへ-》, 東京: 吉川弘文館, 1992

吉村怜,《中國佛教圖像の研究》, 東方書店, 1983

敦煌文物研究所,《中國石窟 敦煌莫高窟》, 北京: 文物出版社, 1982-1987

石松日奈子,《北魏佛教造像史の研究》, 東京: Brucke, 2005

松原三郎,《增訂中國佛教彫刻史研究》, 東京: 吉川弘文館, 1966

楊伯達, 松原三郎 譯,《埋もれた中國石窟の研究》, 東京美術, 1985

龍門石窟研究所,《中國石窟 龍門石窟》, 東京: 平凡社, 1987

長廣敏雄 · 水野清一,《雲岡石窟》, 京都大學 人文科學研究所, 1951-1956

汁惟雄,《日本美術の歷史》, 東京大學出版會, 2005

汁惟雄 監修,《カラ-版 日本美術史》, 美術出版社, 1991

曾布川寬, 出川哲朗 監修,《中國☆美の十字路展》, 大阪: 大廣, 2005

天水麥積山石窟藝術研究所,《中國石窟 麥積山石窟》, 北京: 文物出版社, 1998